PHILOSOPHIE
DE L'ART
EN GRÈCE

PAR

H. TAINE

LEÇONS PROFESSÉES A L'ÉCOLE DES BEAUX-ARTS.

PARIS
GERMER BAILLIÈRE, LIBRAIRE-ÉDITEUR
17, rue de l'École-de-Médecine.

Londres	New-York
Hipp. Baillière, 219, Regent street.	Baillière brothers, 440, Broadway.

MADRID, C. BAILLY-BAILLIÈRE, PLAZA DE TOPETE, 16.

1869

Tous droits réservés.

PHILOSOPHIE
DE L'ART
EN GRÈCE

OUVRAGES DU MÊME AUTEUR.

LIBRAIRIE GERMER BAILLIÈRE.

Le positivisme anglais (Étude sur Stuart Mill). 1 vol. in-18.	2 50
L'idéalisme anglais (Étude sur Carlyle). 1 vol. 18.	2 50
Philosophie de l'art. 1 vol. in-18.	2 50
Philosophie de l'art en Italie. 1 vol. in-18.	2 50
De l'idéal dans l'art. 1 vol. in-18.	2 50
Philosophie de l'art dans les Pays-Bas. 1 vol. in-18.	2 50

LIBRAIRIE HACHETTE.

Histoire de la littérature anglaise. 5 volumes. 2^e édition.

Vie et opinions de M. Graindorge. 1 vol. 5^e édition.

Voyage en Italie. 2 volumes.

Les philosophes français du XIX^e siècle. 1 vol. 3^e édition.

Essais de critique et d'histoire. 1 vol. 2^e édition.

Nouveaux essais de critique et d'histoire. 1 vol. 2^e édition.

Voyage aux Pyrénées. 1 vol. 5^e édition.

La Fontaine et ses Fables. 1 vol. 4^e édition.

Essai sur Tite-Live. 2^e édition.

A Monsieur Henri LEHMANN

PEINTRE

H. TAINE.

PHILOSOPHIE

DE

L'ART EN GRÈCE

Messieurs,

Dans les années précédentes, je vous ai présenté l'histoire des deux grandes écoles originales qui, dans les temps modernes, ont figuré aux yeux le corps humain : celle d'Italie et celle des Pays-Bas. Il me reste pour achever ce cours à vous faire connaître la plus grande et la plus originale de toutes, l'ancienne école grecque. Cette fois, je ne vous parlerai pas de la peinture. Sauf les vases, quelques mosaïques, et les petites décorations murales

de Pompéi et d'Herculanum, les monuments de la peinture antique ont péri ; on ne peut pas en parler avec précision. D'ailleurs, pour figurer aux yeux le corps humain, il y avait en Grèce un art plus national, mieux approprié aux mœurs et à l'esprit public, probablement plus cultivé et plus parfait, la sculpture; c'est la sculpture grecque qui sera le sujet de ce cours.

Par malheur, en cela comme dans tout le reste, l'antiquité n'est qu'une ruine. Ce que nous avons gardé de la statuaire antique n'est presque rien à côté de ce qui a péri. Nous en sommes réduits à deux têtes (1) pour conjecturer les dieux colossaux en qui s'était exprimée la pensée du grand siècle et dont la majesté remplissait les temples ; nous n'avons pas un morceau authentique de Phidias; nous ne connaissons Myron, Polyclète, Praxitèle, Scopas, Lysippe, que par des copies ou des imitations plus ou moins lointaines et douteuses. Les belles statues de nos musées sont ordinairement de l'époque romaine ou datent tout au plus des successeurs

(1) Tête de Junon à la villa Ludovisi. Tête du Jupiter d'Otricoli.

d'Alexandre. Encore les meilleures sont mutilées. Votre musée de plâtres ressemble à un champ de bataille après le combat, torses, têtes, membres épars. Ajoutez enfin que la biographie des maîtres manque entièrement. Il a fallu tous les efforts de l'érudition la plus ingénieuse et la plus patiente (1) pour découvrir, dans un demi-chapitre de Pline, dans quelques mauvaises descriptions de Pausanias, dans quelques phrases isolées de Cicéron, Lucien, Quintilien, la chronologie des artistes, la filiation des écoles, le caractère des talents, le développement et les altérations graduelles de l'art. Nous n'avons qu'un moyen de combler ces lacunes ; à défaut de l'histoire détaillée, il nous reste l'histoire générale ; plus que jamais, pour comprendre l'œuvre, nous sommes obligés de considérer le peuple qui l'a faite, les mœurs qui la suggéraient, et le milieu où elle est née.

(1) *Geschichte der griechischen Plastik*, von J. Overbeck ; — *Künstler-Geschichte*, von Brunn.

§ I

LA RACE

Tâchons d'abord de nous représenter exactement cette race, et pour cela observons le pays. Un peuple reçoit toujours l'empreinte de la contrée qu'il habite, mais cette empreinte est d'autant plus forte qu'au moment où il s'établit, il est plus inculte et plus enfant. Quand les Français allèrent coloniser l'île Bourbon ou la Martinique, quand les Anglais vinrent peupler l'Amérique du Nord et l'Australie, ils apportaient avec eux des armes, des instruments, des arts, des industries, des institutions, des idées, bref une civilisation ancienne et complète, par laquelle ils pouvaient maintenir leur type acquis et

résister à l'ascendant de leur nouveau milieu. Mais quand l'homme neuf et désarmé se trouve livré à la nature, elle l'enveloppe, elle le façonne, elle le moule, et l'argile morale, toute molle et flexible encore, se plie et se pétrit sous la pression physique contre laquelle son passé ne lui fournit point d'appui. Les philologues nous montrent une époque primitive où les Indiens, les Persans, les Germains, les Celtes, les Latins, les Grecs, avaient la même langue et le même degré de culture ; une époque moins ancienne où les Latins et les Grecs, déjà séparés de leurs autres frères, étaient encore unis entre eux (1), connaissaient le vin, vivaient de pâturage et de labourage, possédaient des barques à rames, avaient ajouté à leurs vieilles divinités védiques une divinité nouvelle, Hestia, Vesta, le foyer. Ce sont à peine les rudiments de la première culture ; s'ils ne sont plus des sauvages, ils sont encore des barbares. A partir de ce moment, les deux rameaux issus de la même souche commencent à diverger ; quand nous

(1) Mommsen, *Rœmische Geschichte*, t. Ier, p. 21.

les retrouvons plus tard, leur structure et leurs fruits, au lieu d'être les mêmes, sont différents; mais l'un pousse en Italie et l'autre en Grèce, et nous sommes conduits à regarder les alentours de la plante grecque pour chercher si l'air et le sol qui l'ont nourrie n'expliquent point les particularités de sa forme et la direction de son développement.

I

Jetons les yeux sur une carte. La Grèce est une péninsule en forme de triangle, qui, appuyée par sa base sur la Turquie d'Europe, s'en détache, s'allonge vers le midi, s'enfonce dans la mer, s'effile à l'isthme de Corinthe pour former au delà une seconde presqu'île plus méridionale encore, le Péloponèse, sorte de feuille de mûrier qu'un mince pédoncule relie au continent. Joignez-y une centaine d'îles avec la côte asiatique qui fait face ; une frange de petits pays cousue aux gros continents barbares, et un semis d'îles éparses sur une mer bleue que la frange enserre, voilà la contrée qui a nourri et formé ce peuple si précoce et si intelligent. Elle était singulièrement propre à cette œuvre. Au nord (1) de

(1) Curtius, *Griechische Geschichte*, t. I^{er}, p. 4.

la mer Égée, le climat est encore dur, semblable à celui de l'Allemagne du centre; la Roumélie ne connaît pas les fruits du sud; point de myrtes sur sa côte. Le contraste est frappant lorsque, descendant vers le midi, on entre en Grèce. Au 40° degré, en Thessalie, commencent les forêts d'arbres toujours verts; au 39° degré, en Phtiotide, l'air tiède de la mer et des côtes fait pousser le riz, le cotonnier, l'olivier. Dans l'Eubée et l'Attique on trouve déjà les palmiers. Ils abondent dans les Cyclades; sur la côte orientale de l'Argolide sont des bois épais de citronniers et d'orangers; le dattier africain vit dans un coin de la Crète. A Athènes, qui est le centre de la civilisation grecque, les plus nobles fruits du Midi croissent sans culture. Il n'y gèle guère que tous les vingt ans; la grande chaleur de l'été y est modérée par la brise de la mer; sauf quelques coups de vent de Thrace et des bouffées de sirocco, la température y est exquise; aujourd'hui encore (1), « le peuple a l'habitude de coucher dans les rues

(1) About, *La Grèce contemporaine*, p. 345.

» depuis le milieu de mai jusqu'à la fin de septembre;
» les femmes dorment sur les terrasses. » En pareil pays, on vit en plein air. Les anciens eux-mêmes jugeaient que leur climat était un don des dieux : « Douce et clémente, disait Euripide, est notre
» atmosphère; le froid de l'hiver est pour nous sans
» rigueur, et les traits de Phœbus ne nous blessent
» pas. » Et ailleurs il ajoute : « O vous ! descendants
» d'Érechthée, heureux dès l'antiquité, enfants ché-
» ris des dieux bienheureux, vous cueillez dans votre
» patrie sacrée et jamais conquise la sagesse glorieuse
» comme un fruit de votre sol, et vous marchez con-
» stamment avec une douce satisfaction dans l'éther
» rayonnant de votre ciel, où les neuf Muses sacrées
» de Pierie nourrissent l'Harmonie aux boucles d'or,
» votre enfant commun. On dit aussi que Cypris, la
» déesse, a puisé des vagues dans l'Ilissus aux belles
» ondes et qu'elle les a répandues dans le pays sous
» forme de zéphyrs doux et frais, et que toujours la
» séduisante déesse, se couronnant de roses parfu-
» mées, envoie les Amours pour se joindre à la Sa-
» gesse vénérable et pour soutenir les ouvrages de

» toute vertu (1). » Ce sont là de beaux mots de poëte, mais à travers l'ode on aperçoit la vérité. Un peuple formé par un semblable climat se développe plus vite et plus harmonieusement qu'un autre ; l'homme n'est pas accablé ou amolli par la chaleur excessive, ni roidi et figé par la rigueur du froid. Il n'est pas condamné à l'inertie rêveuse ni à l'exercice continu ; il ne s'attarde pas dans les contemplations mystiques ni dans la barbarie brutale. Comparez un Napolitain ou un Provençal à un Breton, à un Hollandais, à un Indou, vous sentirez comment la douceur et la modération de la nature physique mettent dans l'âme la vivacité avec l'équilibre pour conduire l'esprit dispos et agile vers la pensée et vers l'action.

Deux caractères du sol opèrent dans le même sens. D'abord la Grèce est un réseau de montagnes. Le Pinde, son arête centrale, prolongé vers le midi par l'Otrys, l'Æta, le Parnasse, l'Hélicon, le Cithé-

(1) Voyez aussi le célèbre chœur de Sophocle dans *Œdipe à Colone* : *Euippou, Xéne, tés chôrds*.

ron et leurs contre-forts, fait une chaîne dont les anneaux multipliés vont au delà de l'isthme se relever et s'enchevêtrer dans le Péloponèse; au delà, les îles sont encore des échines et des têtes de montagnes émergentes. Ce terrain, ainsi bosselé, n'a presque pas de plaines; partout le roc affleure comme dans notre Provence ; les trois cinquièmes du sol sont impropres à la culture. Regardez *les Vues et Paysages* de M. de Stackelberg ; partout la pierre nue ; de petites rivières, des torrents laissent entre leur lit demi-desséché et le roc stérile une bande étroite de sol productif. Hérodote opposait déjà la Sicile et l'Italie du Sud, ces grasses nourrices, à la maigre Grèce « qui en naissant eut la pauvreté pour » sœur de lait. » En Attique notamment, le sol est plus maigre et plus léger qu'ailleurs ; des oliviers, de la vigne, de l'orge, un peu de blé, voilà tout ce qu'il fournit à l'homme. Dans ces belles îles de marbre qui constellent l'azur de la mer Égée on trouvait çà et là un bois sacré, des cyprès, des lauriers, des palmiers, un bouquet de verdures élégantes, des vignes éparses sur les coteaux rocailleux, de beaux

fruits dans les jardins, quelques petites moissons dans un creux ou sur une pente ; mais il y avait plus pour les yeux et la délicatesse des sens que pour l'estomac et les besoins positifs du corps. Un tel pays fait des montagnards sveltes, actifs, sobres, nourris d'air pur. Encore aujourd'hui (1) « la nourriture
» d'un laboureur anglais suffirait en Grèce à une
» famille de six personnes ; les riches se contentent
» fort bien d'un plat de légumes pour leur repas ; les
» pauvres, d'une poignée d'olives ou d'un morceau
» de poisson salé ; le peuple tout entier mange de
» la viande à Pâques pour toute l'année. » A cet égard il est curieux de les voir à Athènes en été.
» Les gourmets se partagent entre sept ou huit une
» tête de mouton de six sous. Les hommes sobres
» achètent une tranche de pastèque ou un gros con-
» combre qu'ils mordent à belles dents comme une
» pomme. » Point d'ivrognes : ils sont grands buveurs, mais d'eau pure. « S'ils entrent dans
» un cabaret, c'est pour jaser » ; au café, « ils

(1) About, *La Grèce contemporaine*, p. 41.

» demandent une tasse de café d'un sou, un
» verre d'eau, du feu pour allumer leurs cigarettes,
» un journal et un jeu de dominos : voilà de quoi
» les occuper toute la journée ». Un tel régime n'est
pas fait pour alourdir l'esprit ; en diminuant les exigences du ventre, il augmente celles de l'intelligence. Les anciens avaient déjà remarqué les contrastes correspondants de la Béotie et de l'Attique, du Béotien et de l'Athénien : l'un, nourri dans des plaines grasses et au milieu d'un air épais, habitué à la grosse nourriture et aux anguilles du lac Copaïs, était mangeur, buveur, épais d'intelligence ; l'autre, né sur le plus mauvais sol de la Grèce, content d'une tête de poisson, d'un oignon, de quelques olives, élevé dans un air léger, transparent, lumineux, montrait dès sa naissance une finesse et une vivacité d'esprit singulières, inventait, goûtait, sentait, entreprenait sans relâche, ne se souciait point d'autre chose « et semblait n'avoir en propre que sa
» pensée » (1).

(1) *Thucydide*, liv. Ier, ch. LXX.

D'autre part, si la Grèce est un pays de montagnes, elle est aussi un pays de côtes. Quoique moindre que le Portugal, elle en a plus que toute l'Espagne. La mer y entre par une infinité de golfes, d'anfractuosités, de creux, de dentelures ; si vous regardez les vues que rapportent les voyageurs, une fois sur deux, même dans l'intérieur des terres, vous apercevez sa bande bleue, son triangle ou son demi-cercle lumineux à l'horizon. Le plus souvent, elle est encadrée de rocs qui avancent ou d'îles qui se rapprochent et font un port naturel. Une pareille situation pousse à la vie maritime, surtout quand le sol pauvre et les côtes rocheuses ne suffisent pas à nourrir les habitants. Aux époques primitives, il n'y a qu'une sorte de navigation, le cabotage, et aucune mer n'est mieux faite pour y inviter ses riverains. Chaque matin le vent du nord se lève pour conduire les barques d'Athènes aux Cyclades ; chaque soir le vent contraire les ramène au port. De la Grèce à l'Asie Mineure les îles sont posées comme des pierres sur un gué ; par un temps clair, un navire qui fait ce trajet a toujours la côte en vue. De

Corcyre on voit l'Italie, du cap Malée les cimes de la Crète, de la Crète les montagnes de Rhodes, de Rhodes l'Asie Mineure ; deux jours de navigation conduisent de la Crète à Cyrène ; il n'en faut que trois pour passer de la Crète en Égypte. Aujourd'hui encore (1), « il y a dans chaque Grec l'étoffe d'un marin » (2). Dans ce pays, qui n'a que neuf cent mille âmes, on comptait en 1840 trente mille marins et quatre mille navires ; ils font presque tout le cabotage de la Méditerranée. Déjà au temps d'Homère nous leur trouvons les mêmes mœurs ; à chaque instant on lance

(1) About, *La Grèce contemporaine*, p. 146.
(2) «Deux insulaires se rencontrent sur le port de Syra : « — Bonjour, frère, comment vas-tu ? — Bien, merci ; que dit-on de nouveau ? — Le Dimitri, le fils de Nicolas, est revenu de Marseille. — A-t-il gagné beaucoup d'argent ? — 23 600 drachmes, à ce qu'on assure ; c'est beaucoup d'argent. — Il y a longtemps que je me dis : il faut que j'aille à Marseille. Mais je n'ai pas de bateau. — Si tu voulais, nous en ferions un à nous deux. N'as-tu pas du bois ? — J'en ai bien peu. — On en a toujours assez pour un bateau. J'ai de la toile à voile et mon cousin Jean a des cordages : nous nous mettrons ensemble. — Qui est-ce qui commandera ? — C'est Jean, il a déjà navigué. — Il nous faudra un petit garçon pour nous aider. — J'ai mon filleul Basile. — Un enfant de huit ans ! Il est bien petit. — On est toujours assez grand pour naviguer. — Mais quel chargement prendrons-nous ? —

un navire à la mer; Ulysse en construit un, de ses mains; on va commercer, piller sur les côtes environnantes. Négociants, voyageurs, pirates, courtiers, aventuriers, ils l'ont été à l'origine et dans toute leur histoire; d'une main adroite ou violente, ils allaient traire les grosses monarchies orientales ou les peuples barbares de l'Occident, rapportaient l'or, l'argent, l'ivoire, les esclaves, les bois de construction, toutes les marchandises précieuses achetées à vil prix, et par-dessus le marché, les inventions et les idées d'autrui, celles de l'Égypte, de la Phénicie, de la Chaldée, de la Perse (1), de l'Étru-

» Notre voisin Petros a des vallonées; le papas a quelques tonnes
» de vin; je connais un homme de Tinos qui a du coton; nous
» passerons à Smyrne, si tu veux, pour charger de la soie. » — « Le
» bateau se construit tant bien que mal; l'équipage se recrute dans
» une ou deux familles; on prend chez les voisins et les amis toutes
» les marchandises qu'ils veulent vendre : on va à Marseille en
» passant par Smyrne ou même par Alexandrie; on vend la car-
» gaison, on en prend une autre, et lorsqu'on revient à Syra, le
» navire est payé par le fret et les associés se partagent encore
» quelques drachmes de bénéfice. »

(1) Alcée loue son frère d'être allé combattre en Babylonie et d'en avoir rapporté un glaive à poignée d'ivoire. — Récits de Ménélas dans l'*Odyssée*.

rie. Un tel régime affine et excite singulièrement l'intelligence. La preuve en est que les peuples les plus précoces, les plus civilisés, les plus ingénieux de l'ancienne Grèce étaient tous marins : Ioniens de l'Asie Mineure, colons de la Grande-Grèce, Corinthiens, Éginètes, Sicyoniens, Athéniens. Au contraire, les Arcadiens, enfermés dans leurs montagnes, demeurent rustiques et simples ; pareillement les Acarnaniens, les Épirotes, les Locriens Ozoles, qui débouchent sur une autre mer moins favorable et ne sont point voyageurs, restent jusqu'au bout demi-barbares ; au temps de la conquête romaine, leurs voisins, les Étoliens, n'avaient encore que des bourgs sans murailles et n'étaient que des pillards brutaux. L'aiguillon qui avait pressé les autres ne les avait pas touchés. Voilà les circonstances physiques qui, dès l'origine, ont été propices à l'éveil de l'esprit. On peut comparer ce peuple à une ruche d'abeilles qui, née sous un ciel clément mais sur un sol maigre, profite des routes de l'air qui lui sont ouvertes, récolte, butine, essaime, se défend par sa dextérité et son aiguillon, construit des édifices

délicats, compose un miel exquis, toujours en quête, agitée, bourdonnante, au milieu des massives créatures qui l'environnent, et ne savent que paître sous un maître ou s'entre-choquer au hasard.

De nos jours encore, si déchus qu'ils soient (1), « ils ont de l'esprit autant que peuple au monde, » et il n'est pour ainsi dire aucun travail intellec- » tuel dont ils ne soient capables. Ils comprennent » vite et bien ; ils apprennent avec une facilité » merveilleuse tout ce qu'il leur plaît d'apprendre. » Les jeunes commerçants se mettent rapidement » en état de parler cinq ou six langues. » Les ouvriers, en quelques mois, deviennent capables d'exercer un métier même difficile. Un village tout entier, parèdre en tête, interroge et écoute curieusement des voyageurs. « Ce qui est le plus » remarquable, c'est l'application infatigable des » écoliers », petits ou grands ; des domestiques trouvent le loisir, tout en faisant leur service, de passer leurs examens d'avocats ou de méde-

(1) About, *La Grèce contemporaine.*

cins. « On rencontre à Athènes toutes les es-
» pèces d'étudiants, excepté l'étudiant qui n'étudie
» pas. » A cet égard nulle race n'a été si bien dotée
par la nature, et il semble que toutes les circon-
stances se soient assemblées pour délier leur intel-
ligence et aiguiser leurs facultés.

II

Suivons ce trait dans leur histoire. Que l'on considère la pratique ou la spéculation, c'est toujours l'esprit fin, adroit, ingénieux, qui se manifeste. Chose étrange, à l'aube de la civilisation, quand ailleurs l'homme est bouillant, naïf et brutal, un de leurs deux héros est le subtil Ulysse, l'homme avisé, prévoyant, rusé, fertile en expédients, inépuisable en mensonges, l'habile navigateur qui toujours songe à ses intérêts. Revenu sous un déguisement, il conseille à sa femme de se faire donner des colliers et des bracelets par les prétendants, et il ne les tue qu'après qu'ils ont enrichi sa maison. Quand Circé se donne à lui ou que Calypso lui propose de partir, il leur fait prêter par précaution un serment préalable. Si on lui demande son nom, il a toujours quelque nouvelle histoire ou généalogie toute prête et bien arrangée. Pallas elle-même, à qui sans la

connaître il fait des contes, l'admire et le loue : « O
» fourbe, menteur, subtil et insatiable en ruses, qui
» te surpasserait en adresse, si ce n'est peut-être
» un dieu ! » — Et les fils sont dignes du père : à
la fin comme au commencement de la civilisation,
ce qui domine en eux, c'est l'esprit ; il a toujours
primé le caractère, maintenant il lui survit. Une
fois la Grèce soumise, on voit paraître le Grec dilettante, sophiste, rhéteur, scribe, critique, philosophe à gages ; puis le Græculus de la domination
romaine, parasite, bouffon, entremetteur, toujours
dispos, alerte, commode, protée complaisant, qui
fait tous les métiers, s'accommode à tous les caractères, se tire de tous les mauvais pas, d'une dextérité infinie, premier ancêtre des Scapins, des Mascarilles et de tous les ingénieux drôles qui, n'ayant
eu que leur esprit pour héritage, s'en servent pour
vivre aux dépens d'autrui. — Revenons vers leur
belle époque et considérons leur grande œuvre,
celle qui les recommande le plus aux sympathies et
à l'admiration du genre humain ; c'est la science,
et, s'ils l'ont faite, c'est en vertu du même instinct

et des mêmes besoins. Le Phénicien qui est marchand a des recettes d'arithmétique pour faire ses comptes. L'Égyptien arpenteur et tailleur de pierres a des procédés géométriques pour empiler ses moellons et pour retrouver la mesure de son champ, couvert chaque année par l'inondation du Nil. Le Grec reçoit d'eux cette technique et cette routine ; mais elles ne lui suffisent pas ; il ne se contente point de l'application industrielle et commerciale ; il est curieux, spéculatif ; il veut savoir le pourquoi, la raison des choses (1) ; il cherche la preuve abstraite, il suit la délicate filière des idées qui conduisent d'un théorème à un théorème. Plus de six cents ans avant Jésus-Christ, Thalès s'occupait à démontrer l'égalité des angles du triangle isocèle.

(1) *Théétète de Platon.* Voyez tout le rôle de Théétète et les rapprochements qu'il fait entre les figures et les nombres. — Voyez aussi le début des *Rivaux*. — A cet égard, Hérodote (liv. II, 29) est très-instructif. Personne, parmi les Égyptiens, n'a pu lui répondre quand il leur a demandé la cause des crues périodiques du Nil. Ni les prêtres ni les laïques n'avaient fait d'enquête ou d'hypothèse sur ce point qui les touchait de si près. — Au contraire, les Grecs avaient déjà imaginé trois explications du phénomène. Hérodote les discute et en propose une quatrième.

Les anciens content que Pythagore fut si transporté de joie lorsqu'il trouva la proposition du carré de l'hypoténuse, qu'il promit aux dieux une hécatombe. C'est la vérité pure qui les intéressait ; Platon voyant que les mathématiciens de Sicile appliquaient leurs découvertes aux machines, leur reprocha de dégrader la science ; selon lui, elle devait s'enfermer dans la contemplation des lignes idéales. En effet, ils la poussèrent toujours en avant, sans s'inquiéter de l'utile. Par exemple, leurs recherches sur les propriétés des sections coniques n'ont trouvé d'emploi que dix-sept siècles plus tard, quand Képler chercha les lois qui règlent le mouvement des planètes. Dans cette œuvre qui est la base de toutes nos sciences exactes, leur analyse est si rigoureuse qu'aujourd'hui encore, en Angleterre, la géométrie d'Euclide sert de manuel aux écoliers. Décomposer les idées, noter leurs dépendances, former leur chaîne de telle façon qu'aucun anneau ne manque et que la chaîne entière soit accrochée à quelque axiome incontestable ou à un groupe d'expériences familières, prendre plaisir à

forger, attacher, multiplier, éprouver tous ces chaînons sans autre motif que le désir de les sentir toujours plus nombreux et plus sûrs, voilà le don particulier de l'esprit grec. Ils pensent pour penser, et c'est pour cela qu'ils ont fait les sciences. Nous n'en construisons pas une aujourd'hui qui ne s'appuie sur les fondements qu'ils ont posés; souvent nous leur devons un premier étage, parfois une aile tout entière (1) ; une série d'inventeurs se déroule pour les mathématiques, de Pythagore à Archimède ; pour l'astronomie, depuis Thalès et Pythagore jusqu'à Hipparque et Ptolémée ; pour les sciences naturelles, depuis Hippocrate jusqu'à Aristote et les anatomistes d'Alexandrie ; pour l'histoire, depuis Hérodote jusqu'à Thucydide et Polybe ; pour la logique, la politique, la morale, l'esthétique, depuis Platon, Xénophon, Aristote, jusqu'aux stoïciens et aux néoplatoniciens. — Des hommes si fort épris des idées ne pouvaient manquer d'aimer les plus belles de toutes, les idées d'ensemble. Pendant

(1) La Géométrie d'Euclide, la Théorie du syllogisme d'Aristote, la Morale des stoïciens.

onze siècles, de Thalès à Justinien, leur philosophie n'a jamais discontinué sa pousse ; toujours un système nouveau vient fleurir au-dessus ou à côté des systèmes anciens ; même lorsque la spéculation est emprisonnée dans l'orthodoxie chrétienne, elle se fraye une voie et végète à travers les fissures : « La langue grecque, disait un Père de l'Église, est la mère des hérésies. » Dans cet énorme dépôt, nous trouvons encore aujourd'hui nos hypothèses les plus fécondes (1) ; ils ont tant pensé, ils avaient l'esprit si bien fait, que leurs conjectures se sont rencontrées maintes fois avec la vérité.

A cet égard, leur œuvre n'a été surpassée que par leur zèle. Deux occupations à leurs yeux distinguaient l'homme de la brute et le Grec du Barbare : le soin des affaires publiques et l'étude de la philosophie. On n'a qu'à lire le *Théagès* et le *Protagoras* de Platon pour voir l'enthousiasme soutenu avec lequel les plus jeunes gens, à travers les ronces et les épines de la dialectique, couraient aux idées.

(1) Les Idées-types de Platon, les Causes finales d'Aristote, les Atomes d'Épicure, les Dilatations et les Condensations des stoïciens.

Ce qui est plus frappant, c'est leur goût pour la dialectique elle-même ; ils ne s'ennuient point de ses longs détours ; ils aiment la chasse autant que la prise, et le voyage autant que l'arrivée. Le Grec est raisonneur encore plus que métaphysicien ou savant; il se plaît aux distinctions délicates, aux analyses subtiles ; il raffine, il tisse volontiers des toiles d'araignées (1). En cela sa dextérité est sans égale ; que ce réseau trop compliqué et trop ténu reste sans emploi dans la théorie et dans la pratique, peu lui importe ; il est content de voir ses fils déliés s'entrecroiser en mailles imperceptibles et symétriques. Ici le vice national achève de manifester le talent national. La Grèce est la mère des ergoteurs, des rhéteurs et des sophistes. Nulle part ailleurs on n'a vu un groupe d'hommes éminents et populaires enseigner avec succès et avec gloire, comme faisaient les Gorgias, les Protagoras et les

(1) Voyez, dans Aristote, *la Théorie des syllogismes modaux*, et dans Platon, *le Parménide* et *le Sophiste*. — Rien de plus ingénieux et de plus fragile que toute la physique et la physiologie d'Aristote ; voyez ses *Problèmes*. Ce que ces écoles ont dépensé de sagacité et d'esprit en pure perte est énorme.

2.

Polus, l'art de faire paraître bonne une mauvaise cause, et de soutenir avec vraisemblance une proposition absurde, si choquante qu'elle fût (1). Ce sont des rhéteurs grecs qui ont fait l'éloge de la peste, de la fièvre, de la punaise, de Polyphème et de Thersite; c'est un philosophe grec qui a prétendu que le sage se trouverait heureux dans le taureau de Phalaris. Il s'est trouvé des écoles comme celle de Carnéade pour plaider le pour et le contre; d'autres, comme celle d'Énésidème, pour établir que nulle proposition n'est plus vraie que la proposition contraire. Dans le legs que nous avons reçu de l'antiquité se trouve une collection, la plus riche que nous ayons, d'arguments captieux et de paradoxes; leur subtilité eût trouvé la carrière étroite si elle n'avait poussé ses courses aussi bien du côté de l'erreur que du côté de la vérité.

Telle est la finesse d'esprit qui, transportée du raisonnement dans la littérature, a fait le goût « attique », c'est-à-dire le sentiment des nuances, la grâce

(1) Platon, *Euthydème*.

légère, l'ironie imperceptible, la simplicité du style, l'aisance du discours, l'élégance de la preuve. On conte qu'Apelles, étant venu voir Protogènes, ne voulut pas dire son nom, prit un pinceau et traça sur un panneau préparé une mince ligne sinueuse. Protogènes, de retour, ayant vu ce trait, s'écria qu'il était certainement d'Apelles ; puis, reprenant l'esquisse, il conduisit à l'entour une ligne plus déliée et plus ténue, et ordonna de la montrer à l'étranger. Apelles revint, et, honteux qu'un autre eût mieux fait, il coupa les deux premiers contours par un nouveau trait dont la finesse surpassait tout. Quand Protogènes la vit : « Je suis vaincu, dit-il, et je vais embrasser mon maître. » — Cette légende nous donne l'idée la moins imparfaite de l'esprit grecque. Voilà le trait délié dans lequel il enserre les contours des choses ; voilà la dextérité, la précision, l'agilité natives avec lesquelles il circule à travers les idées pour les distinguer et les relier.

III

Ce n'est là pourtant qu'un premier trait, il y en a un autre. Retournons dans le pays et nous verrons le second s'ajouter au premier. Cette fois encore, c'est la structure physique de la contrée qui a laissé sur l'intelligence de la race l'empreinte que nous retrouvons dans son œuvre et dans son histoire. Rien n'est énorme, gigantesque, dans ce pays; les choses extérieures n'ont point de dimensions disproportionnées, accablantes. On n'y voit rien de semblable à ce monstrueux Himalaya, à ces enchevêtrements infinis de végétation pullulante, à ces énormes fleuves que décrivent les poëmes indiens; rien de semblable aux forêts interminables, aux plaines illimitées, à l'océan sans bornes et sauvage de l'Europe du Nord. L'œil y saisit sans peine les formes des objets et en rapporte une image précise. Tout y est moyen, mesuré, aisément et nettement

perceptible aux sens. Les montagnes de Corinthe, de
l'Attique, de la Béotie, du Péloponèse, ont trois ou
quatre mille pieds de haut ; quelques-unes seulement vont jusqu'à six mille ; il faut aller à l'extrémité de la Grèce, tout au nord, pour trouver un
sommet semblable à ceux des Pyrénées et des Alpes ;
c'est l'Olympe, et ils en avaient fait le séjour des
dieux. Les plus grands fleuves, le Pénée et l'Achéloüs, ont tout au plus trente ou quarante lieues de
cours ; les autres ne sont d'ordinaire que des ruisseaux et des torrents. La mer elle-même, si terrible
et si menaçante au nord, est ici une sorte de lac.
On n'en sent point l'immensité solitaire ; toujours
on voit la côte ou quelque île ; elle ne laisse pas
d'impression sinistre, elle n'apparaît pas comme
un être féroce et destructeur ; elle n'a pas de teinte
blafarde, cadavéreuse ou plombée ; elle ne ravage
pas ses bords et n'a point de marées qui la bordent
de cailloux roulés et de boue. Elle est lustrée, et,
suivant le mot d'Homère, « éclatante, couleur de
vin, ou couleur de violettes » ; les roches roussies
de ses côtes enserrent sa nappe luisante dans une

bordure ouvragée qui semble le cadre d'un tableau. Concevez des âmes neuves et primitives qui, pour toute éducation et pour éducation incessante, ont de pareils spectacles. Elles y prendront l'habitude des images déterminées et nettes, et n'auront point le trouble vague, la rêverie débordante, la divination anxieuse de *l'au-delà*. Ainsi se construit un moule d'esprit d'où toutes les idées sortiront plus tard avec relief. Vingt circonstances du sol et du climat se réunissent pour l'achever. En ce pays, la figure minérale du sol est visible et plus fortement encore que dans notre Provence; elle n'est pas émoussée, effacée, comme dans nos contrées humides du nord, par la couche universellement répandue de terre arable et de verdure végétale. Le squelette de la terre, l'ossature géologique, le marbre gris violacé affleure en rocs saillants, s'allonge en escarpements nus, découpe sur le ciel ses profils tranchés, enferme les vallées de ses pitons et de ses crêtes, en sorte que le paysage, labouré de vives cassures, tout taillé de brèches et d'angles inattendus, semble le dessin d'une main vigoureuse, à

qui ses caprices et sa fantaisie n'ôtent rien de sa sûreté et de sa précision. La qualité de l'air accroît encore la saillie des choses. Celui de l'Attique notamment est d'une transparence extraordinaire. En tournant le cap Sunium, on apercevait à plusieurs lieues de distance l'aigrette de Pallas sur l'Acropole. L'Hymette est à deux lieues d'Athènes, et un Européen qui débarque croit pouvoir y aller à pied avant son déjeuner. La vapeur vague qui flotte toujours dans notre atmosphère ne vient point amollir les contours lointains; ils ne sont pas incertains, demi-brouillés, estompés; ils se détachent sur leurs fonds comme les figures des vases antiques. Comptez enfin l'admirable éclat du soleil qui pousse à l'extrême le contraste des parties claires et des ombres et qui ajoute l'opposition des masses à la décision des lignes. C'est ainsi que la nature, par les formes dont elle peuple l'esprit, incline directement le Grec vers les conceptions arrêtées et nettes. Elle l'y incline encore, indirectement, par le genre d'association politique auquel elle le conduit et le restreint.

En effet, comparé à sa gloire, c'est un pays bien

petit que la Grèce, et elle vous semblera plus petite encore si vous remarquez combien elle est divisée. D'un côté les chaînes principales et les chaînons latéraux des montagnes, de l'autre côté la mer, y découpent une quantité de provinces distinctes qui sont des enceintes fermées : la Thessalie, la Béotie, l'Argolide, la Messénie, la Laconie, toutes les îles. Dans les âges barbares, la mer est difficile à franchir, et toujours les défilés des montagnes sont commodes pour la défense. Les peuplades de la Grèce ont donc pu aisément se préserver de la conquête et subsister l'une à côté de l'autre en petits États indépendants. Homère en nomme une trentaine (1), et il y en eut plusieurs centaines quand les colonies se furent établies et multipliées. Pour des yeux modernes, un État grec semble une miniature. L'Argolide a huit à dix milles de long et quatre à cinq de large ; la Laconie à peu près autant ; l'Achaïe est une bande étroite de terre sur le flanc d'une chaîne qui descend dans la mer. L'Attique entière n'égale pas la moitié d'un de nos moindres

(1) Chant II. Dénombrement des guerriers et des navires.

départements; le territoire de Corinthe, de Sicyone, de Mégare, se réduit à une banlieue : d'ordinaire, et notamment dans les îles et les colonies, l'État n'est qu'une ville avec une plage ou un pourtour de fermes. D'une acropole on voit avec les yeux l'acropole ou les montagnes du voisin. Dans une enceinte si resserrée, tout est net pour l'esprit ; la patrie morale n'a rien de gigantesque, d'abstrait et de vague comme chez nous; les sens peuvent l'embrasser; elle se confond avec la patrie physique ; toutes deux sont fixées dans l'esprit du citoyen par des contours précis. Pour se représenter Athènes, Corinthe, Argos ou Sparte, il imagine les découpures de sa vallée ou la silhouette de sa ville. Il en connaît tous les citoyens comme il s'en figure tous les contours, et l'étroitesse de son enclos politique comme la forme de son enclos naturel lui fournit d'avance le type moyen et délimité dans lequel s'enfermeront toutes ses conceptions.

A cet égard, considérez leur religion ; ils n'ont point le sentiment de cet univers infini dans lequel une génération, un peuple, tout être borné, si

grand qu'il soit, n'est qu'un moment et un point. L'éternité ne dresse point devant eux sa pyramide de milliards de siècles comme une monstrueuse montagne auprès de laquelle notre petite vie est une taupinée, un pli de sable ; ils ne se préoccupent pas, comme d'autres, Indiens, Égyptiens, Sémites, Germains, du cercle sans cesse renaissant des métempsycoses, ni du sommeil éternel et silencieux du tombeau, ni de l'abime sans forme et sans fond d'où les créatures sortent comme des vapeurs éphémères, ni du Dieu unique, absorbant et terrible, en qui se concentrent toutes les forces de la nature et pour qui le ciel et la terre ne sont qu'une tente et un marchepied, ni de cette puissance auguste, mystérieuse, invisible, que la vénération du cœur découvre à travers et au delà des choses (1). Leurs idées sont trop nettes et construites sur un module trop petit. L'universel leur échappe ou du moins ne les touche qu'à demi ; ils n'en font pas un Dieu, encore bien moins une personne ; il reste à

(1) Tacite, *De moribus Germanorum*. — *Deorum nominibus appellant secretum illud, quod sola reverentia vident.*

l'arrière-plan dans leur religion, c'est la *Moira*, l'*Aisa*, l'*Eimarméné*, en d'autres termes la part faite à chacun. Elle est fixe ; nul être, homme ou Dieu, ne peut se soustraire aux événements compris dans son lot ; au fond, c'est là une vérité abstraite ; si les Moires d'Homère sont déesses, ce n'est guère que par fiction ; sous le mot poétique, comme sous une eau transparente, on voit apparaître l'enchaînement indissoluble des faits et les démarcations indestructibles des choses. Nos sciences les admettent aujourd'hui, et l'idée grecque de la destinée n'est rien de plus que notre idée moderne des lois. Tout est déterminé, voilà ce que prononcent nos formules et ce qu'ont pressenti leurs divinations.

Quand ils développent cette idée, c'est pour fortifier encore les limites qu'elle impose aux êtres. De la puissance sourde qui déroule et distribue les destinées, ils font leur Némésis (1) qui abat les superbes et réprime tous les excès. « Rien de trop », disait une des grandes sentences de l'oracle. Être

(1) Tournier, *Némésis ou la Jalousie des dieux.*

en garde contre les trop grands désirs, redouter la prospérité complète, se défendre de toute ivresse, conserver toujours la mesure, voilà le conseil que donnent tous les poëtes et tous les penseurs de la grande époque. Nulle part l'instinct n'a été si lucide et la raison si spontanée. Quant au premier éveil de la réflexion ils essayent de concevoir le monde, ils le font à l'image de leur esprit. C'est un ordre, *Kosmos*, une harmonie, un bel arrangement régulier de choses qui subsistent et se transforment par elles-mêmes. Plus tard, les stoïciens le compareront à une grande cité gouvernée par les meilleures lois. Il n'y a point de place ici pour les dieux incommensurables et vagues, ni pour les dieux despotes et dévorateurs. Le vertige religieux n'entre point dans les esprits sains et équilibrés qui ont conçu un pareil monde. Leurs dieux deviennent vite des hommes; ils ont des parents, des enfants, une généalogie, une histoire, des vêtements, des palais, un corps semblable au nôtre; ils peuvent souffrir, être blessés; les plus grands, Zeus lui-même, ont vu leur avénement, et verront peut-être un jour la fin

de leur règne (1). Sur le bouclier d'Achille, qui représente une armée, « les hommes marchaient » conduits par Arès et Athéné, tous deux en or, » vêtus d'or, beaux et grands comme il convient à » des dieux ; car les hommes étaient plus petits. » En effet, il n'y a guère entre eux et nous d'autre différence. Plusieurs fois dans l'*Odyssée*, quand Ulysse ou Télémaque rencontrent à l'improviste un personnage grand et beau, ils lui demandent s'il est un dieu. Des dieux si humains ne jettent pas le trouble dans l'esprit qui les conçoit ; Homère les manie à son aise ; il fait intervenir Athéné à chaque instant pour de petites besognes, pour indiquer à Ulysse la maison d'Alcinoüs, pour marquer l'endroit où est tombé son disque. Le poëte théologien circule dans son monde divin avec une liberté et une sérénité d'enfant qui joue. On l'y voit s'égayer et rire ; quand il montre Arès surpris auprès d'Aphrodite, Apollon plaisante et demande à Hermès s'il voudrait être à la place d'Arès : « Plût aux dieux,

(1) Eschyle, *Prométhée*.

» ô royal archer Apollon, que cela arrivât, et que
» je fusse enveloppé de liens trois fois plus inextri-
» cables et que tous les dieux et les déesses le vis-
» sent, pourvu que je fusse auprès de la blonde
» Aphrodite. » Lisez l'hymne où Aphrodite vient s'offrir à Anchise et surtout l'hymne à Hermès qui, le jour de sa naissance, se trouve inventeur, voleur, menteur comme un Grec, mais avec tant de grâce, que le récit du poëte semble un badinage de sculpteur. Entre les mains d'Aristophane, dans les *Grenouilles* et les *Nuées*, Hercule et Bacchus seront traités bien plus lestement encore. Tout cela conduit aux dieux décoratifs de Pompéi, aux jolies et moqueuses gaietés de Lucien, à un Olympe d'agrément, d'appartement et de théâtre. Des dieux si rapprochés de l'homme deviennent bientôt ses camarades et deviendront plus tard son jouet. L'esprit si net qui, pour les mettre à sa portée, leur a ôté l'infinité et le mystère, reconnaît en eux ses créatures et s'amuse des mythes qu'il a faits.

Tournons maintenant nos yeux vers la vie pratique. Là encore la vénération leur manque. Le

Grec ne sait pas, comme le Romain, se subordonner à quelque grande unité, à une vaste patrie qu'on conçoit et qu'on ne voit pas. Il n'a pas dépassé cette forme d'association dans laquelle l'État est la ville. Ses colonies sont maîtresses d'elles-mêmes ; elles reçoivent de la métropole un pontife et la regardent avec un sentiment d'affection filiale ; mais à cela se réduit leur dépendance. Elles sont des filles émancipées, semblables au jeune Athénien qui, devenu homme, ne relève de personne et entre en pleine possession de lui même, tandis que les colonies romaines ne sont que des postes militaires, pareilles au jeune Romain qui, marié, magistrat, consul même, sent toujours sur son épaule la dure main du père et l'autorité despotique dont rien, sauf une triple vente, ne peut l'affranchir. Abdiquer sa volonté, se soumettre à des magistrats lointains qu'on n'a point vus, se considérer comme une partie dans un vaste ensemble, s'oublier pour un grand intérêt national, voilà ce que les Grecs n'ont jamais pu faire avec suite. Ils se cantonnent, ils se jalousent; même lorsque Darius

et Xerxès viennent envahir leur pays, ils ont de la peine à s'unir ; Syracuse refuse tout secours parce qu'on ne lui accorde pas le commandement ; Thèbes se range du parti des Mèdes. Quand Alexandre les réunit de force pour conquérir l'Asie, les Lacédémoniens manquent à l'appel. Aucune ville ne parvient à former les autres en confédération sous sa conduite ; tour à tour Sparte, Athènes, Thèbes, y échouent ; plutôt que d'obéir à des compatriotes, les vaincus vont chercher de l'argent chez les Perses et faire au grand roi des soumissions. Dans chaque ville les factions s'exilent tour à tour, et les bannis, comme dans les républiques italiennes, tâchent de rentrer par violence avec le secours de l'étranger. Ainsi divisée, la Grèce est conquise par des peuples demi-barbares, mais disciplinés, et l'indépendance de chaque cité aboutit à la servitude de la nation. Et cette chute n'est point accidentelle, mais fatale. Tel que les Grecs le conçoivent, l'État est trop petit, insuffisant pour résister aux chocs des grosses masses extérieures ; c'est une œuvre d'art ingénieuse, accomplie, mais fragile. Leurs plus grands penseurs,

Platon, Aristote, réduisent la cité à une société de cinq ou dix mille hommes libres. Athènes en avait vingt mille ; au delà, selon eux, ce n'est plus qu'une tourbe. Ils n'imaginent pas qu'une association plus large puisse être bien ordonnée. Une acropole couverte de temples, consacrée par les os des héros fondateurs et par les images des dieux nationaux, une agora, un théâtre, un gymnase, quelques milliers d'hommes sobres, beaux, braves et libres, occupés « de philosophie ou d'affaires publiques », servis par des esclaves qui cultivent la terre et exercent les métiers, voilà la cité qu'ils imaginent, admirable œuvre d'art qui, tous les jours, se fonde et s'achève sous leurs yeux, en Thrace, sur les côtes de l'Euxin, de l'Italie, de la Sicile, hors de laquelle toute forme de société leur semble confusion et barbarie, mais dont la perfection tient à la petitesse, et qui, parmi les secousses brutales du conflit humain, ne tiendra qu'un temps.

A ces inconvénients correspondent des avantages égaux. Si le sérieux et la grandeur manquent à leurs conceptions religieuses, si l'assiette et la durée

manquent à leur établissement politique, ils sont exempts des déformations morales que la grandeur de la religion ou de l'État impose à la nature humaine. Partout ailleurs, la civilisation a rompu l'équilibre naturel des facultés ; elle a opprimé les unes pour exagérer les autres ; elle a sacrifié la vie présente à la vie future, l'homme à la divinité, l'individu à l'État ; elle a fait le fakir indien, le fonctionnaire égyptien ou chinois, le légiste et le garnisaire romains, le moine du moyen âge, le sujet, l'administré, le bourgeois des temps modernes. Sous cette pression, l'homme s'est tour à tour ou à la fois étriqué et exalté. Il est devenu un rouage dans une vaste machine, ou il s'est considéré comme un néant devant l'infini. En Grèce, il s'est subordonné ses institutions au lieu de se subordonner à elles. Il a fait d'elles un moyen et non un but. Il s'en est servi pour se développer harmonieusement, tout entier ; il a pu être à la fois poëte, philosophe, critique, magistrat, pontife, juge, citoyen, athlète, exercer ses membres, son esprit et son goût, réunir en lui-même vingt sortes de talents sans qu'aucun d'eux fît tort

à l'autre, être soldat sans être automate, danseur et chanteur sans devenir figurant de théâtre, penseur et lettré sans se trouver homme de bibliothèque et de cabinet, décider des affaires publiques sans remettre son autorité à des représentants, fêter ses dieux sans s'enfermer dans les formules d'un dogme, sans se courber sous la tyrannie d'une toute-puissance surhumaine, sans s'absorber dans la contemplation d'un être vague et universel. Il semble qu'ayant arrêté le contour perceptible et précis de l'homme et de la vie, ils aient omis le reste et se soient dit : « Voici l'homme réel, un corps actif et sensible avec une pensée et une volonté ; et voici la vie réelle, soixante ou soixante-dix années, entre les vagissements de l'enfance et le silence du tombeau. Songeons à rendre ce corps le plus alerte, le plus fort, le plus sain, le plus beau qu'il se pourra, à déployer cette pensée et cette volonté dans tout le cercle des actions viriles, à orner cette vie de toutes les beautés que des sens délicats, un esprit prompt, une âme vive et fière peuvent créer et goûter. » Au delà ils ne voient rien, et, s'il y a un *au delà*, il est

pour eux comme ce pays des Cimmériens dont parle Homère, pâle contrée des morts sans soleil, enveloppé des brouillards mornes où, pareils à des chauves-souris, les fantômes débiles viennent par troupeaux, avec des cris aigus, remplir et réchauffer leurs veines en buvant dans la fosse le sang rouge des victimes. La structure de leur esprit a enfermé leurs désirs et leurs efforts dans une enceinte bornée, celle que le plein soleil éclaire, et c'est dans cette arène, aussi illuminée et aussi circonscrite que leur stade, qu'il faut les voir agir.

IV

Pour cela, il nous faut revoir une dernière fois le pays et recueillir notre impression d'ensemble. C'est un beau pays qui tourne l'âme vers la joie et pousse l'homme à considérer la vie comme une fête. Il n'en reste guère aujourd'hui que le squelette ; comme notre Provence, et encore plus que notre Provence, il a été dépouillé, gratté et, pour ainsi dire, raclé ; la terre s'est éboulée, la végétation est devenue rare ; la pierre âpre et nue, à peine tachetée çà et là de maigres buissons, usurpe l'espace et couvre les trois quarts de l'horizon. Pourtant on peut se faire une idée de ce qu'il était, en suivant les côtes encore intactes de la Méditerranée, de Toulon à Hyères, de Naples à Sorrente et à Amalfi ; seulement, il faut se représenter un ciel plus bleu, un air plus transparent, des formes de montagnes plus nettes

et plus harmonieuses. Il semble qu'en ce pays il n'y ait point d'hiver. Les chênes-liéges, les oliviers, les orangers, les citronniers, les cyprès, font dans les creux et sur les flancs des gorges un éternel paysage d'été ; ils descendent jusqu'au bord de la mer ; en février, à certains endroits, des oranges qui se détachent de leur tige, tombent dans le flot. Point de brume, presque point de pluie ; l'air est tiède ; le soleil bon et doux. L'homme n'est pas forcé, comme dans nos climats du Nord, de se défendre contre l'inclémence des choses à force d'inventions compliquées et d'employer le gaz, les poêles, l'habit double, triple et quadruple, les trottoirs, les balayeurs et le reste pour rendre habitable le cloaque de boue froide dans lequel, sans sa police et son industrie, il barboterait. Il n'a pas besoin d'inventer des salles de spectacle et des décors d'opéra ; il n'a qu'à regarder autour de lui ; la nature les lui fournit plus beaux que ne ferait son art. A Hyères, en janvier, je voyais le soleil se lever derrière une île ; la lumière croissait, emplissait l'air ; tout d'un coup, au sommet d'un roc, une flamme jaillissait ; le grand ciel de

cristal élargissait sa voûte sur la plaine immense de la mer, sur les innombrables petits flots, sur le bleu puissant de l'eau uniforme où s'allongeait un ruisseau d'or ; au soir, les montagnes lointaines prenaient des teintes de mauve, de lilas, de rose-thé. En été, l'illumination du soleil épanche dans l'air et sur la mer une telle splendeur, que les sens et l'imagination comblés se croient transportés dans un triomphe et dans une gloire; tous les flots petillent; l'eau prend des tons de pierres précieuses, turquoises, améthystes, saphirs, lapis-lazulis, onduleux et mouvants sous la blancheur universelle et immaculée du ciel. C'est dans cette inondation de clarté qu'il faut imaginer les côtes de la Grèce, comme des aiguières et des vasques de marbre jetées çà et là au milieu de l'azur.

Rien d'étonnant si l'on trouve dans le caractère grec ce fonds de gaieté et de verve, ce besoin de bonheur vif et sensible que nous rencontrons encore aujourd'hui chez les Provençaux, chez les Napolitains, et en général dans les populations méridionales (1). L'homme continue toujours le mou-

(1) « Ces races sont vives, sereines, légères. L'infirme n'y est pas

vement que lui imprime d'abord la nature ; car les aptitudes et les tendances qu'elle établit en

» abattu : il voit doucement venir la mort : tout sourit autour de lui.
» Là est le secret de cette gaieté divine des poëmes homériques et
» de Platon : le récit de la mort de Socrate, dans le *Phédon*, montre
» à peine une teinte de tristesse. La vie, c'est donner sa fleur, puis
» son fruit ; quoi de plus? Si, comme on peut le soutenir, la préoc-
» cupation de la mort est le trait le plus important du christianisme
» et du sentiment religieux moderne, la race grecque est la moins
» religieuse des races. C'est une race superficielle, prenant la vie
» comme une chose sans surnaturel ni arrière-plan. Une telle sim-
» plicité de conception tient en grande partie au climat, à la pu-
» reté de l'air, à l'étonnante joie qu'on y respire, mais bien plus
» encore aux instincts de la race hellénique, adorablement idéa-
» liste. Un rien, un arbre, une fleur, un lézard, une tortue, provo-
» quent le souvenir de mille métamorphoses chantées par les
» poëtes ; un filet d'eau, un petit creux dans le rocher, qu'on qua-
» lifie d'antre des nymphes ; un puits avec une tasse sur la margelle,
» un pertuis de mer si étroit que les papillons le traversent et pour-
» tant navigable aux plus grands vaisseaux, comme à Poros ; des
» orangers, des cyprès dont l'ombre s'étend sur la mer, un petit
» bois de pins au milieu des rochers suffisent en Grèce pour produire
» le contentement qu'éveille la beauté. Se promener dans les jar-
» dins pendant la nuit, écouter les cigales, s'asseoir au clair de la
» lune en jouant de la flûte ; aller boire de l'eau dans la montagne,
» apporter avec soi un petit pain, un poisson et un lécythe de vin
» qu'on boit en chantant ; aux fêtes de famille, suspendre une cou-
» ronne de feuillage au-dessus de sa porte, aller avec des chapeaux
» de fleurs ; les jours de fêtes publiques, porter des thyrses garnis

lui à demeure sont justement les aptitudes et les tendances que journellement elle satisfait. Quel-

» de feuillages ; passer des journées à danser, à jouer avec des
» chèvres apprivoisées, voilà les plaisirs grecs, plaisirs d'une
» race pauvre, économe, éternellement jeune, habitant un pays
» charmant, trouvant son bien en elle-même et dans les dons que
» les dieux lui ont faits. La pastorale à la façon de Théocrite fut
» dans les pays helléniques une vérité ; la Grèce se plut toujours à
» ce petit genre de poésie fin et aimable, l'un des plus caractéristi-
» ques de sa littérature, miroir de sa propre vie, presque partout
» ailleurs niais et factice. La belle humeur, la joie de vivre, sont
» les choses grecques par excellence. Cette race a toujours vingt
» ans : pour elle, *indulgere genio* n'est pas la pesante ivresse de
» l'Anglais, le grossier ébattement du Français ; c'est tout simple-
» ment penser que la nature est bonne, qu'on peut et qu'on doit y
» céder. Pour le Grec, en effet, la nature est une conseillère d'élé-
» gance, une maîtresse de droiture et de vertu. La « concupiscence »,
» cette idée que la nature nous induit à mal faire, est un non-sens
» pour lui. Le goût de la parure qui distingue le palicare et qui se
» montre avec tant d'innocence dans la jeune Grecque, n'est pas
» la pompeuse vanité du barbare, la sotte prétention de la bour-
» geoise, bouffie de son ridicule orgueil de parvenue ; c'est le senti-
» ment pur et fin de naïfs jouvenceaux, se sentant fils légitimes de
» vrais inventeurs de la beauté. » (*Saint-Paul*, par Ernest Renan, p. 202.) — Un de mes amis, qui a longtemps voyagé en Grèce, me raconte que souvent les conducteurs de chevaux et les guides cueillent une belle plante, la portent délicatement à la main toute la journée, la posent à l'abri le soir au moment de la couchée et la reprennent le lendemain pour s'en délecter encore.

ques vers d'Aristophane vous peindront cette sensualité si franche, si légère et si brillante. Il s'agit de paysans athéniens qui célèbrent le retour de la paix. « Quelle joie, quelle joie de dé-
» poser le casque et de laisser là fromages et oignons!
» Ce que j'aime, ce n'est pas à combattre, c'est à
» boire avec des amis et des camarades, à voir pé-
» tiller dans le feu les branchages secs coupés en été,
» à faire rôtir des pois chiches sur les charbons, à
» faire griller les faines, à caresser la jeune Thratta
» pendant que ma femme est au bain. Il n'y a rien
» de plus agréable, quand les semailles sont faites et
» quand le dieu les arrose, que de causer ainsi avec
» le voisin : Dis-moi, Comarchidès, qu'allons-nous
» faire ? Il me plairait assez de boire pendant que
» Zeus féconde la glèbe. Allons, femme, fais sécher
» trois chénix de fèves, mêles-y du froment, choisis
» parmi les figues ; il n'y a pas moyen aujourd'hui
» d'ébourgeonner la vigne ni de casser les mottes, la
» terre est trop mouillée. Qu'on apporte de chez moi
» la grive et deux pinsons. Il y avait encore au logis
» du colostre et quatre morceaux de lièvre. Enfant,

» apportes-en trois pour nous et donnes-en un à
» mon père ; demande à Æchinadès des myrtes avec
» leurs fruits ; et qu'en même temps quelqu'un aille
» crier de la route à Charinadès de venir boire avec
» nous pendant que le dieu nous aide et fait pous-
» ser nos récoltes.... O vénérable et royale déesse,
» ô Paix, souveraine des cœurs, souveraine des
» noces, reçois notre sacrifice.... fais abonder toutes
» les bonnes choses sur notre marché, les belles
» têtes d'ail, les concombres précoces, les pommes,
» les grenades; qu'on y voie affluer les Béotiens
» chargés d'oies, de canards, de pigeons, de mau-
» viettes ; que les anguilles du lac Copaïs y viennent
» par paniers, et qu'empressés, serrés à l'envi pour
» les acheter, tout autour d'elles, nous luttions avec
» Morychos, Téléas et les autres gourmands... Cours
» vite au festin, Dicœopolis..., le prêtre de Diony-
» sos t'invite ; hâte-toi, on t'attend ; tout est prêt,
» tables, lits, coussins, couronnes, parfums, frian-
» dises de dessert. Les courtisanes sont arrivées,
» et avec elles pâtisseries, gâteaux, belles danseuses,
» toutes les délices. » Je coupe court à la citation,

qui devient trop vive ; la sensualité antique et la sensualité méridionale ont des gestes bien osés et des mots bien précis.

Une pareille disposition d'esprit conduit l'homme à prendre la vie comme une partie de plaisir. Entre les mains du Grec les idées et les institutions les plus graves deviennent riantes ; ses dieux sont « les dieux heureux qui ne meurent pas ». Ils vivent sur les sommets de l'Olympe « que les vents n'ébranlent point, » qui ne sont jamais mouillés par la pluie, d'où la » neige n'approche point, où s'ouvre l'éther sans » nuages, où court agilement la blanche lumière. » Là, dans un palais éblouissant, assis sur des trônes d'or, ils boivent le nectar et mangent l'ambroisie, pendant que les muses « chantent avec leurs belles » voix ». Un festin éternel en pleine lumière, voilà le ciel pour le Grec ; partant, la plus belle vie est celle qui ressemble le plus à cette vie des dieux. Chez Homère, l'homme heureux est celui qui peut « jouir » de sa jeunesse florissante et atteindre au seuil de » la vieillesse ». Les cérémonies religieuses sont un banquet joyeux dans lequel les dieux sont contents

parce qu'ils ont leur part de vin et de viande. Les fêtes les plus augustes sont des représentations d'opéra. La tragédie, la comédie, les chœurs de danse, les jeux gymniques, sont une partie du culte. Ils n'imaginent pas que, pour honorer les dieux, il faille se mortifier, jeûner, prier avec tremblement, se prosterner en déplorant ses fautes; mais qu'il faut prendre part à leur joie, leur donner le spectacle des plus beaux corps nus, parer pour eux la cité, élever l'homme jusqu'à eux en le tirant pour un instant de sa condition mortelle par le concours de toutes les magnificences que l'art et la poésie peuvent assembler. Pour eux, cet « enthousiasme » est la piété, et, après avoir débordé par la tragédie du côté des émotions grandioses et solennelles, il s'épanche encore dans la comédie du côté des bouffonneries folles et de la licence voluptueuse. Il faut avoir lu Lysistrata, la fête des Thesmophories dans Aristophane, pour imaginer ces emportements de la vie animale, pour comprendre qu'on célébrait publiquement les Dionysiaques, qu'on dansait la cordace sur le théâtre, qu'à Corinthe mille courtisanes desser-

vaient le temple d'Aphrodite, et que la religion consacrait tout le scandale, tout le vertige d'une kermesse et d'un carnaval.

Ils ont porté la vie sociale aussi légèrement que la vie religieuse. Le Romain conquiert pour acquérir ; il exploite les peuples vaincus comme une métairie, en homme d'administration et d'affaires, avec méthode, à demeure ; l'Athénien navigue, débarque, combat sans rien fonder, irrégulièrement, selon l'impulsion du moment, par besoin d'action, par élan d'imagination, par esprit d'entreprise, par désir de gloire, pour avoir le plaisir d'être le premier parmi les Grecs. Avec l'argent de ses alliés, le peuple embellit sa ville, commande à ses artistes des temples, des théâtres, des statues, des décorations, des processions, jouit tous les jours et par tous les sens de la fortune publique. Aristophane l'amuse avec la caricature de sa politique et de ses magistrats. On lui donne gratis son entrée au théâtre ; à la fin des Dionysiaques on lui distribue l'argent qui reste en caisse sur les contributions des alliés. Bientôt il se fait payer pour juger dans les

décastéries, pour assister aux assemblées publiques. Tout est pour lui ; il oblige les riches à lui fournir à leurs frais des chœurs, des acteurs, des représentations et tous les plus beaux spectacles. Si pauvre qu'il soit, il a ses bains, ses gymnases défrayés par le Trésor; aussi agréables que ceux des chevaliers (1). A la fin il ne veut plus prendre de peine, il loue des mercenaires pour faire la guerre à sa place ; s'il s'occupe de politique, c'est pour en causer ; il écoute ses orateurs en dilettante et assiste à leurs débats, à leurs récriminations, à leurs assauts d'éloquence, comme à un combat de coqs. Il juge des talents et applaudit aux coups bien portés. Sa grande affaire est d'avoir des fêtes bien entendues ; il a décrété la peine de mort contre quiconque proposerait de détourner pour la guerre une partie de l'argent qui leur est destiné. Ses généraux sont pour la montre : « Hors un seul que vous envoyez à la » guerre, dit Démosthènes, les autres décorent vos » fêtes à la suite des sacrificateurs. » Quand il faut

(1) Xénophon. *La République d'Athènes*.

équiper et faire partir la flotte, on n'agit pas ou l'on n'agit que trop tard ; au contraire pour les processions et les représentations publiques, tout est prévu, ordonné, exactement accompli comme il faut et à l'heure dite. Peu à peu, sous l'ascendant de la sensualité primitive, l'État s'est réduit à une entreprise de spectacles, chargée de fournir des plaisirs poétiques à des gens de goût.

Pareillement enfin, dans la philosophie et la science, il n'ont voulu cueillir que la fleur des choses. Ils n'ont point eu l'abnégation du savant moderne qui emploie tout son génie à éclaircir un point obscur, qui observe dix ans de suite une espèce animale, qui multiplie et vérifie incessamment ses expériences, qui, confiné volontairement dans un labeur ingrat, passe sa vie à tailler patiemment deux ou trois pierres pour un édifice immense dont il ne verra pas l'achèvement, mais qui servira aux générations futures. Ici, la philosophie est une conversation; elle naît dans les gymnases, sous les portiques, sous des allées de platanes; le maître parle en se promenant, et on le suit. Tous s'élancent du

premier coup aux plus hautes conclusions ; c'est un plaisir que d'avoir des vues d'ensemble ; ils en jouissent et ne songent que médiocrement à construire une bonne route solide ; leurs preuves se réduisent le plus souvent à des vraisemblances. En somme, ce sont des spéculatifs qui aiment à voyager sur les sommets des choses, à parcourir en trois pas, comme les dieux d'Homère, une vaste région nouvelle, à embrasser le monde entier d'un seul regard. Un système est une sorte d'opéra sublime, l'opéra des esprits compréhensifs et curieux. De Thalès à Proclus, leur philosophie s'est déroulée comme leur tragédie, autour de trente ou quarante thèmes principaux, à travers une infinité de variations, d'amplifications et de mélanges. L'imagination philosophique a manié les idées et les hypothèses, comme l'imagination mythologique maniait les légendes et les dieux.

Si de leur œuvre nous passons à leurs procédés, nous verrons reparaître le même tour d'esprit. Ils sont sophistes autant que philosophes ; ils exercent leur intelligence pour l'exercer. Une subtile distinc-

tion, une longue analyse raffinée, un argument captieux et difficile à débrouiller les attire et les retient. Ils s'amusent et s'attardent dans la dialectique, les arguties et le paradoxe (1); ils ne sont pas aussi sérieux qu'il le faudrait; s'ils entreprennent une recherche, ce n'est point seulement en vue de l'acquis définitif et fixe; ils n'aiment point la vérité uniquement, absolument, avec oubli et mépris du reste. Elle est un gibier qu'ils prennent souvent dans leur chasse; mais, à les voir raisonner, on sent bien vite que, sans se l'avouer, ils préfèrent au gibier la chasse, la chasse avec ses adresses, ses ruses, ses circuits, son élan, et ce sentiment d'action libre, voyageuse et victorieuse qu'elle met dans les nerfs et l'imagination du chasseur. « O Grecs ! Grecs ! disait à Solon un prêtre égyptien, vous êtes des enfants ! »

(1) Voyez les procédés logiques de Platon et d'Aristote, notamment les preuves de l'immortalité de l'âme dans le *Phédon*. — Dans toute cette philosophie, les facultés sont supérieures à l'œuvre. Aristote avait écrit un traité sur les problèmes homériques à l'exemple de ces rhéteurs qui examinaient si, lorsqu'Aphrodite est blessée par Diomède, la blessure est à la main droite ou à la main gauche.

En effet, ils ont joué avec la vie, avec toutes les choses graves de la vie, avec la religion et les dieux, avec la politique et l'État, avec la philosophie et la vérité.

C'est pour cela qu'ils ont été les plus grands artistes du monde. Ils ont eu la charmante liberté d'esprit, la surabondance de gaieté inventive, la gracieuse ivresse d'imagination qui poussent l'enfant à fabriquer et à manier incessamment de petits poëmes, sans autre but que de donner carrière aux facultés neuves et trop vives qui tout d'un coup s'éveillent en lui. Les trois traits principaux que nous avons démêlés dans leur caractère sont justement ceux qui font l'âme et l'intelligence de l'artiste. Délicatesse de la perception, aptitude à saisir les rapports fins, sens des nuances, voilà ce qui lui permet de construire des ensembles de formes, de sons, de couleurs, d'événements, bref, d'éléments et de détails si bien reliés entre eux par des attaches intimes, que leur organisation fasse une chose vivante et surpasse dans le monde imaginaire l'har-

monic profonde du monde réel. Besoin de clarté, sentiment de la mesure, haine du vague et de l'abstrait, dédain du monstrueux et de l'énorme, goût pour les contours arrêtés et précis, voilà ce qui le conduit à enfermer ses conceptions dans une forme aisément perceptible à l'imagination et aux sens, partant à faire des œuvres que toute race et tout siècle puissent comprendre, et qui, étant humaines, soient éternelles. Amour et culte de la vie présente, sentiment de la force humaine, besoin de sérénité et d'allégresse, voilà ce qui le porte à éviter la peinture de l'infirmité physique et de la maladie morale, à représenter la santé de l'âme et la perfection du corps, à compléter la beauté acquise de l'expression par la beauté foncière du sujet. Ce sont là les traits distinctifs de tout leur art. Un regard jeté sur leur littérature, comparée à celle de l'Orient, du moyen âge et des temps modernes, une lecture d'Homère, comparé à la *Divine Comédie*, à *Faust* ou aux épopées indiennes, une étude de leur prose, comparée à toute autre prose de tout autre siècle ou de tout autre pays, vous en convaincrait

bien vite. Auprès de leur style littéraire, tout style est emphatique, lourd, inexact et forcé; auprès de leurs types moraux, tout type est excessif, triste et malsain; auprès de leurs cadres poétiques et oratoires, tout cadre qui ne leur a pas été emprunté est disproportionné, mal attaché, disloqué par l'œuvre qu'il contient.

Mais l'espace nous manque, et entre cent exemples nous ne pouvons en choisir qu'un. Considérons ce qui se voit avec les yeux et ce qui frappe d'abord les regards lorsqu'on entre dans la ville, je veux dire le temple. D'ordinaire il est sur une hauteur qui est l'Acropole, sur un soubassement de roches comme à Syracuse, ou sur une petite montagne qui fut, comme à Athènes, le premier lieu de refuge et l'emplacement originel de la cité. On le voit de toute la plaine et des collines voisines; les vaisseaux le saluent de loin en approchant du port. Il se détache tout entier nettement dans l'air limpide (1). Il n'est point, comme

(1) Voyez les restaurations, accompagnées de Mémoires, de MM. Tétaz, Paccard, Boitte et Garnier.

les cathédrales du moyen âge, serré, étouffé par les files des maisons, dissimulé, à demi caché, inaccessible à l'œil, sauf dans ses détails et ses parties hautes. Sa base, ses flancs, toute sa masse et toutes ses proportions apparaissent d'un seul coup. On n'est pas obligé de deviner l'ensemble d'après un morceau ; son emplacement le proportionne aux sens de l'homme. — Pour qu'il ne manque rien à la netteté de l'impression, ils lui donnent des dimensions moyennes ou petites. Parmi les temples grecs, il n'y en a que deux ou trois aussi grands que la Madeleine. Rien de semblable aux énormes monuments de l'Inde, de Babylone et de l'Égypte, aux palais superposés et entassés, aux dédales d'avenues, d'enceintes, de salles, de colosses dont la multitude finit par jeter l'esprit dans le trouble et l'éblouissement. Rien de semblable aux gigantesques cathédrales qui abritaient sous leurs nefs toute la population d'une cité, que l'œil, même si elles étaient sur une hauteur, ne pourrait pas embrasser tout entières, dont les profils échappent, et dont l'harmonie totale ne peut être sentie que sur un

plan. Le temple grec n'est pas un lieu d'assemblée, mais l'habitation particulière d'un dieu, un reliquaire pour son effigie, l'ostensoir de marbre qui enferme une statue unique. A cent pas de l'enceinte sacrée qui l'entoure, on saisit la direction et l'accord de ses principales lignes. — D'ailleurs, elles sont si simples qu'il suffit d'un regard pour en comprendre l'ensemble. Rien de compliqué, de bizarre, de tourmenté dans cet édifice; c'est un rectangle bordé par un péristyle de colonnes; trois ou quatre formes élémentaires de la géométrie en font tous les frais, et la symétrie de l'ordonnance les accuse en les répétant et en les opposant. Le couronnement du fronton, la cannelure des fûts, le tailloir du chapiteau, tous les accessoires et tous les détails viennent encore manifester en plus haut relief le caractère propre de chaque membre, et la diversité de la polychromie achève de marquer et de préciser toutes ces valeurs.

Dans ces différents traits vous avez reconnu le besoin fondamental des formes délimitées et claires. Une série d'autres caractères va nous montrer la

finesse de leur tact et la délicatesse exquise de leurs perceptions. Il y a un lien entre toutes les formes et toutes les dimensions d'un temple comme entre tous les organes d'un corps vivant, et ils ont trouvé ce lien; ils ont fixé le module architectural, qui, d'après le diamètre d'une colonne, détermine sa hauteur, par suite son ordre, par suite sa base, son chapiteau, par suite la distance des colonnes et l'économie générale de l'édifice. Ils ont modifié de parti pris la rectitude grossière des formes mathématiques, ils les ont appropriées aux exigences secrètes de l'œil, ils ont renflé (1) la colonne par une courbe savante aux deux tiers de sa hauteur, ils ont bombé toutes les lignes horizontales et incliné vers le centre toutes les lignes verticales du Parthénon, ils se sont dégagés des entraves de la symétrie mécanique; ils ont donné des ailes inégales à leurs Propylées, des niveaux différents aux deux sanctuaires de leur Erechthéion; ils ont entrecroisé, varié, infléchi leurs plans et leurs angles de manière à communiquer à

(1) *Entasis.*

la géométrie architecturale la grâce, la diversité, l'imprévu, la souplesse fuyante de la vie, et sans amoindrir l'effet de ses masses, ils ont brodé sur sa surface la plus élégante trame d'ornements peints et sculptés. En tout cela, rien n'égale l'originalité de leur goût, si ce n'est sa justesse ; ils ont réuni deux qualités qui semblent s'exclure : l'extrême richesse et l'extrême sobriété. Nos sens modernes n'y atteignent point; nous ne parvenons qu'à demi et par degrés à deviner combien leur invention était parfaite. Il a fallu l'exhumation de Pompéi pour nous faire soupçonner l'harmonie et la vivacité charmantes de la décoration dont ils revêtaient leurs murs, et c'est de nos jours qu'un architecte anglais a mesuré l'imperceptible inflexion des horizontales renflées et des perpendiculaires convergentes qui donnent à leur plus beau temple sa suprême beauté. Nous sommes devant eux comme un auditeur ordinaire devant un musicien né et élevé pour la musique ; son jeu a des délicatesses d'exécution, des puretés de sons, des plénitudes d'accords, des finesses d'intention, des réussites d'expression

que l'autre, médiocrement doué et mal préparé, ne saisit qu'en gros et de loin en loin. Nous n'en gardons qu'une impression totale, et cette impression, conforme au génie de la race, est justement celle d'une fête heureuse et fortifiante. La créature architecturale est saine, viable par elle-même; elle n'a pas besoin, comme la cathédrale gothique, d'entretenir à ses pieds une colonie de maçons qui réparent incessamment sa ruine incessante; elle n'emprunte pas l'appui de ses voûtes à des contreforts extérieurs; il ne lui faut pas une armature de fer pour soutenir le prodigieux échafaudage de ses clochers ouvragés et découpés, pour accrocher à ses murailles sa merveilleuse dentelle compliquée, sa fragile filigrane de pierre. Elle n'est point l'œuvre de l'imagination surexcitée, mais de la raison lucide. Elle est faite pour durer par elle-même et sans secours. Presque tous les temples de la Grèce seraient encore entiers si la brutalité ou le fanatisme de l'homme n'étaient intervenus pour les détruire. Ceux de Pœstum sont debout après vingt-trois siècles; c'est l'explosion d'un magasin de

poudre qui a coupé en deux le Parthénon. Livré à lui seul, le temple grec demeure et subsiste ; on s'en aperçoit à sa forte assiette ; sa masse le consolide au lieu de le charger. Nous sentons l'équilibre stable de ses divers membres ; car l'architecte a manifesté la structure interne par les dehors visibles, et les lignes qui flattent l'œil de leurs proportions harmonieuses sont justement les lignes qui contentent l'intelligence par des promesses d'éternité (1). Ajoutez à cet air de force l'air d'aisance et d'élégance ; l'édifice grec ne songe pas seulement à durer comme l'édifice égyptien. Il n'est pas accablé sous le poids de sa matière comme un Atlas obstiné et trapu ; il se développe, se déploie, se dresse comme un beau corps d'athlète en qui la vigueur s'accorde avec la finesse et la sérénité. Considérez encore sa parure, les boucliers d'or qui étoilent son architrave, les acrotères d'or, les têtes de lion qui luisent en plein soleil, les filets d'or et

(1) Lire à ce propos *la Philosophie de l'architecture en Grèce*, par M. E. Boutmy, ouvrage d'un esprit très-exact, très-consciencieux et très-délicat.

parfois les émaux qui serpentent sur ses chapiteaux, le revêtement de vermillon, de minium, de bleu, d'ocre pâle, de vert, de tous les tons vifs ou sourds qui, reliés et opposés comme à Pompéi, donnent à l'œil la sensation de la franche et saine joie méridionale. Comptez enfin les bas-reliefs, les statues des frontons, des métopes et de la frise, surtout l'effigie colossale de la cella intérieure, toutes les sculptures de marbre, d'ivoire et d'or, tous ces corps héroïques ou divins qui mettent sous les yeux de l'homme les images accomplies de la force virile, de la perfection athlétique, de la vertu militante, de la noblesse simple, de la sérénité inaltérable, et vous aurez une première idée de leur génie et de leur art.

§ II

LE MOMENT

Il faut maintenant faire un pas de plus et considérer un nouveau caractère de la civilisation grecque. Non-seulement un Grec de l'ancienne Grèce est grec, mais encore il est ancien ; il ne diffère pas seulement de l'Anglais ou de l'Espagnol, parce qu'étant d'une autre race, il a d'autres aptitudes et d'autres inclinations ; il diffère de l'Anglais, de l'Espagnol et du Grec moderne en ce qu'étant placé à une époque antérieure de l'histoire, il a d'autres idées et d'autres sentiments. Il nous précède, et nous le suivons. Il n'a pas bâti sa civilisation sur la nôtre ; nous avons bâti notre civilisation sur la

sienne et sur plusieurs autres. Il est au rez-de-chaussée, et nous sommes au second ou au troisième étage. De là des suites infinies en nombre et en importance. Quoi de plus différent que deux vies, l'une au niveau du sol avec toutes les portes ouvertes sur la campagne, l'autre juchée et enfermée dans les compartiments étroits d'une haute maison moderne? Ce contraste s'exprime en deux mots : leur vie et leur esprit sont simples, notre vie et notre esprit sont compliqués. Partant, leur art est plus simple que le nôtre, et l'idée qu'ils se forment de l'âme et du corps de l'homme fournit matière à des œuvres que notre civilisation ne comporte plus.

I

Il suffit d'un coup d'œil jeté sur les dehors de leur vie pour remarquer combien elle est simple. La civilisation, en se déplaçant vers le nord, a dû pourvoir à toutes sortes de besoins qu'elle n'était pas obligée de satisfaire dans ses premières stations du sud. Dans un climat humide ou froid comme la Gaule, la Germanie, l'Angleterre, l'Amérique du Nord, l'homme mange davantage ; il lui faut des maisons plus solides et mieux closes, des habits plus chauds et plus épais, plus de feu et plus de lumière, plus d'abris, de vivres, d'instruments et d'industries. Il devient forcément industriel, et comme ses exigences croissent avec ses satisfactions, il tourne les trois quarts de son effort vers l'acquisition du bien-être. Mais les commodités dont il se munit sont autant d'assujettissements dans lesquels

il s'embarrasse, et l'artifice de son confortable le tient captif. Combien de choses aujourd'hui dans l'habillement d'un homme ordinaire ! Combien plus de choses encore dans la toilette d'une femme, même de la condition moyenne ; deux ou trois armoires n'y suffisent pas. Notez qu'aujourd'hui les dames de Naples ou d'Athènes nous empruntent nos modes. Un Pallicare porte un accoutrement aussi surabondant que le nôtre. Nos civilisations du Nord, en refluant sur les peuples arriérés du Midi, y ont importé un costume étranger, d'une complication superflue, et il faut aller dans les districts reculés, descendre jusqu'à la classe très-pauvre, pour trouver comme à Naples des lazzaroni vêtus d'un pagne, comme en Arcadie des femmes couvertes d'une simple chemise, bref, des gens qui réduisent et proportionnent leur habillement aux petites exigences de leur climat.

Dans la Grèce ancienne, une tunique courte et sans manches pour l'homme, pour la femme une longue tunique qui descend jusqu'aux pieds et, se doublant à la hauteur des épaules, retombe jusqu'à

la ceinture : voilà tout l'essentiel du costume ; ajoutez une grande pièce carrée d'étoffe dont on se drape, pour la femme un voile quand elle sort, assez ordinairement des sandales ; Socrate n'en portait qu'aux jours de festin ; très-souvent on va pieds nus et tête nue. Tous ces vêtements peuvent être ôtés en un tour de main ; ils ne serrent point la taille, ils indiquent les formes ; le nu apparaît par leurs interstices et dans leurs mouvements. On les ôte tout à fait dans les gymnases, dans le stade, dans plusieurs danses solennelles ; « c'est le propre des » Grecs, dit Pline, de ne rien voiler ». L'habillement n'est chez eux qu'un accessoire lâche qui laisse au corps sa liberté, et qu'à volonté, en un instant, on peut jeter bas. — Même simplicité pour la seconde enveloppe de l'homme, je veux dire la maison. Comparez une maison de Saint-Germain ou de Fontainebleau à une maison de Pompéi ou d'Herculanum, deux jolies villes de province qui jouaient par rapport à Rome le rôle que Saint-Germain ou Fontainebleau jouent aujourd'hui par rapport à Paris ; comptez tout ce qui compose aujourd'hui un

logis passable, grande bâtisse de pierre de taille à deux ou trois étages, fenêtres vitrées, papiers, tentures, persiennes, doubles et triples rideaux, calorifères, cheminées, tapis, lits, siéges, meubles de toute espèce, innombrables brimborions et ustensiles de ménage et de luxe, et mettez en regard les frêles murailles d'une maison de Pompéi, ses dix ou douze petits cabinets rangés autour d'une petite cour où bruit un filet d'eau, ses fines peintures, ses petits bronzes ; c'est un abri léger pour dormir la nuit, faire la sieste le jour, goûter la fraîcheur en suivant des yeux des arabesques délicates et de belles harmonies de couleurs ; le climat ne réclame rien de plus. Aux beaux siècles de la Grèce, le ménage est bien plus réduit encore (1). Des murs qu'un voleur peut percer, blanchis à la chaux, encore dépourvus de peintures au temps de Périclès ; un lit avec quelques couvertures, un coffre, quelques beaux vases peints, des armes suspendues, une lampe de structure toute primitive ; une toute petite

(1) Voyez, sur tous ces détails de la vie privée, Becker, *Chariclès*, surtout les Excursus.

maison qui n'a pas toujours de premier étage : cela suffit à un Athénien noble ; il vit au dehors, en plein air, sous les portiques, dans l'Agora, dans les gymnases, et les bâtiments publics qui abritent sa vie publique sont aussi peu garnis que sa maison privée. Au lieu d'un palais comme celui du Corps législatif ou Westminster de Londres avec son aménagement intérieur, ses banquettes, son éclairage, sa bibliothèque, sa buvette, tous ses compartiments et tous ses services, il a une place vide, le Pnyx, et quelques degrés de pierre qui font une tribune à l'orateur. En ce moment nous bâtissons un Opéra, et il nous faut une grande façade, quatre ou cinq vastes pavillons, des foyers, salons et couloirs de toute sorte, un large cercle pour l'assistance, une énorme scène, un grenier gigantesque pour remiser les décors, et une infinité de loges et de logements pour les administrateurs et les acteurs ; nous dépensons quarante millions et la salle aura deux mille places. En Grèce, un théâtre contient de trente à cinquante mille spectateurs, et coûte vingt fois moins que chez nous ; c'est que la nature en fait les frais ; un flanc de

colline où l'on taille des gradins circulaires, un autel au bas et au centre, un grand mur sculpté, comme celui d'Orange, pour répercuter la voix de l'acteur, le soleil pour lampe, et, pour décor lointain tantôt la mer luisante, tantôt des groupes de montagnes veloutées par la lumière. Ils arrivent à la magnificence par l'économie, et pourvoient à leurs plaisirs comme à leurs affaires avec une perfection que nos profusions d'argent n'atteignent pas.

Passons aux constructions morales. Aujourd'hui un État comprend trente à quarante millions d'hommes répandus sur un territoire large et long de plusieurs centaines de lieues. C'est pourquoi il est plus solide qu'une cité antique ; mais, en revanche, il est bien plus compliqué, et, pour y remplir un emploi, un homme doit être spécial. Partant, les emplois publics sont spéciaux comme les autres. La masse de la population n'intervient dans les affaires générales que de loin en loin, par des élections. Elle vit ou vivote en province sans pouvoir se faire d'opinions personnelles ni précises, réduite à des impressions vagues et à des émotions aveugles, obligée de se

remettre aux mains de gens plus instruits qu'elle expédie dans la capitale et qui la remplacent quand il faut décider de la guerre, de la paix ou des impôts. — Même substitution s'il s'agit de la religion, de la justice, de l'armée et de la marine. Dans chacun de ces services nous avons un corps d'hommes spéciaux ; il faut un long apprentissage pour y jouer un rôle ; ils échappent à la majorité des citoyens. Nous n'y prenons point part ; nous avons des délégués qui, choisis par eux-mêmes ou par l'État, combattent, naviguent, jugent ou prient pour nous. Et nous ne pouvons faire autrement ; le service est trop compliqué pour être exécuté à l'improviste par le premier venu ; il faut que le prêtre ait passé par le séminaire, le magistrat par l'école de droit, l'officier par les écoles préparatoires, la caserne ou le navire, l'employé par les examens et les bureaux. — Au contraire, dans un petit État comme la cité grecque, l'homme ordinaire est au niveau de toutes les fonctions publiques ; la société ne se divise pas en fonctionnaires et en administrés : il n'y a pas de bourgeois retirés, il n'y a que des citoyens actifs.

L'Athénien décide lui-même des intérêts généraux ; cinq ou six mille citoyens écoutent les orateurs et votent sur la place publique ; c'est la place du marché ; on y vient pour faire des décrets et des lois comme pour vendre son vin et ses olives ; le territoire n'étant qu'une banlieue, le campagnard n'a pas beaucoup plus de chemin à faire que le citadin. De plus, les affaires dont il s'agit sont à sa portée ; car ce sont des intérêts de clocher, puisque la cité n'est qu'une ville. Il n'a pas de peine à comprendre la conduite qu'il faut tenir avec Mégare ou Corinthe ; il lui suffit pour cela de son expérience personnelle et de ses impressions journalières ; il n'a pas besoin d'être un politique de profession, versé dans la géographie, l'histoire, la statistique et le reste. Pareillement il est prêtre chez lui, et de temps en temps pontife de sa phratrie ou de sa tribu ; car sa religion est un beau conte de nourrice, et la cérémonie qu'il accomplit consiste en une danse ou un chant qu'il sait dès l'enfance, et dans un repas auquel il préside avec un certain habit. — De plus, il est juge dans les décastéries, au civil, au criminel, au

religieux, avocat et obligé de plaider dans sa propre cause. Un méridional, un Grec, est naturellement vif d'esprit, bon et beau parleur ; les lois ne se sont pas encore multipliées, enchevêtrées en un Code et en un fatras ; il les sait en gros ; les plaideurs les lui citent ; d'ailleurs, l'usage lui permet d'écouter son instinct, son bon sens, son émotion, ses passions, au moins autant que le droit strict et les arguments légaux. — S'il est riche, il est impresario. Vous avez vu que leur théâtre est moins compliqué que le nôtre, et, pour faire répéter des danseurs, des chanteurs, des acteurs, un Grec, un Athénien a toujours du goût. — Riche ou pauvre, il est soldat ; comme l'art militaire est encore simple et qu'on ignore les machines de guerre, la garde nationale est l'armée. Jusqu'à la venue des Romains, il n'y en a pas eu de meilleure ; pour la former et former le parfait soldat, deux conditions sont requises et ces deux conditions sont données par l'éducation commune, sans instruction spéciale, sans école de peloton, sans discipline ni exercices de caserne. D'un côté ils veulent que chaque soldat

soit le meilleur gladiateur qu'il se pourra, le corps le plus robuste, le plus souple et le plus agile, le plus capable de bien frapper, parer et courir ; à cela leurs gymnases pourvoient : ce sont les colléges de toute la jeunesse ; on y apprend toute la journée et pendant de longues années à lutter, sauter, courir, lancer le disque, et, méthodiquement, on y exerce et l'on fortifie tous les membres et tous les muscles. De l'autre côté, ils veulent que les soldats sachent marcher, courir, faire toutes les évolutions en bon ordre ; à cela l'orchestrique suffit : toutes leurs fêtes nationales et religieuses enseignent aux enfants et aux jeunes gens l'art de former et de dénouer leurs groupes ; à Sparte, le chœur de danse publique et la compagnie militaire (1) sont disposés sur le même patron. Ainsi préparé par les mœurs, on comprend que le citoyen soit soldat sans effort et du premier coup. — Il sera marin sans beaucoup plus d'apprentissage. En ce temps-là un navire de guerre n'est qu'un bateau de cabotage, contient

(1) *Choros* et *Lochos*.

tout au plus deux cents hommes et ne perd guère
de vue les côtes. Dans une cité qui a un port et vit
de commerce maritime, il n'est personne qui ne
s'entende à manœuvrer un tel navire, personne qui
ne connaisse d'avance ou n'apprenne vite les signes
du temps, les chances du vent, les positions et les
distances, toute la technique et tous les accessoires
qu'un matelot ou un officier de mer ne sait chez
nous qu'après dix ans d'étude et de pratique. Toutes
ces particularités de la vie antique dérivent de la
même cause, qui est la simplicité d'une civilisation
sans précédents, et toutes aboutissent au même effet
qui est la simplicité d'une âme bien équilibrée, en
qui nul groupe d'aptitudes et de penchants n'a été
développé au détriment des autres, qui n'a pas reçu
de tour exclusif, que nulle fonction spéciale n'a
déformée. Aujourd'hui nous avons l'homme cul-
tivé et l'homme inculte, le citadin et le paysan,
le provincial et le parisien, en outre autant d'es-
pèces distinctes qu'il y a de classes, de profes-
sions et de métiers, partout l'individu parqué dans
le compartiment qu'il s'est fait et assiégé par

la multitude des besoins qu'il s'est donnés. Moins artificiel, moins spécial, moins éloigné de l'état primitif, le Grec agissait dans un cercle politique mieux proportionné aux facultés humaines, parmi des mœurs plus favorables à l'entretien des facultés animales : plus voisin de la vie naturelle, moins assujetti par la civilisation surajoutée, il était plus homme.

II

Ce ne sont là que les alentours et les moules extérieurs qui modèlent l'individu. Pénétrons dans l'individu lui-même, jusqu'à ses sentiments et à ses idées; nous serons encore plus frappés de la distance qui les sépare des nôtres. Deux sortes de culture les forment en tout temps et en tout pays : la culture religieuse et la culture laïque, et l'une et l'autre opèrent dans le même sens alors pour les garder simples, aujourd'hui pour les rendre compliqués. Les peuples modernes sont chrétiens, et le christianisme est une religion de seconde pousse, qui contredit l'instinct naturel. On peut le comparer à une contraction violente qui a infléchi l'attitude primitive de l'âme humaine. En effet, il déclare que le monde est mauvais et que l'homme est gâté ; et certes, au siècle où il naquit, cela était indubi-

table. Il faut donc, selon lui, que l'homme change de voie. La vie présente n'est qu'un exil; tournons nos regards vers la patrie céleste. Notre fond naturel est vicieux; réprimons tous nos penchants naturels et mortifions notre corps. L'expérience des sens et le raisonnement des savants sont insuffisants et trompeurs; prenons pour flambeau la révélation, la foi, l'illumination divine. Par la pénitence, le renoncement, la méditation, développons en nous l'homme spirituel, et que notre vie soit une attente passionnée de la délivrance, un abandon continu de notre volonté, un soupir incessant vers Dieu, une pensée d'amour sublime, parfois récompensée par l'extase et la vision de l'au-delà. Pendant quatorze siècles le modèle idéal a été l'anachorète ou le moine. Pour mesurer la puissance d'une pareille idée et la grandeur de la transformation qu'elle impose aux facultés et aux habitudes humaines, lisez tour à tour le grand poëme chrétien et le grand poëme païen, d'un côté *la Divine comédie*, de l'autre *l'Odyssée* et *l'Iliade*. Dante a une vision, il est transporté hors de notre petit

monde éphémère dans les régions éternelles ; il en voit les tortures, les expiations, les félicités ; il est troublé d'angoisses et d'horreurs surhumaines ; tout ce qu'une imagination furieuse et raffinée de justicier et de bourreau peut inventer, il le voit, il le subit, il en défaille ; puis il monte dans la lumière ; son corps n'a plus de poids ; il s'envole, involontairement attiré par le sourire d'une dame rayonnante ; il entend les âmes qui sont des voix et des mélodies flottantes ; il voit des chœurs, une grande rose de lumières vivantes qui sont des vertus et des puissances célestes ; les paroles sacrées, les dogmes de la vérité retentissent dans l'éther. Dans ces hauteurs brûlantes où la raison se fond comme une cire, le symbole et l'apparition, entrelacés, effacés l'un par l'autre, aboutissent à l'éblouissement mystique, et le poëme tout entier, infernal ou divin, est un rêve qui commence par le cauchemar, pour finir par le ravissement. Combien plus naturel et plus sain est le spectacle que nous présente Homère ! C'est la Troade, l'île d'Ithaque, les côtes de la Grèce ; encore aujourd'hui on le suit à la trace, on recon-

naît les formes des montagnes, la couleur de la mer, les sources jaillissantes, les cyprès, les aulnes où nichent les oiseaux de mer ; il a copié la nature stable et subsistante ; partout chez lui on pose le pied sur le sol solide de la vérité. Son livre est un document d'histoire ; ses contemporains ont eu les mœurs qu'il décrit ; son Olympe lui-même n'est qu'une famille grecque. Nous n'avons pas besoin de nous forcer et de nous exalter pour retrouver en nous les sentiments qu'il exprime, ni pour imaginer le monde qu'il peint, combats, voyages, festins, discours publics, entretiens privés, toutes les scènes de la vie réelle, amitié, amour paternel et conjugal, besoin de gloire et d'action, colères, apaisements, goût des fêtes, plaisir de vivre, toutes les émotions et toutes les passions de l'homme naturel. Il se renferme dans le cercle visible qu'à chaque génération retrouve l'expérience humaine ; il n'en sort pas ; ce monde lui suffit, il est seul important ; l'au-delà n'est que le séjour vague des ombres vaines ; lorsque Ulysse rencontrant Achille chez Hadès le félicite d'être encore le premier parmi les ombres, celui-ci

lui répond : « Ne me parle pas de la mort, glorieux
» Ulysse. J'aimerais mieux être laboureur et servir
» pour un salaire un homme sans héritage et qui
» aurait de la peine à se nourrir, j'aimerais mieux
» cela que de commander à tous les morts qui ont
» vécu. Mais plutôt parle-moi de mon glorieux fils,
» dis-moi s'il a été le premier à la guerre ! » —
Ainsi par delà le tombeau, c'est encore la vie présente qui le préoccupe. « L'âme du rapide Achille
» s'éloigne alors marchant à grands pas dans la prai» rie d'asphodèles, joyeuse parce que je lui avais
» dit que son fils était illustre et brave. » A toutes
les époques de la civilisation grecque reparaît avec
diverses nuances le même sentiment ; leur monde
est celui que le soleil éclaire ; le mourant a pour
espoir et consolation la survivance en pleine lumière
de ses fils, de sa gloire, de son tombeau, de sa patrie. « Le plus heureux homme que j'aie connu,
» disait Solon à Crésus, c'est Tellus d'Athènes ; car,
» sa cité étant prospère, il a eu des enfants beaux
» et bons qui ont eu tous des enfants et conservé
» leurs biens, lui vivant ; ayant ainsi prospéré dans

» vie, sa fin a été glorieuse ; car les Athéniens ayant
» combattu contre leurs voisins d'Eleusis, il a porté
» aide, et il est mort en faisant fuir les ennemis, et
» les Athéniens l'ont enseveli aux frais de l'État à
» l'endroit où il est tombé, et ils l'ont honoré
» grandement. » Aux temps de Platon, Hippias, interprète de l'opinion populaire, dit de même : « Ce
» qu'il y a de plus beau en tout temps, pour tout
» homme et en tout lieu, c'est d'avoir des ri-
» chesses, de la santé, de la considération parmi
» les Grecs, de parvenir ainsi à la vieillesse, et,
» après avoir rendu honorablement les derniers
» devoirs à ses parents, d'être conduit soi-même
» au tombeau par ses descendants avec la même
» magnificence. » Lorsque la réflexion philosophique vient à s'appesantir sur l'*au delà*, il ne paraît point terrible, infini, disproportionné à la vie présente, aussi indubitable qu'elle, inépuisable en supplices ou en délices, comme un gouffre épouvantable ou comme une gloire angélique. « De deux
» choses la mort est l'une, disait Socrate à ses juges ;
» ou bien celui qui est mort n'est plus rien et n'a

» aucune sensation d'aucune chose, quelle qu'elle
» soit ; ou bien, comme on le dit, la mort se trouve
» être un changement, le passage de l'âme qui va de
» ce lieu-ci en un autre lieu. Si, quand on est mort,
» il n'y a plus de sensation, et si l'on est comme en
» un sommeil où l'on n'a pas même de songes, alors
» mourir est un merveilleux avantage ; car, à mon
» avis, si quelqu'un choisissait parmi ses nuits une
» nuit pareille, une nuit où il a été si fort assoupi
» qu'il n'a pas eu un songe, et mettait en regard
» les autres jours et les autres nuits de sa vie pour
» chercher combien, parmi ces heures-là, il en a eu
» de meilleures et de plus douces, il n'aurait pas de
» peine à faire le compte, et je parle ici, non pas
» seulement d'un particulier, mais du grand roi. Si
» donc la mort est telle, je dis qu'elle est un gain ;
» car de cette façon tout le temps après la mort n'est
» rien de plus qu'une seule nuit. — Mais si la mort
» est le passage en un autre lieu, et si, comme on le
» raconte, en ce lieu-là tous les morts sont ensemble,
» quel plus grand bien, ô juges, pourrait-on imaginer
» que celui-là ! Si un homme, arrivant chez Hadès et

» délivré des prétendus juges qu'on voit ici, trouvait
» là-bas de vrais juges, ceux qui, dit-on, jugent là-
» bas, Minos, Rhadamanthe, Eaque, Triptolème et
» tous ceux des demi-dieux qui ont été justes dans
» leur vie, est-ce que ce changement de séjour se-
» rait fâcheux? Vivre avec Orphée, Musée, Hésiode,
» Homère, à quel prix chacun de nous n'achète-
» rait-il pas un pareil bien? Pour moi, si cela est
» vrai, je veux mourir plusieurs fois. » Ainsi, dans
l'un et l'autre cas, « nous devons avoir bonne espé-
» rance en la mort ». Vingt siècles plus tard, Pascal,
reprenant la même question et le même doute, ne
voyait pour l'incrédule d'autre attente « que l'hor-
» rible alternative d'être éternellement anéanti ou
» éternellement malheureux ». Un tel contraste
montre le trouble qui, depuis dix-huit cents ans, a
bouleversé l'âme humaine. La perspective d'une
éternité bienheureuse ou malheureuse a rompu son
équilibre; jusqu'à la fin du moyen âge, sous ce
poids incommensurable, elle a été comme une ba-
lance affolée et détraquée, au plus bas, au plus
haut, toujours dans les extrêmes. Quand, vers la

Renaissance, la nature opprimée s'est redressée et a repris l'ascendant, elle a trouvé devant elle pour la rabattre la vieille doctrine ascétique et mystique, non-seulement avec sa tradition et ses institutions maintenues ou renouvelées, mais encore avec le trouble durable qu'elle avait porté dans l'âme endolorie et dans l'imagination surexcitée. Encore aujourd'hui la discorde subsiste ; il y a en nous et autour de nous deux morales, deux idées de la nature et de la vie, et leur conflit incessant nous fait sentir l'aisance harmonieuse du jeune monde où les instincts naturels se déployaient intacts et droits sous une religion qui favorisait leur pousse au lieu de la réprimer.

Si la culture religieuse a superposé chez nous aux inclinations spontanées des sentiments disparates, la culture laïque a enchevêtré dans notre esprit un labyrinthe d'idées élaborées et étrangères. Comparez la première et la plus puissante des éducations, celle que donne la langue, en Grèce et chez nous. Nos langues modernes, italien, espagnol, français, anglais, sont des patois, restes déformés

d'un bel idiome qu'une longue décadence avait gâté et que des importations et des mélanges sont encore venus altérer et brouiller. Ils ressemblent à ces édifices construits avec les débris d'un temple ancien et avec d'autres matériaux ramassés au hasard ; en effet, c'est avec des pierres latines, mutilées, raccordées dans un autre ordre, avec des cailloux du chemin et un platras tel quel, que nous avons fait la bâtisse dans laquelle nous vivons, d'abord un château gothique, aujourd'hui une maison moderne. Notre esprit y vit parce qu'il s'y est fait ; mais combien celui des Grecs se mouvait plus aisément dans la sienne ! Nous ne comprenons pas de primesaut nos mots un peu généraux ; ils ne sont pas transparents ; ils ne laissent pas voir leur racine, le fait sensible auquel ils sont empruntés ; il faut qu'on nous explique des termes qu'autrefois l'homme entendait sans effort et par la seule vertu de l'analogie, *genre, espèce, grammaire, calcul, économie, loi, pensée, conception*, et le reste. Même dans l'allemand, où cet inconvénient est moindre, le fil conducteur manque. Presque tout notre vocabulaire

philosophique et scientifique est étranger; pour
nous en bien servir, nous sommes obligés de savoir
le grec et le latin ; et le plus souvent nous nous en
servons mal. Ce vocabulaire technique a inséré
quantité de ses mots dans la conversation courante
et le style littéraire ; d'où il arrive qu'aujourd'hui
nous parlons et nous pensons avec des termes pesants et difficiles à manier. Nous les prenons tout
faits et tout accouplés; nous les répétons par routine ; nous les employons sans en mesurer la portée
et sans en démêler la nuance ; nous ne disons qu'à
peu près ce que nous voulons dire. Il faut quinze
ans à un écrivain pour apprendre à écrire, non pas
avec génie, car cela ne s'apprend pas, mais avec
clarté, suite, propriété et précision. C'est qu'il a
été obligé de sonder et d'approfondir dix ou douze
mille mots et expressions diverses, d'en noter les
origines, la filiation, les alliances, et de rebâtir à
neuf et sur un plan original toutes ses idées et tout
son esprit. S'il ne l'a pas fait et qu'il veuille raisonner sur le droit, le devoir, le beau, l'État, et tous
les grands intérêts de l'homme, il tâtonne et trébu-

che ; il s'embarrasse dans les grandes phrases vagues, dans les lieux communs sonores, dans les formules abstraites et rébarbatives : voyez là-dessus les journaux et les discours des orateurs populaires ; c'est surtout le cas des ouvriers intelligents, mais qui n'ont point passé par l'éducation classique ; ils ne sont pas maîtres des mots ni, partant, des idées ; ils parlent une langue savante qui ne leur est point naturelle ; pour eux elle est trouble ; c'est pourquoi elle trouble leur esprit ; ils n'ont pas eu le temps de la filtrer goutte à goutte. Désavantage énorme et dont les Grecs étaient exempts. Il n'y avait pas de distance chez eux entre la langue des faits sensibles et la langue du pur raisonnement, entre la langue que parle le peuple et la langue que parlent les gens doctes ; l'une continuait l'autre ; il n'y a pas un terme dans un dialogue de Platon que ne sache un adolescent qui sort de son gymnase ; il n'y a pas une phrase dans une harangue de Démosthènes qui ne trouve pour se loger une case toute prête dans le cerveau d'un forgeron ou d'un paysan d'Athènes. Essayez de traduire en bon grec un discours de Pitt

ou de Mirabeau, même un morceau d'Addison ou de Nicole, vous serez obligé de le repenser et de le transposer; vous serez conduit à trouver pour les mêmes choses des expressions plus voisines des faits et de l'expérience sensible (1); une lumière vive accroîtra la saillie de toutes les vérités et de toutes les erreurs; ce qu'auparavant vous appeliez naturel et clarté vous semblera affectation et demi-ténèbres, et vous comprendrez par la force du contraste pourquoi chez les Grecs l'instrument de la pensée, étant plus simple, faisait mieux son office avec moins d'effort.

D'autre part, avec l'instrument l'œuvre s'est compliquée, et au delà de toute mesure. Outre les idées des Grecs, nous avons toutes celles qu'on a fabri-

(1) Lire, à ce sujet, les écrits de Paul-Louis Courier, qui a formé son style sur le style grec. Comparer sa traduction des premiers chapitres d'Hérodote à celle de Larcher. Dans *François-le-Champi*, dans les *Maîtres sonneurs*, dans la *Mare au Diable*, George Sand a retrouvé en grande partie la simplicité, le naturel, la belle logique du style grec. Cela fait un singulier contraste avec le style moderne qu'elle emploie lorsqu'elle parle en son propre nom ou fait parler des personnages cultivés.

quées depuis dix-huit cents ans. Dès nos origines, nous avons été surchargés par nos acquisitions. Au sortir de la barbarie brutale, à la première aube du moyen âge, l'esprit naïf et qui balbutiait à peine a dû s'encombrer des restes de l'antiquité classique, de l'ancienne littérature ecclésiastique, de l'épineuse théologie byzantine, de la vaste et subtile encyclopédie d'Aristote, encore raffinée et obscurcie par ses commentateurs arabes. A partir de la Renaissance, l'antiquité restaurée est venue surajouter toutes ses conceptions aux nôtres, parfois brouiller nos idées, nous imposer à tort son autorité, ses doctrines et ses exemples, nous faire Latins et Grecs de langue et d'esprit comme les lettrés italiens du xve siècle, nous prescrire ses formes de drame et de style au xviie siècle, nous suggérer ses maximes et ses utopies politiques comme au temps de Rousseau et pendant la Révolution. Cependant le ruisseau élargi grossissait par une infinité d'afflux, par l'accroissement chaque jour plus vaste de la science expérimentale et de l'invention humaine, par les apports distincts des civilisa-

tions vivantes qui occupaient à la fois cinq ou six grands pays. Ajoutez, depuis un siècle, la connaissance répandue des langues et des littératures modernes, la découverte des civilisations orientales et lointaines, les progrès extraordinaires de l'histoire qui a ressuscité devant nos yeux les mœurs et les sentiments de tant de races et de tant de siècles; le courant est devenu un fleuve bigarré autant qu'énorme; voilà ce qu'un esprit humain est obligé d'engloutir, et il faut le génie, la patience, la longue vie d'un Gœthe pour y suffire à peu près. Combien la source primitive était plus mince et plus limpide! Au plus beau temps de la Grèce, un jeune homme « apprenait à lire, écrire, compter (1), à jouer de » la lyre, à lutter et à faire tous les autres exercices » du corps » (2). A cela se réduisait l'éducation « pour les enfants des meilleures familles ». Ajoutons pourtant que chez le maître de musique on lui avait enseigné à chanter quelques hymnes reli-

(1) *Grammata.* Comme les lettres servaient de chiffre, ce mot désigne les trois choses.
(3) Platon, *Théagès*, éd. Fred. Ast, t. VIII, 386.

gieux et nationaux, à répéter des morceaux d'Homère, d'Hésiode et des poëtes lyriques, le pœan qu'il chantait à la guerre, la chanson d'Harmodius qu'il récitait à table. Un peu plus âgé, il écoutait sur l'Agora des discours d'orateurs, des décrets, des mentions de lois. Au temps de Socrate, s'il était curieux, il allait entendre les disputes et les dissertations des sophistes; il tâchait de se procurer un livre d'Anaxagore ou de Zénon d'Éléate; quelques-uns s'intéressaient aux démonstrations géométriques; mais en somme l'éducation était toute gymnastique et musicale, et le petit nombre d'heures qu'ils employaient, entre deux exercices du corps, à suivre une discussion philosophique, ne peut pas plus se comparer à nos quinze ou vingt ans d'études classiques et d'études spéciales que leur vingt ou trente rouleaux de papyrus manuscrit à nos bibliothèques de trois millions de volumes. Toutes ces oppositions se réduisent à une seule, celle qui sépare une civilisation primesautière et nouvelle d'une civilisation élaborée et composite. Moins de moyens et d'outils, moins d'instruments industriels, de

rouages sociaux, de mots appris, d'idées acquises ; un héritage et un bagage plus petits et partant d'un maniement plus aisé ; une pousse droite et d'une seule venue, sans crises ni disparates morales ; partant un jeu plus libre des facultés, une conception plus saine de la vie, une âme et une intelligence moins tourmentées, moins surmenées, moins déformées ; ce trait capital de leur vie va se retrouver dans leur art.

III

En effet, en tout temps l'œuvre idéale a résumé la vie réelle. Si l'on examine l'âme moderne, on y rencontre des altérations, des disparates, des maladies, et pour ainsi dire des hypertrophies de sentiments et de facultés dont son art est la contre-épreuve. — Au moyen âge, le développement exagéré de l'homme spirituel et intérieur, la recherche du rêve sublime et tendre, le culte de la douleur, le mépris du corps, conduisent l'imagination et la sensibilité surexcitées jusqu'à la vision et l'adoration séraphiques. Vous connaissez celles de l'*Imitation* et des *Fioretti*, celles de Dante et de Pétrarque, les délicatesses raffinées et les folies énormes de la chevalerie et des cours d'amour. Par suite, dans la peinture et la sculpture, les personnages sont laids ou dépourvus de beauté, souvent disproportionnés

et non viables, presque toujours maigres, atténués, mortifiés et souffrants, envahis et absorbés par une pensée qui détache leurs yeux de la vie présente, immobiles dans l'attente ou dans le ravissement, avec la douceur triste du cloître ou le rayonnement de l'extase, trop frêles ou trop passionnés pour vivre et déjà promis au ciel. — Au temps de la Renaissance, l'amélioration universelle de la condition humaine, l'exemple de l'antiquité retrouvée et comprise, l'élan de l'esprit délivré et enorgueilli par ses grandes découvertes renouvellent le sentiment et l'art païens. Mais les institutions et les rites du moyen âge subsistent encore, et, en Italie comme en Flandre, vous voyez dans les plus belles œuvres le contraste choquant des figures et du sujet ; des martyrs qui semblent sortir d'un gymnase antique, des Christs qui sont des Jupiters foudroyants ou des Apollons tranquilles, des Vierges dignes d'un amour profane, des Anges aussi gracieux que des Cupidons, parfois même des Madeleines qui sont des sirènes trop florissantes et des saints Sébastiens qui sont des Hercules trop gaillards ; bref, une assem-

blée de saints et de saintes qui, parmi des instruments de pénitence et de passion, gardent la vigoureuse santé, la belle carnation, la fière attitude qui conviendrait pour une fête heureuse de nobles canéphores et d'athlètes parfaits. — Aujourd'hui l'encombrement de la tête humaine, la multiplicité et la contradiction des doctrines, l'excès de la vie cérébrale, les habitudes sédentaires, le régime artificiel, l'excitation fiévreuse des capitales, ont exagéré l'agitation nerveuse, outré le besoin des sensations fortes et neuves, développé les tristesses sourdes, les aspirations vagues, les convoitises illimitées. L'homme n'est plus ce qu'il était, et ce que peut-être il aurait bien fait de rester toujours, un animal de haute espèce, content d'agir et de penser sur la terre qui le nourrit et sous le soleil qui l'éclaire ; mais un prodigieux cerveau, une âme infinie pour qui ses membres ne sont que des appendices et pour qui ses sens ne sont que des serviteurs, insatiable dans ses curiosités et ses ambitions, toujours en quête et en conquête, avec des frémissements et des éclats qui déconcertent sa

structure animale et ruinent son support corporel, promené en tous les sens jusqu'aux confins du monde réel et dans les profondeurs du monde imaginaire, tantôt enivré, tantôt accablé par l'immensité de ses acquisitions et de son œuvre, acharné après l'impossible ou rabattu dans le métier, lancé dans le rêve douloureux, intense et grandiose comme Beethoven, Heine et le *Faust* de Gœthe, ou resserré par la compression de sa case sociale et déjeté tout d'un côté par une spécialité et une monomanie comme les personnages de Balzac. A cet esprit les arts plastiques ne suffisent plus ; ce qui l'intéresse dans une figure, ce ne sont pas les membres, le tronc, toute la charpente vivante : c'est la tête expressive, c'est la physionomie mobile, c'est l'âme transparente manifestée par le geste, c'est la passion ou la pensée incorporelles, toutes palpitantes et débordantes à travers la forme et le dehors ; s'il aime la belle forme sculpturale, c'est par éducation, après une longue culture préalable, par un goût réfléchi de dilettante. Multiple et cosmopolite comme il est, il peut s'intéresser à toutes les for-

mes de l'art, à tous les moments du passé, à tous les étages de la société, à toutes les situations de la vie, goûter les résurrections des styles étrangers et anciens, les scènes de mœurs rustiques, populacières ou barbares, les paysages exotiques et lointains, tout ce qui est un aliment pour la curiosité, un document pour l'histoire, un sujet d'émotion ou d'instruction. Rassasié et dispersé comme il est, il demande à l'art des sensations imprévues et fortes, des effets nouveaux de couleurs, de physionomies et de sites, des accents qui à tout prix le troublent, le piquent ou l'amusent, bref, un style qui tourne à la manière, au parti pris et à l'excès.

Au contraire, en Grèce, les sentiments sont simples, et, par suite, le goût l'est aussi. Considérez leurs pièces de théâtre; point de caractères complexes et profonds comme ceux de Shakespeare; point d'intrigues savamment nouées et dénouées; point de surprises. La pièce roule sur une légende héroïque qu'on leur a répétée dès leur enfance; ils savent d'avance les événements et le dénoûment. Quant à l'action, on peut la dire en deux mots. Ajax,

saisi de vertige, a égorgé les bestiaux du camp en
croyant tuer ses ennemis ; honteux de sa folie, il se
lamente et se tue. Philoctète blessé a été abandonné
dans une île avec ses armes ; on vient le chercher
parce qu'on a besoin de ses flèches ; il s'indigne, il
refuse, et à la fin, sur l'ordre d'Hercule, il se laisse
fléchir. Les comédies de Ménandre que nous con-
naissons par celles de Térence sont faites pour
ainsi dire avec rien ; il fallait en amalgamer deux
pour faire une pièce romaine ; la plus chargée ne
contient guère plus de matière qu'une seule scène
de nos comédies. Lisez le début de la *République*
dans Platon, les *Syracusaines* de Théocrite, les
Dialogues de Lucien le dernier attique, ou encore
les *Économiques* et le *Cyrus* de Xénophon ; rien
n'est pour l'effet, tout est uni ; ce sont de petites
scènes familières, dont l'excellence consiste tout
entière dans le naturel exquis ; pas un accent fort,
pas un trait piquant, véhément ; on sourit à peine,
et cependant on est charmé comme devant une fleur
des champs ou un ruisseau clair. Les personnages
s'asseyent, se lèvent, se regardent en disant des

choses ordinaires, sans plus d'effort que les figurines peintes sur les murs de Pompéi. Avec notre goût émoussé, violenté, accoutumé aux liqueurs fortes, nous sommes d'abord tentés de déclarer ce breuvage insipide ; mais quand pendant quelques mois nous y avons trempé nos lèvres, nous ne voulons plus boire que cette eau si pure et si fraîche, et nous trouvons que les autres littératures sont des piments, des ragoûts ou des poisons.— Suivez cette disposition dans leur art, et notamment dans celui que nous étudions, la sculpture; c'est grâce à ce tour d'esprit qu'ils l'ont portée à la perfection et que véritablement elle est leur art national ; car il n'y a pas d'art qui exige davantage un esprit, des sentiments et un goût simples. Une statue est un grand morceau de marbre ou de bronze, et une grande statue est le plus souvent isolée sur un piédestal ; on ne peut pas lui donner un geste trop véhément, ni une expression trop passionnée comme en comporte la peinture et comme en tolère le bas-relief ; car le personnage semblerait affecté, arrangé pour faire effet, et l'on courrait le risque de tomber

dans le style du Bernin. En outre, une statue est solide, ses membres et son torse ont un poids ; on peut tourner autour d'elle, le spectateur a conscience de sa masse matérielle ; d'ailleurs elle est le plus souvent nue ou presque nue ; le statuaire est donc obligé de donner au tronc et aux membres une importance égale à celle de la tête, et d'aimer la vie animale autant que la vie morale. La civilisation grecque est la seule qui ait rempli ces deux conditions. A ce stade et dans cette forme de la culture, on s'intéresse au corps ; l'âme ne l'a pas subordonné, rejeté au dernier plan ; il vaut par lui-même. Le spectateur attache un prix égal à ses différentes parties, nobles ou non nobles, à la poitrine qui respire largement, au cou flexible et fort, aux muscles qui se creusent ou se renflent autour de l'échine, aux bras qui lanceront le disque, aux jambes et aux pieds dont la détente énergique lancera tout l'homme en avant pour la course et pour le saut. Un adolescent dans Platon reproche à son rival d'avoir le corps roide et le cou grêle. Aristophane promet au jeune homme qui suivra ses bons

conseils, la belle santé et la beauté gymnastique :
« Tu aura toujours la poitrine pleine, la peau blanche,
» les épaules larges, les jambes grandes....... Tu
» vivras beau et florissant dans les palestres ; tu iras
» à l'Académie te promener à l'ombrage des oliviers
» sacrés, une couronne de joncs en fleurs sur la
» tête avec un sage ami de ton âge, tout à loisir,
» parfumé par la bonne odeur du smilax et du peu-
» plier bourgeonnant, jouissant du beau printemps,
» quand le platane murmure auprès de l'orme. »
Ce sont les plaisirs et les perfections d'un cheval de
race, et Platon, quelque part, compare les jeunes
gens à de beaux coursiers consacrés aux dieux et
qu'on laisse errer à leur fantaisie dans les pâtu-
rages pour voir si d'instinct ils trouveront la sa-
gesse et la vertu. De tels hommes n'ont pas besoin
d'études pour contempler avec intelligence et plai-
sir un corps comme le Thésée du Parthénon ou
l'Achille du Louvre, l'assiette flexible du tronc sur
le bassin, l'agencement souple des membres, la
courbe nette du talon, le réseau des muscles mou-
vants et coulants sous la peau luisante et ferme. Ils

en goûtent la beauté comme un gentleman chasseur d'Angleterre apprécie la race, la structure et l'excellence des chiens et des chevaux qu'il élève. Ils ne sont pas étonnés de le voir nu. La pudeur n'est point encore devenue pruderie ; chez eux, l'âme ne siége pas à une hauteur sublime sur un trône isolé, pour dégrader et reléguer dans l'ombre les organes qui servent à un moins noble emploi ; elle n'en rougit pas, elle ne les cache point ; leur idée n'excite ni la honte ni le sourire. Leurs noms ne sont ni sales, ni provoquants, ni scientifiques ; Homère les prononce du même ton que celui des autres parties du corps. L'idée qu'ils éveillent est joyeuse dans Aristophane, sans être ordurière comme dans Rabelais. Elle ne fait point partie d'une littérature secrète devant laquelle les gens austères se voilent la face et les esprits délicats se bouchent le nez. Elle apparaît vingt fois dans une scène, en plein théâtre, aux fêtes des dieux, devant les magistrats, avec le phallus que portent les jeunes filles et qui lui-même est invoqué comme un dieu (1). Toutes les

(1) Aristophane, *les Acharniens.*

grandes puissances naturelles sont divines en Grèce, et il ne s'est point encore fait dans l'homme de divorce entre l'animal et l'esprit.

Voilà donc le corps vivant tout entier et sans voile, admiré, glorifié, étalé sans scandale, aux regards de tous, sur son piédestal. Que va-t-il faire et quelle pensée la statue va-t-elle par sympathie communiquer aux spectateurs? Une pensée qui pour nous est presque nulle, parce qu'elle est d'un autre âge et appartient à un autre moment de l'esprit humain. La tête n'est point significative, elle ne contient pas comme les nôtres un monde d'idées nuancées, de passions agitées, de sentiments enchevêtrés; le visage n'est point creusé, affiné, tourmenté; il n'a pas beaucoup de traits, il n'a presque pas d'expression, il est presque toujours immobile; c'est pour cela qu'il convient à la statuaire; tel que nous le voyons et le faisons aujourd'hui, son importance serait disproportionnée, il tuerait le reste; nous cesserions de regarder le tronc et les membres ou nous serions tentés de les habiller. Au contraire dans la statue grecque la tête n'excite pas plus d'in-

térêt que les membres ou le tronc ; ses lignes et ses plans ne font que continuer les autres plans et les autres lignes ; sa physionomie n'est point pensive, mais calme, presque terne ; on n'y voit aucune habitude, aucune aspiration, aucune ambition qui dépasse la vie corporelle et présente, et l'attitude générale comme l'action totale conspirent dans le même sens. Si le personnage se meut énergiquement vers un but, comme le *Discobole* de Rome, le *Combattant* du Louvre (1) ou le *Faune dansant* de Pompéi, l'effet tout physique épuise tous les désirs et toutes les idées dont il est capable ; que le disque soit bien lancé, que le coup soit bien porté ou paré, que la danse soit vive et bien rhythmée, il est content ; son âme ne vise pas au delà. Mais d'ordinaire son attitude est tranquille ; il ne fait rien, il ne dit rien ; il n'est pas attentif, concentré tout entier dans un regard profond ou avide ; il est au repos, détendu, sans fatigue ; tantôt debout, un peu plus appuyé sur un pied que sur l'autre ; tantôt se tour-

(1) Appelé d'ordinaire le *Gladiateur combattant*.

nant à demi, tantôt à demi couché ; tout à l'heure, comme la petite Lacédémonienne (1), il a couru ; maintenant, comme la Flore, il tient une couronne ; presque toujours son action est indifférente ; l'idée qui l'occupe est si indéterminée et pour nous si absente, qu'aujourd'hui encore, après dix hypothèses, on ne peut dire précisément ce que faisait la Vénus de Milo. Il vit, cela lui suffit, et suffit au spectateur antique. Les contemporains de Périclès et de Platon n'ont pas besoin d'effets violents et imprévus qui piquent leur attention émoussée ou troublent leur sensibilité inquiète. Un corps sain et florissant, capable de toutes les actions viriles et gymnastiques, une femme ou un homme de belle pousse et de noble race, une figure sereine en pleine lumière, une harmonie naturelle et simple de lignes heureusement nouées et dénouées, il ne leur faut pas de spectacles plus vifs. Ils veulent contempler l'homme proportionné à ses organes et à sa condition, doué de toute la perfection qu'il peut

(1) Collection des plâtres, par M. Ravaisson, à l'École des Beaux-Arts.

avoir dans ces limites ; rien d'autre ni de plus ; le reste leur eût semblé excès, difformité ou maladie. Telle est l'enceinte dans laquelle la simplicité de leur culture les a arrêtés et au delà de laquelle la complexité de notre culture nous a poussés ; ils y ont rencontré un art approprié, la statuaire ; c'est pourquoi nous avons laissé cet art derrière nous, et nous allons aujourd'hui chercher des modèles chez eux.

§ III

LES INSTITUTIONS.

I

Si jamais la correspondance de l'art et de la vie s'est manifestée en traits visibles, c'est dans l'histoire de la statuaire grecque. Pour faire l'homme de marbre ou d'airain, ils ont d'abord fait l'homme vivant, et la grande sculpture se développe chez eux au même moment que l'institution par laquelle se forme le corps parfait. Toutes deux s'accompagnent comme les Dioscures, et, par une rencontre admirable, le crépuscule douteux de l'histoire lointaine s'éclaire à la fois de leurs deux rayons naissants.

C'est dans la première moitié du viie siècle qu'elles apparaissent toutes deux ensemble. A cet instant, l'art fait ses grandes découvertes techni-

ques. Vers 689, Butadès de Sicyone a l'idée de modeler et de cuire au feu des figures d'argile, ce qui le conduit à orner de masques le faîte des toits. A la même époque, Rhoikos et Théodoros de Samos trouvent le moyen de couler l'airain dans un moule. Vers 650, Mélas de Chios fait les premières statues de marbre, et, d'olympiade en olympiade, pendant toute la fin du siècle et tout le siècle suivant, on voit la statuaire se dégrossir pour s'achever et devenir parfaite après les glorieuses guerres médiques. C'est que l'orchestrique et la gymnastique deviennent alors des institutions régulières et complètes. Un monde a fini, celui d'Homère et de l'épopée ; un monde commence, celui d'Archiloque, de Callinos, de Terpandre, d'Olympos et de la poésie lyrique. Entre Homère et ses continuateurs qui sont du IXe et du VIIIe siècle, et les inventeurs des mètres nouveaux et de la musique nouvelle qui sont du siècle suivant, une vaste transformation s'est accomplie dans la société et dans les mœurs. L'horizon de l'homme s'est élargi et s'élargit tous les jours davantage ; la Méditerranée tout entière a

été explorée ; on connaît la Sicile et l'Égypte sur lesquelles Homère n'avait que des contes. En 632, les Samiens naviguent pour la première fois jusqu'à Tartessos, et, sur la dîme de leur gain, ils consacrent à leur déesse Héré un énorme cratère d'airain orné de griffons et soutenu par trois figures agenouillées de onze coudées. Les colonies multipliées viennent peupler et exploiter les côtes de la Grande-Grèce, de la Sicile, de l'Asie Mineure, du Pont-Euxin. Toutes les industries se perfectionnent ; les barques à cinquante rames des vieux poëmes deviennent des galères de deux cents rameurs. Un homme de Chio invente l'art d'amollir, de durcir et souder le fer. On bâtit le temple Dorien ; on connaît la monnaie, les chiffres, l'écriture, ignorés d'Homère ; la tactique change, on combat à pied et en ligne au lieu de combattre en char et sans discipline. L'association humaine, si lâche dans l'*Iliade* et dans l'*Odyssée,* resserre ses mailles. Au lieu d'une Ithaque où chaque famille vit à part sous son chef indépendant, où il n'y a pas de pouvoirs publics, où l'on a pu vivre vingt ans sans convo-

quer l'assemblée, des cités fermées et gardées, pourvues de magistrats, soumises à une police, se sont assises et deviennent des républiques de citoyens égaux sous des chefs élus.

En même temps, et par contre-coup, la culture de l'esprit se diversifie, s'étend et se renouvelle. Sans doute elle demeure toute poétique ; la prose ne s'écrira que plus tard ; mais la mélopée monotone qui soutenait l'hexamètre épique fait place à une multitude de chants variés et de mètres différents. On ajoute le pentamètre à l'hexamètre ; on invente le trochée, l'iambe, l'anapeste ; on combine les pieds nouveaux et les pieds anciens en distiques, en strophes, en mesures de toutes espèces. La cithare, qui n'avait que quatre cordes, en reçoit sept ; Terpandros fixe ses modes et donne les *nomes* de la musique ; Olympos, puis Thalétas achèvent d'approprier les rhythmes de la cithare, de la flûte et des voix aux nuances de la poésie qu'elles accompagnent. Tâchons de nous représenter ce monde si éloigné et dont les débris sont presque tous perdus ; il n'y en a pas de plus différent du nôtre, ni qui exige

un si grand effort d'imagination pour être compris ; mais il est le moule primitif et persistant d'où le monde grec est sorti.

Quand nous voulons nous figurer une poésie lyrique, nous pensons aux odes de Victor Hugo ou aux stances de Lamartine ; cela se lit des yeux ou tout au plus se récite à mi-voix, à côté d'un ami, dans le silence du cabinet ; notre civilisation a fait de la poésie la confidence d'une âme qui parle à une âme. Celle des Grecs était non-seulement débitée à haute voix, mais déclamée, chantée au son des instruments, bien plus encore, mimée et dansée. Rappelons-nous Delsarte ou M^{me} Viardot chantant un récitatif d'*Iphigénie* ou d'*Orphée*, Rouget de l'Isle ou M^{lle} Rachel déclamant la *Marseillaise*, un chœur de l'*Alceste* de Gluck tel que nous le voyons au théâtre, avec un coryphée, un orchestre et des groupes qui s'entrelacent et se dénouent devant l'escalier d'un temple, non pas comme aujourd'hui sous la lumière de la rampe et devant des décors peints, mais sur la place publique et sous le vrai soleil ; nous aurons l'idée la

moins inexacte de ces fêtes et de ces mœurs. Tout l'homme, esprit et corps, y entre en branle, et les vers qui nous en restent ne sont que des feuillets détachés d'un livret d'opéra. Dans un village corse, aux funérailles, la « vocératrice » improvise et déclame des chants de vengeance devant le corps d'un homme assassiné, et des chants de plainte sur le cercueil d'une jeune fille morte avant l'âge. Dans les montagnes de la Calabre ou de la Sicile, aux jours de danse, les jeunes gens figurent par leurs poses et leurs gestes de petits drames et des scènes d'amour. Concevons dans un climat semblable, sous un ciel encore plus beau, en de petites cités où chacun connaît tous les autres, des hommes aussi imaginatifs et aussi gesticulateurs, aussi prompts à l'émotion et à l'expression, d'une âme encore plus vive et plus neuve, d'un esprit encore plus inventif, plus ingénieux, plus enclin à embellir toutes les actions et tous les moments de la vie humaine. Cette pantomime musicale, que nous ne rencontrons plus que par fragments isolés et dans des recoins perdus, se développera, se multipliera en cent rameaux et

fournira matière à une littérature complète ; il n'y aura pas de sentiment qu'elle n'exprime, pas de scène de la vie privée ou publique qu'elle ne vienne décorer, pas d'intention ou de situation auxquelles elle ne puisse suffire. Elle sera la langue naturelle, d'usage aussi universel et aussi commun que notre prose écrite ou imprimée ; celle-ci est une sorte de notation sèche par laquelle aujourd'hui une pure intelligence communique avec une pure intelligence ; comparée au premier langage tout imitatif et corporel, elle n'est plus qu'une algèbre et un résidu.

L'accent du français est uniforme ; il n'a pas de chant ; les longues et les brèves y sont peu marquées, faiblement distinguées. Il faut avoir entendu une langue musicale, la mélopée continue d'une belle voix italienne qui récite une stance du Tasse, pour savoir ce que la sensation de l'ouïe peut ajouter aux sentiments de l'âme, comment le son et le rhythme étendent leur ascendant sur toute notre machine et leur contagion dans tous nos nerfs. Telle était cette langue grecque dont nous n'avons

plus que le squelette. On voit par les commentateurs et les scoliastes que le son et la mesure y tenaient une place aussi grande que l'idée et l'image. Le poëte qui inventait une espèce de mètre inventait une espèce de sensation. Tel assemblage de brèves et de longues est forcément un allegro, tel autre un largo, tel autre un scherzo, et imprime non-seulement à la pensée, mais au geste et à la musique, ses inflexions et son caractère. Voilà comment l'âge qui a produit le vaste ensemble de la poésie lyrique a produit du même coup l'ensemble non moins vaste de l'orchestrique. On sait les noms de deux cents danses grecques. Jusqu'à seize ans, à Athènes, l'orchestrique faisait toute l'éducation :

« En ce temps-là », dit Aristophane, « les jeunes
» gens d'un même quartier, lorsqu'ils allaient chez
» le maître de cithare, marchaient ensemble dans
» les rues, pieds nus et en bon ordre, quand même la
» neige serait tombée comme la farine d'un tamis.
» Là ils s'asseyaient sans serrer les jambes, et on
» leur enseignait l'hymne « Pallas redoutable, dé-

» vastatrice des cités, » ou, « un cri qui s'élève » au loin », et ils tendaient leurs voix avec l'âpre » et mâle harmonie transmise par leurs pères. »

Un jeune homme d'une des premières familles, Hippocléidès, étant venu à Sicyone chez le tyran Clisthènes, et s'étant montré accompli dans tous les exercices du corps, voulut le soir du festin faire étalage de sa belle éducation (1). Ayant ordonné à la joueuse de flûte de lui jouer l'*Emmélie*, il la dansa, puis, un instant après, faisant apporter une table, il monta dessus et dansa des figures de l'orchestrique lacédémonienne et athénienne. — Ainsi préparés, ils étaient à la fois « chanteurs et danseurs » (2), et se donnaient eux-mêmes à eux-mêmes les nobles spectacles pittoresques et poétiques pour lesquels plus tard ils payèrent des figurants. Dans les banquets des clubs (3), après le repas, on faisait des libations et l'on chantait le pœan en l'honneur d'A-

(1) Hérodote, VI, ch. CXIX.
(2) Lucien. « Autrefois les mêmes chantaient et dansaient. »
(3) Philities, sociétés d'amis.

pollon, puis venait la fête proprement dite (1), la déclamation mimée, la récitation lyrique au son de la cithare ou de la flûte, un solo suivi d'un refrain comme plus tard la chanson d'Harmodius et d'Aristogiton, un duo chanté et dansé comme plus tard, dans le banquet de Xénophon, la rencontre de Bacchus et d'Ariane. Quand un citoyen s'était fait tyran et voulait jouir de la vie, il agrandissait et établissait à demeure autour de lui ces sortes de fêtes. Polycrate, à Samos, avaient deux poëtes, Ibycos et Anacréon, pour en ordonner l'arrangement et pour en faire la musique et les vers. Ceux qui représentaient leurs poésies étaient les plus beaux jeunes gens qu'on eût pu trouver, Bathylle qui jouait de la flûte et chantait à l'ionienne, Cléobule aux beaux yeux de vierge, Simalos, qui dans le chœur maniait la pectis, Smerdiès, à l'abondante chevelure bouclée, qu'on était allé cherché jusque chez les Thraces Cicons. C'était l'opéra en petit et à domicile. Tous les poëtes lyriques de ce temps

(1) *Kômos.*

sont pareillement maîtres de chœurs; leur demeure est une sorte de *Conservatoire* (1), une « Maison des muses ». Il y en avait plusieurs à Lesbos, outre celle de Sapho ; des femmes les dirigeaient ; elles avaient des élèves qui venaient des îles ou des côtes voisines, de Milet, de Colophon, de Salamine, de la Pamphylie ; là on apprenait pendant de longues années la musique, la récitation, l'art des belles poses ; on raillait les ignorantes, « les petites paysannes qui ne savaient pas » relever leur robe sur leur cheville » ; on fournissait un coryphée et l'on préparait des chœurs pour les lamentations des funérailles ou la pompe des mariages. Ainsi la vie privée tout entière, par ses cérémonies comme par ses plaisirs, contribuait à faire de l'homme, mais dans le plus beau sens du mot et avec une dignité parfaite, ce que nous appelons un chanteur, un figurant, un modèle et un acteur.

La vie publique concourait au même effet. En

(1) Simonide de Cécs habitait ordinairement le Chorégeion, près du temple d'Apollon.

Grèce, l'orchestrique intervient dans la religion et dans la politique, pendant la paix et pendant la guerre, pour honorer les morts et célébrer les vainqueurs. A la fête ionienne des Thargélies, Mimnermos le poëte et sa maîtresse Nanno conduisaient le cortége en jouant de la flûte. Callinos, Alcée, Théognis exhortaient, en vers qu'ils chantaient eux-mêmes, leurs concitoyens ou leur parti. Quand les Athéniens plusieurs fois vaincus eurent décrété la mort contre celui qui parlerait de reprendre Salamine, Solon, en costume de héraut, le chapeau d'Hermès sur la tête, parut soudainement dans l'assemblée, monta sur la pierre où se tenaient les hérauts et récita avec tant de force une élégie, que la jeunesse partit sur-le-champ « pour délivrer l'île » charmante et détourner d'Athènes l'opprobre et la » honte ». En campagne, les Spartiates récitaient des chants sous la tente. Le soir, après le repas, chacun à son tour se levait pour dire et mimer l'élégie, et le polémarque donnait à celui qui emportait le prix un plus grand morceau de viande. Certainement le spectacle était beau lorsque ces

grands jeunes gens, les plus forts et les mieux faits de la Grèce, avec leurs cheveux longs et soigneusement rattachés au sommet de la tête, avec leur tunique rouge, leurs larges boucliers polis, leurs gestes de héros et d'athlètes, venaient chanter des vers comme ceux-ci :

« Combattons avec courage pour cette terre notre
» sol, — et mourons pour nos enfans sans épargner
» nos âmes. — Et vous, jeunes gens, combattez ferme
» l'un à côté de l'autre ; — que nul de vous ne donne
» l'exemple de la fuite honteuse ni de la peur, —
» mais plutôt, faites-vous un grand et vaillant cœur
» dans votre poitrine... — Pour les anciens, les
» vieillards dont les genoux ne sont plus agiles, —
» ne les abandonnez pas, ne fuyez pas, — car il est
» honteux de voir tomber au premier rang, devant
» les jeunes gens, — un homme vieux qui a déjà la
» tête et la barbe blanches ; — il est honteux de le
» voir gisant, exhalant dans la poussière sa vaillante
» âme — et serrant de ses mains sa plaie sanglante
» sur sa peau nue. — Au contraire, tout convient
aux jeunes — quand ils ont la fleur éclatante de

8.

» l'adolescence. — Admirés par les hommes, aimés
» par les femmes, — ils sont encore beaux s'ils
» tombent au premier rang... — Ce qui est laid à
» voir, c'est un homme gisant dans la poussière, —
» percé par derrière, le dos traversé par la pointe
» d'une lance. — Que chaque homme après l'élan
» reste ferme, — fixé au sol par ses deux pieds,
» mordant sa lèvre avec ses dents — les cuisses, les
» jambes, les épaules au-dessous, la poitrine jusqu'au
» ventre, tout le corps, — couvert par son large
» bouclier ; — qu'il combatte pied contre pied, bou-
» clier contre bouclier, — casque contre casque,
» aigrette contre aigrette, — poitrine contre poi-
» trine, tout proche, — et que de tout près, corps
» à corps, frappant de sa longue pique ou de son
» épée, — il perce et tue un ennemi. »

Il y avait des chants semblables pour toutes les circonstances de la vie militaire, entre autres des anapestes pour aller à l'attaque au son des flûtes. Nous avons revu un spectacle semblable pendant le premier enthousiasme de la Révolution ; le jour où Dumouriez, mettant son chapeau au bout de son

épée, gravit l'escarpement de Jemmapes, il entonna le *Chant du Départ*, et les soldats le chantèrent en courant avec lui. Par cette grande clameur discordante, nous pouvons imaginer un chœur de bataille régulier, une marche musicale antique. Il y en eut une après la victoire de Salamine, lorsque Sophocle, âgé de quinze ans, le plus bel adolescent d'Athènes, se mit nu selon le rite et dansa le pœan en l'honneur d'Apollon, au milieu de la pompe militaire et devant le trophée.

Mais le culte fournissait encore plus de matière à l'orchestrique que la politique et la guerre. Selon les Grecs, le plus agréable spectacle que l'on pût donner aux dieux était celui que présentent de beaux corps florissants, développés dans toutes les attitudes qui montrent la force et la santé. C'est pourquoi leurs fêtes les plus saintes étaient des défilés d'opéra et des ballets sérieux. Des citoyens choisis, quelquefois, comme à Sparte, la cité tout entière (1), formaient des chœurs devant les dieux;

(1) Gymnopédies.

chaque ville importante avait ses poëtes qui faisaient la musique et les vers, ordonnaient les groupes et les évolutions, enseignaient les poses, instruisaient longuement les acteurs, réglaient les costumes; pour nous figurer une telle cérémonie, nous n'avons guère qu'un exemple contemporain, celui des représentations qui se donnent encore aujourd'hui, tous les dix ans, à Oberammergau, en Bavière, où, depuis le moyen âge, tous les habitants de la bourgade, cinq ou six cents personnes, préparés dès l'enfance, jouent solennellement la Passion du Christ. Dans ces fêtes, Alcman et Stesichore étaient à la fois des poëtes, des maîtres de chapelle, des maîtres de ballet, quelquefois des officiants, premiers coryphées des grandes compositions où les chœurs de jeunes hommes et de jeunes filles représentaient en public la légende héroïque ou divine. Un de ces ballets sacrés, le dithyrambe, devint plus tard la tragédie grecque. Elle-même n'est d'abord que la fête religieuse, à la fois perfectionnée et réduite, transportée de la place publique dans l'enceinte fermée d'un théâtre, une succession de chœurs coupés par le

récit et par la mélopée d'un personnage principal, analogue à un *Évangile* de Sébastien Bach, aux *Sept Paroles* de Haydn, à un oratorio, à une messe de la Sixtine dans laquelle les mêmes personnages chanteraient les parties et feraient les groupes.

Entre toutes ces poésies, les plus populaires et les plus propres à nous faire comprendre ces mœurs lointaines sont les cantates qui célèbrent les vainqueurs des quatre grands jeux. De toute la Grèce, de la Sicile et des îles, on en demandait à Pindare. Il y allait ou envoyait son ami le Stymphalien Enée pour enseigner au chœur la danse, la musique et les vers de son chant. La fête commençait par une procession et un sacrifice; ensuite les amis de l'athlète, ses parents, les principaux de la ville, s'asseyaient à un banquet. Parfois la cantate était chantée pendant la procession, et le cortége faisait halte pour réciter l'épode; parfois c'était après le festin, dans la grande salle parée de cuirasses, de lances et d'épées (1). Les acteurs étaient des compagnons de

(1) Voyez les vers d'Alcée sur sa propre maison.

l'athlète et jouaient leur rôle avec cette verve méridionale qu'on rencontre en Italie dans la *Comedia dell'Arte*. Mais ce n'était pas une comédie qu'ils jouaient, leur rôle était sérieux, ou plutôt ce n'était pas un rôle ; ils avaient le plaisir le plus profond et le plus noble qu'il soit donné à l'homme d'éprouver, celui de se sentir beau et glorieux, élevé au-dessus de la vie vulgaire, porté jusque dans les hauteurs et le rayonnement de l'Olympe par le souvenir des héros nationaux, par l'invocation des grands dieux, par la commémoration des ancêtres, par l'éloge de la patrie. Car la victoire de l'athlète était un triomphe public, et les vers du poëte y associaient la cité et tous ses divins protecteurs. Entourés de ces grandes images, exaltés par leur propre action, ils arrivaient à cet état extrême qu'ils appelaient l'enthousiasme, indiquant par ce mot que le dieu était en eux ; il y était en effet, car il entre dans l'homme, lorsque l'homme sent sa force et sa noblesse grandir au delà de toutes limites, par l'énergie concordante et la joie sympathique de tout le groupe avec lequel il agit.

Nous ne comprenons plus aujourd'hui la poésie de Pindare ; elle est trop locale et spéciale ; elle est trop pleine de sous-entendus, trop décousue, trop faite pour des athlètes grecs du vɪ° siècle ; les vers qui nous restent n'en sont qu'un fragment ; l'accent, la mimique, le chant, les sons des instruments, la scène, la danse, le cortége, vingt accessoires qui les égalaient en importance ont péri. Nous ne pouvons qu'avec une difficulté extrême nous figurer des esprits neufs qui n'avaient point lu, qui n'avaient point d'idées abstraites, en qui toute pensée était image, en qui tout mot éveillait des formes colorées, des souvenirs de gymnase et de stade, temples, paysages, côtes de la mer lustrée, un peuple de figures toutes vivantes et divines comme aux jours d'Homère, et peut-être plus divines encore. Et cependant de loin en loin nous entendons un accent de ces voix vibrantes ; nous voyons comme en un éclair l'attitude grandiose du jeune homme couronné (1) qui se détache du chœur pour dire les

(1) Pythique IV. Isthmique V.

paroles de Jason ou le vœu d'Hercule ; nous devinons son geste court, ses bras tendus, les larges muscles qui s'enflent sur sa poitrine ; nous retrouvons çà et là un lambeau de la pourpre poétique, aussi vif qu'une peinture déterrée hier à Pompéi.

Tantôt c'est le coryphée qui s'avance : « Comme
» un père qui, saisissant d'une main libérale une
» coupe d'or massif, joyau de son trésor et parure
» de ses festins, l'offre, toute bouillonnante de la
» rosée de la vigne, au jeune époux de sa fille ;
» ainsi j'envoie aux athlètes couronnés un nectar
» liquide, ce don des Muses, et, des fruits parfumés
» de ma pensée, je réjouis les vainqueurs d'Olympie
» et de Pytho. »

Tantôt le chœur arrêté, puis des demi-chœurs alternatifs développent en crescendo les sonorités magnifiques de l'ode roulante et triomphante :
« Sur la terre et dans l'indomptable Océan, les
» êtres que Jupiter n'a point aimés haïssent la voix
» des Piérides. Tel est cet ennemi des dieux, Ty-
» phon, le monstre aux cent têtes qui gît dans le
» hideux Tartare. La Sicile presse sa poitrine ve-

» luc. Une colonne qui monte jusqu'au ciel, l'Etna
» neigeux, nourrice éternelle des frimas âpres, con-
» tient son effort..... ; et de ses gouffres il vomit
» des sources éblouissantes de feu inabordable. Pen-
» dant le jour, leurs ruisseaux élèvent un torrent
» de fumée rougeâtre ; aux heures de la nuit la
» flamme rouge tourbillonnante pousse avec fracas
» des roches dans la profonde mer... C'est merveille
» de le voir, le prodigieux reptile, lié comme il l'est
» sous les hautes cimes, sous les noires forêts de
» l'Etna, sous la plaine, rugissant sous les chaînes
» qui labourent et aiguillonnent tout son dos pro-
» sterné. »

Le ruissellement des images va croissant, coupé à chaque pas de jets imprévus, de retours, de soubresauts, dont la témérité et l'énormité ne souffrent aucune traduction. Il est clair que ces Grecs, si sobres et si lucides dans leur prose, sont enivrés, jetés hors de toute mesure par l'inspiration et la folie lyriques. Ce sont là des excès hors de proportion avec nos organes émoussés et avec notre civilisation réfléchie. Pourtant nous en devinons assez

pour comprendre ce qu'une pareille culture peut fournir aux arts qui figurent le corps humain. Elle forme l'homme par le chœur; elle lui enseigne les attitudes, les gestes, l'action sculpturale; elle le met dans un groupe qui est un bas-relief mobile; elle s'emploie tout entière pour faire de lui un acteur spontané qui représente de verve et pour son plaisir, qui se donne en spectacle à lui-même, qui porte la fierté, le sérieux, la liberté, la dignité simple du citoyen dans les évolutions du figurant et dans la mimique du danseur. L'orchestrique a donné à la sculpture ses poses, ses mouvements, ses draperies, ses groupes; la frise du Parthénon a pour motif le défilé des Panathénées, et la pyrrhique a suggéré les sculptures de Phigalie et de Budrun.

II

A côté de l'orchestrique, il y avait en Grèce une institution plus nationale encore, et qui était la seconde partie de l'éducation, la gymnastique. On la rencontre déjà dans Homère ; les héros luttent, lancent le disque, courent à pied et en char ; celui qui n'est pas habile aux exercices du corps passe pour « un marchand », un homme de basse espèce « qui sur une nef de charge n'a souci que du gain et des provisions » (1). Mais l'institution n'est point encore régulière, ni pure, ni complète. Les jeux n'ont point d'emplacement ni d'époques fixes. On les cé-

(1) *Odyssée*, chant VIII.

lèbre par occasion, à la mort d'un héros, pour honorer un étranger. Beaucoup d'exercices propres à accroître l'agilité et la vigueur y sont inconnus ; en revanche, on y fait entrer des exercices d'armes, le duel jusqu'au sang, le tir de l'arc, le jet de la pique. C'est seulement dans la période suivante, en même temps que l'orchestrique et la poésie lyrique, qu'on les voit se développer, se fixer, prendre la forme et l'importance finale que nous leur connaissons. Le signal fut donné par les Doriens, peuple nouveau, de pure race grecque, qui, sorti de ses montagnes, envahit le Péloponèse, et, comme les Francs neustriens, vint apporter sa tactique, imposer son ascendant et renouveler de sa sève intacte l'esprit national. C'étaient des hommes énergiques et rudes, assez semblables aux Suisses du moyen âge, bien moins vifs et bien moins brillants que les Ioniens, ayant le goût de la tradition, le sentiment du respect, l'instinct de la discipline, l'âme élevée, virile et calme, et qui avaient mis l'empreinte de leur génie dans la gravité sévère de leur culte, comme dans le caractère héroïque et

moral de leurs dieux. La principale peuplade, celle des Spartiates, s'établit dans la Laconie, parmi les anciens habitants exploités ou asservis ; neuf mille familles de maîtres orgueilleux et durs, dans une ville sans murailles, pour tenir dans l'obéissance cent vingt mille fermiers et deux cent mille esclaves : c'était une armée campée à demeure au milieu d'ennemis dix fois plus nombreux.

De ce trait principal dépendent tous les autres. Peu à peu le régime imposé par la situation se fixa, et, vers l'époque du rétablissement des jeux olympiques, il était complet. Devant l'idée du salut public, les intérêts et les caprices de l'individu se sont effacés. La discipline est celle d'un régiment menacé par un danger continu. Défense au Spartiate de commercer, d'exercer une industrie, d'aliéner son lot de terre, d'en augmenter la rente ; il ne doit songer qu'à être soldat. S'il voyage, il peut user du cheval, de l'esclave, des provisions de son voisin ; entre camarades, les services sont de droit et la propriété n'est pas stricte. L'enfant nouveau-né est apporté devant un conseil d'anciens, et on le tue

s'il est trop faible ou difforme ; dans une armée on n'admet que des hommes valides, et ici tous sont conscrits dès le berceau. Un vieillard qui ne peut avoir d'enfants choisit lui-même un jeune homme qu'il amène dans sa maison : c'est que chaque maison doit fournir des recrues. Des hommes faits, afin d'être meilleurs amis, se prêtent leurs femmes; dans un camp on n'est pas scrupuleux en fait de ménage, et souvent bien des choses sont communes. On mange en commun, par escouades; c'est une *mess* qui a ses règlements et où chacun fournit sa part en argent ou en nature. Avant tout l'exercice militaire. Il est honteux de s'attarder chez soi ; la vie de la caserne prime la vie du foyer. Un jeune marié ne va trouver sa femme qu'en cachette, et passe la journée, comme auparavant, à l'école de peloton et sur la place d'armes. Par la même raison les enfants sont des enfants de troupe (1), tous élevés en commun, et dès sept ans, distribués en compagnies. Vis-à-vis d'eux tout homme fait est

(1) *Agelai.*

un ancien, un officier (1), et peut les châtier sans que le père réclame. Pieds nus, vêtus d'un seul manteau, et du même manteau en hiver et en été, ils marchent dans les rues, silencieux, les yeux baissés, comme de jeunes conscrits au port d'armes. Le costume est un uniforme, et la tenue, comme la démarche, est prescrite. Ils couchent sur un tas de roseaux, se baignent tous les jours dans les froides eaux de l'Eurotas, mangent peu et vite, vivent plus mal à la ville qu'au camp ; c'est qu'un futur soldat doit s'endurcir. Ils sont divisés en troupes de cent, chacune sous un jeune chef, et, des pieds, des poings, ils se battent ; c'est un apprentissage de la guerre. S'ils veulent ajouter quelque chose à leur maigre ordinaire, qu'ils le dérobent dans les maisons ou dans les fermes ; un soldat doit savoir vivre de maraude. De loin en loin on les lâche en embuscade sur les chemins, et ils tuent le soir les Ilotes attardés ; il est utile d'avoir vu le sang et de s'être fait la main d'avance.

(1) *Paidonomos.*

Quant aux arts, ce sont ceux qui conviennent à une armée. Ils ont apporté avec eux un type de musique particulier, le mode dorien, le seul peut-être dont l'origine soit purement grecque (1). Son caractère est sérieux, viril, élevé, très-simple et même âpre, excellent pour inspirer la patience et l'énergie. Il n'est pas livré au caprice de l'individu ; la loi empêche qu'on n'y introduise les variations, les mollesses, les agréments du style étranger ; il est une institution morale et publique ; comme les tambours et les sonneries dans nos régiments, il guide les marches et les parades ; il y a des joueurs de flûte héréditaires semblables aux sonneurs de pibroch dans les clans (2) d'Écosse. La danse elle-même est un exercice ou un défilé. Dès cinq ans, on instruit les garçons dans la pyrrhique, pantomime de combattants armés qui imitent tous les mouve-

(1) Platon, dans *le Théagès*, dit, en parlant d'un homme vertueux qui discourt sur la vertu : « Dans l'harmonie merveilleuse de ses actions et de ses paroles, on reconnaît le mode dorien, le seul qui soit véritablement grec. »

(2) *The fair Maid of Perth*, dans W. Scott. Voyez le combat du clan de Clhele et du clan de Chattan.

ments de la défense et de l'attaque, toutes les attitudes que l'on prend et tous les gestes que l'on fait pour frapper, parer, reculer, sauter, se courber, tirer de l'arc, lancer la pique. Il y en a une autre nommée anapale, où les jeunes garçons simulent la lutte et le pancrace. Il y en a d'autres, pour les jeunes hommes ; il y en a d'autres pour les jeunes filles, avec des sauts violents, des « bonds de biche », des courses précipitées où, « pareilles à des poulains et, les cheveux flottants, elles font voler la poussière » (1). Mais les principales sont les gymnopédies, grandes revues où figure toute la nation distribuée en chœurs. Celui des vieillards chantait : « Nous avons été jadis de jeunes hommes pleins de force » ; celui des hommes faits répondait : « Nous les sommes aujourd'hui ; viens en faire l'épreuve, si tu en as envie » ; celui des enfants ajoutait : « Et nous, nous serons un jour plus vaillants encore. » Tous avaient appris et répété le pas, les évolutions, le ton, l'action dès l'enfance ; nulle part la poésie

(1) Aristophane.

chorale ne formait des ensembles plus vastes et mieux ordonnés. Et si l'on voulait aujourd'hui chercher un spectacle analogue de bien loin, mais pourtant à peu près analogue, Saint-Cyr avec ses parades et ses exercices, mieux encore, l'école militaire de gymnastique, où les soldats apprennent à chanter en chœur, pourrait peut-être le donner.

Rien d'étonnant si une pareille cité a organisé et complété la gymnastique. Sous peine de vie, il fallait qu'un Spartiate valût dix Ilotes; comme il était hoplite, fantassin, et qu'il se battait corps à corps, en ligne et de pied ferme, l'éducation parfaite était celle qui formait le plus agile et le plus robuste gladiateur. Pour y arriver, ils s'y prenaient dès avant la naissance, et, tout au contraire des autres Grecs, ils préparaient non-seulement l'homme, mais la femme, afin que l'enfant héritier des deux sangs reçût de sa mère aussi bien que de son père le courage et la vigueur (1). Les jeunes filles ont des gymnases et s'exercent comme les garçons, nues

(1) Xénophon, *La République des Lacédémoniens*.

ou en courte tunique, à courir, à sauter, à jeter le disque et la lance ; elles ont leurs chœurs ; elles figurent dans les gymnopédies avec les hommes. Aristophane admire, avec une nuance de raillerie athénienne, leur fraîche carnation, leur florissante santé, leur vigueur un peu brutale (1). De plus, la loi fixe l'âge des mariages et choisit le moment et les circonstances les plus favorables pour bien engendrer. Il y a chance pour que de tels parents aient des enfants beaux et forts ; c'est le système des haras, et on le suit jusqu'au bout, puisqu'on rejette les produits mal venus. — Une fois que l'enfant commence à marcher, non-seulement on l'endurcit et on l'*entraîne*, mais encore on l'assouplit et on le fortifie avec méthode ; Xénophon dit que seuls entre les Grecs ils exercent également toutes les parties du corps, le cou, les bras, les épaules, les jambes, et non-seulement dans l'adolescence, mais toute la vie et tous les jours ; au camp, c'est deux fois par jour. L'effet de cette discipline fut bientôt

(1) Rôle de Lampito, dans les *Ecclesiazousai*.

visible. « Les Spartiates, dit Xénophon, sont les plus sains de tous les Grecs, et l'on trouve parmi eux les plus beaux hommes et les plus belles femmes de la Grèce. » Ils subjuguèrent les Messéniens, qui combattaient avec le désordre et l'impétuosité des temps homériques ; ils devinrent les modérateurs et les chefs de la Grèce, et au moment des guerres Médiques leur ascendant était si bien établi, que non-seulement sur terre, mais sur mer où ils n'avaient presque point de navires, tous les Grecs et jusqu'aux Athéniens recevaient d'eux, sans murmurer, des généraux.

Quand un peuple devient le premier dans la politique et dans la guerre, ses voisins imitent, de près ou de loin, les institutions qui lui ont donné la primauté. Peu à peu les Grecs (1) empruntent aux Spartiates, et en général aux Doriens, des traits importants de leurs mœurs, de leur régime et de leur art, l'harmonie dorienne, la haute poésie chorale, plusieurs figures de danse, le style de l'archi-

(1) Aristote, *Politique*, VIII, 3 et 4.

tecture, le vêtement plus simple et plus viril, l'ordonnance militaire plus ferme, la complète nudité de l'athlète, la gymnastique érigée en système. Beaucoup de termes d'art militaire, de musique et de palœstre sont d'origine dorienne ou appartiennent au dialecte dorien. Déjà au ix® siècle l'importance nouvelle de la gymnastique s'était manifestée par la restauration des jeux interrompus, et quantité de faits montrent que, d'année en année, ils deviennent plus populaires. En 776, ceux d'Olympie servent d'ère et de point de départ pour attacher la chaîne des années. Pendant les deux siècles qui suivent, on institue ceux de Pytho, de l'Isthme et de Némée. Ils se réduisaient d'abord à la course du stade simple ; on y ajoute successivement la course du double stade, la lutte, le pentathle, le pugilat, la course en chars, le pancrace, la course à cheval ; puis pour les enfants, la course, la lutte, le pancrace, le pugilat, d'autres jeux encore, en tout vingt-quatre exercices. Les coutumes lacédémoniennes y prévalent sur les traditions homériques ; le vainqueur n'y reçoit plus

un objet précieux, mais une simple couronne de feuillage ; il ne garde plus l'ancienne ceinture ; à la quatorzième olympiade il se dépouille tout à fait. On voit par les noms des vainqueurs qu'il en vient de toute la Grèce, de toute la Grande-Grèce, des îles et des colonies les plus lointaines. Désormais il n'y a plus de cité sans gymnase ; c'est un des signes auxquels on reconnaît une ville grecque (1). A Athènes, le premier date des environs de l'an 700. Sous Solon, en en comptait déjà trois grands qui étaient publics et une quantité de petits. De seize à dix-huit ans, l'adolescent y passait ses journées, comme dans un lycée d'externes disposé non pour la culture de l'esprit, mais pour le perfectionnement du corps. Il semble même qu'à ce moment l'étude de la grammaire et de la musique cessait pour laisser entrer le jeune homme dans une classe plus spéciale et plus haute. C'était un grand carré avec des portiques et des allées de platanes, ordinairement près d'une source ou d'une

(1) Mot de Pausanias.

rivière, décoré par une quantité de statues de dieux et d'athlètes couronnés. Il avait son chef, ses moniteurs, ses répétiteurs spéciaux, sa fête en l'honneur d'Hermès ; dans l'intervalle des exercices, les adolescents jouaient ; les citoyens y entraient à volonté ; il y avait des siéges nombreux autour du champ de course ; on y venait pour se promener, pour regarder les jeunes gens ; c'était un lieu de conversation ; la philosophie y naquit plus tard. Dans cette école qui aboutit à un concours, l'émulation conduit à des excès et à des prodiges ; on voit des hommes qui s'exercent toute leur vie. Le règlement des jeux les oblige à jurer, en descendant dans l'arène, qu'ils se sont exercés au moins dix mois de suite sans interruption et avec le plus grand soin ; mais ils font bien davantage ; leur entraînement dure des années entières et jusque dans l'âge mûr ; ils suivent un régime ; ils mangent beaucoup, et à certaines heures ; ils endurcissent leurs muscles par l'usage du strigile et de l'eau froide ; ils s'abstiennent de plaisirs et d'excitations ; ils se condamnent à la continence. Plusieurs d'entre eux renouvelèrent

les exploits des héros fabuleux. Milon, dit-on, portait un taureau sur ses épaules, et, saisissant par derrière un char attelé, l'empêchait d'avancer. Une inscription placée sous la statue de Phayllos le Crotoniate disait qu'il franchissait en sautant un espace de cinquante-cinq pieds et qu'il lançait à quatre-vingt-quinze pieds le disque de huit livres. Parmi les athlètes de Pindare, il y en a qui sont des géants.

Remarquez que dans la civilisation grecque ces admirables corps ne sont point des raretés, des produits de luxe, et, comme aujourd'hui, des pavots inutiles dans un champ de blé ; il faut les comparer au contraire à des épis plus hauts dans une large moisson. L'État en a besoin ; les mœurs publiques les demandent. Les hercules que j'ai cités ne servent pas seulement à la parade. Milon conduisait ses concitoyens au combat, et Phayllos fut le chef des Crotoniates qui vinrent aider les Grecs contre les Mèdes. Un général n'était pas alors un calculateur qui se tenait sur une hauteur avec une carte et une lorgnette ; il se battait, la pique à la main, en

tête de sa troupe, corps à corps, en soldat. Miltiade, Aristide, Périclès et même, beaucoup plus tard, Agésilas, Pélopidas, Pyrrhus, font œuvre de leurs bras, et non-seulement de leur intelligence, pour frapper, parer, à l'assaut, à pied, à cheval, au plus fort de la mêlée ; Épaminondas, un politique, un philosophe étant blessé à mort, se console comme un simple hoplite, parce qu'on a sauvé son bouclier. Un vainqueur au pentathle, Aratus, fut le dernier capitaine de la Grèce et se trouva bien de son agilité et de sa force dans ses escalades et ses surprises ; Alexandre chargeait au Granique comme un hussard, et sautait le premier, comme un voltigeur, dans la ville des Oxydraques. Avec une façon si corporelle et si personnelle de faire la guerre, les premiers citoyens, les princes eux-mêmes étaient tenus d'être bons athlètes. Ajoutez aux exigences du danger l'invitation des fêtes ; les cérémonies comme les batailles réclamaient des corps exercés ; on ne pouvait bien figurer dans les chœurs qu'après avoir passé par le gymnase. J'ai conté comment le poëte Sophocle dansa nu le

pœan après la victoire de Salamine ; à la fin du
IV° siècle, les mêmes mœurs subsistaient encore.
Alexandre arrivant dans la Troade se dépouilla de
ses habits pour honorer Achille en courant avec ses
compagnons autour de la colonne qui marquait la
sépulture du héros. Un peu plus loin, à Phaselis,
ayant vu sur la place publique la statue du philosophe Théodecte, il vint, après le souper, danser
autour de la statue et lui jeter des couronnes. Pour
fournir à de tels goûts et à de tels besoins, le gymnase était la seule école. Il ressemblait à ces académies de nos derniers siècles où tous les jeunes
nobles allaient apprendre l'escrime, la danse et l'équitation. Les citoyens libres étaient les nobles de
l'antiquité ; partant, point de citoyen libre qui n'eût
fréquenté le gymnase ; à cette condition seulement
on était un homme bien élevé (1), sinon on tombait
au rang des gens de métier et d'extraction basse.
Platon, Chrysippe, le poëte Timocréon avaient
d'abord été athlètes ; Pythagore passait pour avoir

(1) *Kalokagathos* opposé à *Basaunos*.

eu le prix du pugilat ; Euripide fut couronné comme athlète aux jeux éleusiniens. Clisthènes, tyran de Sycione, ayant reçu chez lui les prétendants de sa fille, leur fournit un champ d'exercice « afin, dit Hérodote, qu'il pût faire épreuve de leur race et de leur éducation ». En effet, le corps gardait jusqu'au bout les traces de l'éducation gymnastique ou servile ; on le reconnaissait du premier coup à sa prestance, à sa démarche, à ses gestes, à sa façon de se draper, comme jadis on distinguait le gentilhomme dégourdi et anobli par les académies, du rustre balourd et de l'ouvrier rabougri.

Même immobile et nu, il témoignait de ses exercices par la beauté de ses formes. Sa peau, brunie et affermie par le soleil, l'huile, la poussière, le strigile et les bains froids, ne semblait point déshabillée ; elle était accoutumée à l'air ; à la voir, on la sentait dans son élément ; certainement elle ne frissonnait pas, elle ne présentait pas de marbrures et de chair de poule ; elle était un tissu sain, d'un beau ton, qui annonçait la vie libre et mâle. Agésilas, pour encourager ses hommes,

fit un jour dépouiller les Perses prisonniers; à la vue de ces chairs blanches et molles, les Grecs se mirent à rire, et marchèrent en avant, pleins de dédain pour leurs ennemis. Les muscles avaient été tous fortifiés et assouplis; on n'en avait point négligé; les diverses parties du corps se faisaient équilibre; l'arrière-bras, si maigre aujourd'hui, les omoplates mal garnies et roides, s'étaient remplies et faisaient un pendant proportionné aux hanches et aux cuisses; les maîtres, en véritables artistes, exerçaient le corps pour lui donner non-seulement la vigueur, la résistance et la vitesse, mais encore la symétrie et l'élégance. Le *Gaulois mourant*, qui est de l'école de Pergame, montre, si on le compare aux statues d'athlètes, la distance qui sépare un corps inculte et un corps cultivé : d'un côté, une chevelure éparse en mèches rudes comme une crinière, des pieds et des mains de paysan, une peau épaisse, des muscles non assouplis, des coudes aigus, des veines gonflées, des contours anguleux, des lignes heurtées, rien que le corps animal du sauvage robuste; de l'autre côté,

toutes les formes ennoblies, le talon d'abord avachi et veule (1), maintenant circonscrit dans un ovale net, le pied d'abord trop étalé et trahissant son origine simienne, maintenant arqué et plus élastique pour le saut ; la rotule, les articulations, toute l'ossature d'abord saillantes, maintenant demi-effacées et simplement indiquées ; la ligne des épaules, d'abord horizontale et dure, maintenant infléchie et adoucie ; partout l'harmonie des parties qui se continuent et coulent les unes dans les autres, la jeunesse et la fraîcheur d'une vie fluide, aussi naturelle et aussi simple que celle d'un arbre ou d'une fleur. On trouverait vingt passages dans le *Ménexène, les Rivaux*, ou le *Charmide* de Platon, qui saisissent au vol quelqu'une de ces attitudes ; un jeune homme ainsi élevé se sert bien et naturellement de ses membres ; il sait se pencher, être debout, s'appuyer d'une épaule contre une colonne, et, dans toutes ces attitudes, être aussi beau qu'une statue ; de même un gentilhomme, avant la Révolution, avait,

(1) Voyez le petit Apollon archaïque de bronze du Louvre, et les statues d'Égine.

pour saluer, prendre du tabac, écouter, l'aisance et la grâce cavalière que nous retrouvons dans les gravures et dans les portraits. Mais ce que l'on voyait dans les façons, le geste et la pose du Grec, ce n'était pas l'homme de cour, c'était l'homme de la palestre. Le voici dépeint dans Platon, tel que la gymnastique héréditaire dans une race choisie l'avait formé :

« Il est naturel, Charmide, que tu l'emportes sur tous les autres ; car personne ici, je pense, ne montrerait aisément à Athènes deux maisons dont l'alliance puisse engendrer quelqu'un de plus beau et de meilleur que celles dont tu es issu. En effet, votre famille paternelle, celle de Critias, fils de Dropide, a été louée par Anacréon, Solon et beaucoup d'autres poëtes, comme éminente en beauté, en vertu, et dans tous les autres biens où l'on met le bonheur. Et de même celle de ta mère. Car personne, à ce qu'on dit, ne parut plus beau et plus grand que ton oncle Pyrilampe toutes les fois qu'on l'envoyait en ambassade auprès du grand roi ou auprès de quelque autre sur le continent ; et toute cette autre maison ne cède en rien à la première.

Étant né de tels parents, il est naturel que tu sois en tout le premier. Et d'abord, pour tout ce que l'on voit, pour tout le dehors, cher enfant de Glaucos, il me semble que tu ne fais honte à aucun de tes ancêtres. »

En effet, ajoute ailleurs Socrate, « il me paraissait admirable pour la taille et la beauté… Qu'il nous semblât tel, à nous autres hommes, cela est moins étonnant; mais je remarquai que, parmi les enfants aussi, personne ne regardait autre part, pas même les plus petits,…. et que tous le contemplaient comme la statue d'un dieu ». Et Chéréphon renchérissant : « Son visage est bien beau, n'est-ce-pas, Socrate ? Eh bien ! s'il voulait se dépouiller, le visage ne paraîtrait plus rien, tant toute sa forme est belle. »

Dans cette petite scène qui nous reporte bien plus haut que sa date et jusqu'aux plus beaux temps du corps nu, tout est significatif et précieux. On y voit la tradition du sang, l'effet de l'éducation, le goût populaire et universel du beau, toutes les origines de la parfaite sculpture. Homère avait cité Achille

et Nérée comme les plus beaux des Grecs assemblés contre Troie ; Hérodote nomme Callicrate le Spartiate comme le plus beau des Grecs armés contre Mardonius. Toutes les fêtes des dieux, toutes les grandes cérémonies, amenaient un concours de beauté. On choisissait les plus beaux vieillards à Athènes pour porter les rameaux aux Panathénées, les plus beaux hommes à Élis pour porter les offrandes à la déesse. A Sparte, dans les gymnopédies, les généraux, les hommes illustres qui n'avaient pas une taille et une noblesse d'extérieur assez grandes étaient, dans le défilé choral, relégués aux rangs inférieurs. Les Lacédémoniens, au dire de Théophraste, condamnèrent leur roi Archidamos à l'amende parce qu'il avait épousé une petite femme, prétendant qu'elle leur donnerait des roitelets et non des rois. Pausanias trouva en Arcadie des concours de beauté où rivalisaient les femmes, et qui dataient de neuf siècles. Un Perse, parent de Xerxès et le plus grand de son armée, étant mort à Achante, les habitants lui sacrifièrent comme à un héros. Les Egestœens avaient élevé un petit

temple sur le tombeau d'un Crotoniate réfugié chez eux, Philippe, vainqueur aux jeux Olympiques, le plus beau des Grecs de son temps, et, du vivant d'Hérodote, ils lui offraient encore des sacrifices. Tel est le sentiment qu'avait nourri l'éducation, et qui, à son tour, agissant sur elle, lui donnait pour but la formation de la beauté. Certainement la race était belle, mais elle s'était embellie par système ; la volonté avait perfectionné la nature, et la statuaire allait achever ce que la nature, même cultivée, ne faisait qu'à demi.

Ainsi pendant deux siècles nous avons vu les deux institutions qui forment le corps humain, l'orchestrique et la gymnastique, naître, se développer, se propager autour de leurs points de départ, se répandre dans tout le monde grec, fournir l'instrument de la guerre, la décoration du culte, l'ère de la chronologie, offrir la perfection corporelle comme principal but à la vie humaine, et pousser jusqu'au vice (1) l'admiration de la forme accomplie. Lente-

(1) Le vice grec, inconnu au temps d'Homère, commence, selon

ment, par degrés et à distance, l'art qui fait la statue de métal, de bois, d'ivoire ou de marbre, accompagne l'éducation qui fait la statue vivante. Il ne marche pas du même pas ; quoique contemporain, il reste, pendant ces deux siècles, inférieur et simple copiste. On a songé à la vérité avant de songer à l'imitation ; on s'est intéressé aux corps véritables avant de s'intéresser aux corps simulés ; on s'est occupé à former un chœur avant de sculpter un chœur. Toujours le modèle physique ou moral précède l'œuvre qui le représente ; mais il le précède de peu ; il faut qu'au moment où l'œuvre se fait, il soit encore présent dans toutes les mémoires. L'art est un écho harmonieux et grossi ; il acquiert toute sa netteté et toute sa plénitude juste au moment où faiblit la vie dont il est l'écho. Tel est le cas de la statuaire grecque ; elle devient adulte juste au moment où finit l'âge lyrique, dans les cinquante années qui suivent la bataille de Salamine, quand, avec la prose, le drame et les premières recherches

toutes les vraisemblances, avec l'institution des gymnases. Cf. Becker, *Chariclès* (Excursus).

de la philosophie, commence une nouvelle culture. On voit tout d'un coup l'art passer de l'imitation exacte à la belle invention. Aristoclès, les sculpteurs d'Égine, Onatas, Kanachos, Pythagore de Rhégium, Kalamis, Agéladas, copiaient encore de tout près la forme réelle, comme Verocchio, Pollaiolo, Ghirlandajo, Fra Filippo, Perugin lui-même; mais entre les mains de leurs élèves, Myron, Polyclète, Phidias, la forme idéale se dégage, comme entre les mains de Léonard, de Michel-Ange et de Raphaël.

III

Ce ne sont pas seulement des hommes, les plus beaux de tous, qu'a faits la statuaire grecque. Elle a fait aussi des dieux, et, du jugement de tous les anciens, ces dieux étaient ses chefs-d'œuvre. Au sentiment profond de la perfection corporelle et athlétique s'ajoutait chez le public et chez les maîtres un sentiment religieux original, une idée du monde aujourd'hui perdue, une façon propre de concevoir, de vénérer et d'adorer les puissances naturelles et divines. C'est ce genre particulier d'émotions et de croyance qu'il faut se représenter lorsqu'on veut pénétrer un peu avant dans l'âme et dans le génie de Polyclète, d'Agoracrite ou de Phidias.

Il suffit de lire Hérodote (1) pour voir combien, dans la première moitié du ve siècle, la foi était encore vive. Non-seulement Hérodote est pieux, dévot même jusqu'à n'oser proférer tel nom sacré, révéler telle légende, mais encore toute la nation apporte dans son culte la gravité grandiose et passionnée qu'expriment au même moment les vers d'Eschyle et de Pindare. Les dieux sont vivants, présents ; ils parlent ; on les a vus, comme la Vierge et les saints au xiiie siècle. — Les hérauts de Xerxès ayant été tués par les Spartiates, les entrailles des victimes deviennent défavorables ; c'est que ce meurtre a offensé un mort, le glorieux héraut d'Agamemnon, Talthybios, auquel les Spartiates ont voué un culte. Pour l'apaiser, deux hommes de la ville, riches et nobles, vont en Asie s'offrir à Xerxès. — Quand arrivent les Perses, toutes les cités consultent l'oracle ; il ordonne aux Athéniens d'appeler leur gendre à leur secours ; ils se souviennent que Borée enleva Orythie, fille

(1) Hérodote vivait encore à l'époque de la guerre du Péloponèse ; il en parle dans son livre VII, 137, et dans son livre, IX, 73.

d'Erechthée, leur premier ancêtre, et ils lui bâtissent une chapelle près de l'Ilissus. A Delphes, le dieu déclare qu'il se défendra lui-même ; la foudre tombe sur les barbares, des rochers se détachent et les écrasent, pendant que du temple de Pallas Pronœa sortent des voix et des cris de guerre, et que deux héros du pays, de taille surhumaine, Phylacos et Autonoos, achèvent de mettre en fuite les Perses épouvantés. — Avant la bataille de Salamine, les Athéniens font venir d'Égine, pour combattre avec eux, les statues des Éacides. Pendant la bataille, des voyageurs près d'Éleusis voient s'élever une grande poussière et entendent la voix du mystique Iacchos qui vient au secours des Grecs. Après la bataille, on offre en prémices aux dieux trois navires captifs; l'un des trois est pour Ajax, et sur le butin on prélève l'argent qu'il faut pour offrir à Delphes une statue de douze coudées. — Je ne finirais pas si j'énumérais les marques de la piété publique ; elle était fervente encore cinquante ans après dans le peuple. Diopithès, dit Plutarque, « fit un décret qui ordonnait de dénoncer ceux qui ne

reconnaissaient pas l'existence des dieux ou qui enseignaient des doctrines nouvelles sur les phénomènes célestes ». Aspasie, Anaxagore, Euripide, furent inquiétés ou poursuivis, Alcibiade condamné à mort, Socrate mis à mort pour crime prétendu ou avéré d'impiété; l'indignation populaire fut terrible contre ceux qui avaient contrefait les mystères ou mutilé les Hermès. Sans doute on voit dans ces détails, en même temps que la persistance de la foi antique, l'avénement de la pensée libre; autour de Périclès comme autour de Laurent de Médicis il y avait un petit cénacle de raisonneurs et de philosophes; Phidias, comme plus tard Michel-Ange, y fut admis. Mais aux deux époques la tradition et la légende occupaient et dirigeaient en souveraines l'imagination et la conduite. Quand l'écho des discours philosophiques venait faire vibrer une âme remplie de formes pittoresques, c'était pour y épurer et agrandir les figures divines. La sagesse nouvelle ne détruisait pas la religion; elle l'interprétait, elle la ramenait à son fonds, au sentiment poétique des forces naturelles. Les conjectures

grandioses des premiers physiciens laissaient le monde aussi vivant et le rendaient plus auguste; c'est peut-être pour avoir entendu Anaxagore parler du *Noûs* que Phidias a conçu son Jupiter, sa Pallas, son Aphrodite céleste, et achevé, comme disaient les Grecs, la majesté des dieux.

Pour avoir le sentiment du divin, il faut être capable de démêler, à travers la forme précise du dieu légendaire, les grandes forces permanentes et générales dont il est issu. On demeure un idolâtre sec et borné, si, au delà de la figure personnelle, on n'entrevoit pas dans une sorte de lumière la puissance physique ou morale dont la figure est le symbole. On l'entrevoyait encore au temps de Cimon et de Périclès. La comparaison des mythologies a montré récemment que les mythes grecs, parents des mythes sanscrits, n'exprimaient à l'origine que le jeu des forces naturelles, et que, des éléments et des phénomènes physiques, de leur diversité, de leur fécondité, de leur beauté, le langage avait peu à peu fait des dieux. Au fond du polythéisme est le sentiment de la nature vivante, immortelle, créa-

trice, et ce sentiment durait toujours. Le divin imprégnait les choses ; on leur parlait ; vingt fois dans Eschyle et Sophocle on voit l'homme s'adresser aux éléments comme à des êtres saints avec lesquels il est associé pour conduire le grand chœur de la vie. Philoctète, au moment de partir, salue « les nymphes coulantes des fontaines, la voix retentissante de la mer heurtée contre ses promontoires ». — « Adieu, terre de Lemnos, entourée par les vagues ; renvoie-moi sans offense, envoie-moi par une heureuse traversée là où le puissant Destin me porte. » Prométhée, cloué sur sa roche, appelle à lui tous les grands êtres qui peuplent l'espace : « O divin Ether, Souffles rapides, Sources de fleuves, Sourire infini des vagues marines ; ô Terre ! mère universelle ; orbe du Soleil qui vois tout, je vous invoque ! voyez quels maux un dieu souffre par la main des dieux ! » Les spectateurs n'ont qu'à se laisser conduire par l'émotion lyrique pour retrouver les métaphores primitives qui, sans qu'ils le sachent, ont été le germe de leur religion. « Le Ciel pur, dit Aphrodite dans une pièce perdue d'Eschyle, aime

à pénétrer la Terre, et l'Amour la prend pour épouse; la pluie, qui tombe du Ciel générateur, féconde la Terre, alors elle enfante pour les mortels la pâture des bestiaux et le grain de Déméter (1). » Pour comprendre ce langage, il nous suffit de sortir de nos villes artificielles et de nos cultures alignées; celui qui va seul en un pays montueux, sur les côtes de la mer et se laisse occuper tout entier par les aspects de la nature intacte, converse bientôt avec elle; elle s'anime pour lui, comme une physionomie; les montagnes, immobiles et menaçantes, deviennent des géants chauves ou des monstres accroupis; les eaux qui luisent et bondissent sont de folles créatures babillardes et rieuses; les grands pins silencieux ressemblent à des vierges sévères, et quand il regarde la mer du midi, azurée, rayonnante, parée comme pour une fête, avec l'universel

(1) Même sentiment conservé ou retrouvé par l'éducation philosophique dans Virgile :

Tunc pater omnipotens fecundis imbribus æther,
Conjugis in gremium lætæ descendit et omnes
Magnus alit, magno commixtus corpore, fœtus.

sourire dont parlait tout à l'heure Eschyle, il est tout conduit, pour exprimer la beauté voluptueuse dont l'infinité l'entoure et le pénètre, à nommer la déesse née de l'écume, qui, sortant de la vague, vient ravir le cœur des mortels et des dieux.

Lorsqu'un peuple sent la vie divine des choses naturelles, il n'a pas de peine à démêler le fond naturel d'où sortent les personnes divines. Aux beaux siècles de la statuaire, cet arrière-fond perçait encore visiblement sous la figure humaine et précise par laquelle la légende l'avait traduit. Il y a des divinités, notamment celles des eaux courantes, des bois et des montagnes, qui sont toujours restées transparentes. La naïade ou l'oréade était bien une jeune fille comme celle qu'on voit assise sur un rocher dans les métopes d'Olympie (1); du moins l'imagination figurative et sculpturale l'exprimait ainsi; mais en la nommant on apercevait la gravité mystérieuse de la forêt calme ou la fraîcheur de la source jaillissante. Dans Homère, dont les poëmes sont la Bible des Grecs, Ulysse naufragé,

(1) Au Louvre.

après avoir nagé deux jours, arrive « à l'embou-
» chure d'un fleuve aux belles eaux, et dit au fleuve :
» Entends-moi, ô roi, qui que tu sois ; je viens à
» toi en te suppliant avec ardeur, et fuyant hors de
» la mer la colère de Poséidôn... Prends pitié, ô
» roi! car je me glorifie d'être ton suppliant. Il
» parla ainsi, et le fleuve s'apaisa, arrêtant son
» cours et les flots, et *il se fit tranquille* devant
» Ulysse, et il le recueillit à son embouchure. » Il
est clair que le dieu n'est point ici un personnage à
barbe caché dans une grotte, mais le fleuve coulant
lui-même, le grand courant paisible et hospitalier.
De même le fleuve irrité contre Achille : « Le Xanthe
» parla ainsi et se rua sur lui, tout bouillonnant
» de fureur, plein de bruit, d'écume, de sang et
» de cadavres. Et l'onde éclatante du fleuve, sorti de
» Zeus, se dressa saisissant le fils de Peléc... Alors
» Héphæstos tourna contre le fleuve sa flamme res-
» plendissante, et les ormes brûlaient, et les saules,
» et les tamaris ; et le lotos brûlait, et le glaïeul et
» le cyprès qui abondaient tous autour du fleuve
» aux belles eaux ; et les anguilles et les poissons

» nageaient çà et là ou plongeaient dans les tourbil-
» lons poursuivis par le souffle ardent d'Héphæstos,
» et la force même du fleuve fut consumée, et il
» cria : Héphæstos! aucun des dieux ne peut lut-
» ter contre toi. Cesse donc. » Il parla ainsi, brû-
» lant, et ses eaux limpides bouillonnaient. » Six siècles après, quand Alexandre s'embarqua sur l'Hydaspe, debout à la proue, il fit des libations à la rivière, à l'autre rivière sa sœur, à l'Indus qui les recevait toutes deux et qui allait le porter. Pour une âme simple et saine, un fleuve, surtout s'il est inconnu, est par lui-même une puissance divine; l'homme, devant lui, se sent en présence d'un être un, éternel, toujours agissant, tour à tour nourricier et dévastateur, aux formes et aux aspects innombrables; cet écoulement intarissable et régulier lui donne l'idée d'une vie calme et virile, mais majestueuse et surhumaine. Aux siècles de décadence, dans des statues comme celles du Tibre et du Nil, les sculpteurs anciens se souvenaient encore de l'impression primitive, et le large torse, l'attitude reposée, le vague regard de la statue montrent que,

par la forme humaine, ils songeaient toujours à exprimer l'épanchement magnifique, uniforme, indifférent de la grande eau.

D'autres fois le nom du dieu faisait entrevoir sa nature. Hestia signifie le foyer; jamais la déesse n'a pu être tout à fait séparée de la flamme sainte, qui était le centre de la vie domestique. Déméter signifie la terre mère; et les épithètes des rituels l'appellent la noire, la profonde et la souterraine, la nourrice des jeunes êtres, la porteuse de fruits, la verdoyante. Le soleil dans Homère, est un autre dieu qu'Apollon, et la personne morale se confond en lui avec la lumière physique. Quantité d'autres divinités, *Horai*, les Saisons, *Dicé*, la Justice, *Némésis*, la Répression, portent dans l'âme de l'adorateur leur sens avec leur nom. Je n'en citerai qu'un, Éros, l'Amour, pour montrer comment le Grec, libre et pénétrant d'esprit, réunissait dans la même émotion l'adoration d'une personne divine et la divination d'une force naturelle. « Amour, dit Sophocle, invincible au combat, Amour qui t'abats sur les puissances et les fortunes, tu *habites sur les joues déli-*

cates de la jeune fille; et tu franchis la mer, et tu vas dans les cabanes rustiques, et il n'y a personne parmi les immortels ni parmi les hommes éphémères qui puisse te fuir. » Un peu plus tard, entre les mains des convives du *Banquet* (1), selon les diverses interprétations du nom, la nature du dieu varie. Pour les uns, puisque amour signifie sympathie et concorde, l'Amour est le plus universel des dieux et, comme le veut Hésiode, l'auteur de tout ordre et de toute harmonie dans le monde. Selon d'autres, il est le plus jeune des dieux, car la vieillesse exclut l'amour; il est le plus délicat, car il marche et se repose sur les choses les plus tendres, les cœurs, et seulement sur ceux qui sont tendres; il est d'une essence liquide et subtile, car il entre dans les âmes et en sort sans qu'on s'en doute; il a le teint d'une fleur, car il vit parmi les parfums et les fleurs. Selon d'autres enfin, l'Amour étant le désir et, partant, le manque de quelque chose, est un fils de la Pauvreté, maigre, malpropre, sans chaussure, couchant à la belle étoile, mais

(1) Platon.

avide du beau, et, partant, hardi, actif, industrieux, persévérant, philosophe. Le mythe renaît de lui-même et ondoie à travers vingt formes entre les mains de Platon. — Entre celles d'Aristophane, on voit les nuées devenir pour un instant des divinités presque vraisemblables, et si l'on suit dans la théogonie d'Hésiode la confusion demi-réfléchie, demi-involontaire qu'il établit entre les personnages divins et les éléments physiques (1), si l'on remarque qu'il compte « trente mille dieux gardiens sur la terre nourricière », si l'on se souvient que Thalès, le premier physicien et le premier philosophe, disait que tout est né de l'humide, et, en même temps, que tout est plein de dieux, on comprendra le profond sentiment qui soutenait alors la religion grecque, l'émotion sublime, l'admiration, la vénération avec laquelle le Grec devinait les forces infinies de la nature vivante sous les images de ses dieux.

A la vérité, tous n'étaient pas au même degré

(1) Voyez surtout la génération des divers dieux dans la Théogonie. Sa pensée flotte partout entre la cosmologie et la mythologie.

incorporés aux choses. Il y en avait, et c'étaient justement les plus populaires, que le travail plus énergique de la légende avait détachés et érigés en personnages distincts. On peut comparer l'Olympe grec à un olivier vers la fin de l'été. Selon la place et la hauteur des rameaux, les fruits sont plus ou moins avancés ; les uns, à peine formés, ne sont guère qu'un pistil grossi, et appartiennent étroitement à l'arbre ; les autres, déjà mûrs, tiennent pourtant encore à leur tige ; les autres enfin, dont l'élaboration est complète, sont tombés, et il faut quelque attention pour reconnaître le pédoncule qui les a portés. Tel l'Olympe grec, selon le degré de la transformation qui a humanisé les forces naturelles, présente, à ses divers étages, des divinités où le caractère physique prime la figure personnelle, d'autres en qui les deux faces sont égales, d'autres enfin où le dieu devenu homme ne se relie plus que par des fils, parfois par un seul fil à peine visible, au phénomène élémentaire d'où il est issu. Il s'y relie pourtant. Zeus, qui dans l'*Iliade* est un chef de famille impérieux, et dans *Prométhée* un roi

usurpateur et tyrannique, demeure néanmoins, par beaucoup de traits, ce qu'il a d'abord été, le ciel pluvieux et foudroyant; des épithètes consacrées, de vieilles locutions, indiquent sa nature originelle; les fleuves « tombent de lui », « Zeus pleut ». En Crète, son nom signifie le jour; Ennius, plus tard à Rome, dira qu'il est cette « sublime blancheur ardente que tous invoquent sous le nom de Jupiter ». On voit par Aristophane que pour des paysans, des hommes du peuple, des esprits simples et un peu antiques, il est toujours celui qui « arrose la glèbe et fait pousser les moissons ». Quand un sophiste leur dit qu'il n'y a pas de Zeus, ils s'étonnent et demandent qui est ce qui éclate en tonnerres ou se verse en pluies (1). Il a foudroyé les Titans, le monstrueux Typhoée aux cent têtes de dragons, les noires exhalaisons qui, nées de la terre, s'entrelaçaient comme des serpents et envahissaient la voûte céleste. Il habite les sommets des montagnes qui touchent le ciel, où s'assemblent les nuages, où

(1) *Tis uei? tis o brontôn?*

s'abat le tonnerre; il est le Zeus de l'Olympe, le Zeus de l'Ithôme, le Zeus de l'Hymette. Au fond, comme tous les dieux, il est multiple, attaché aux divers endroits dans lesquels le cœur de l'homme a le mieux senti sa présence, aux diverses cités et même aux diverses familles qui, l'ayant reconnu dans leurs horizons, se le sont approprié et lui ont sacrifié. « Je t'en conjure, dit Tecmesse, par le Zeus de ton foyer. » Pour se représenter exactement le sentiment religieux d'un Grec, il faut se figurer une vallée, une côte, tout le paysage primitif dans lequel une peuplade s'est fixée; ce n'est pas le ciel en général, ni la terre universelle qu'elle a sentis comme des êtres divins, c'est son ciel avec son horizon de montagnes onduleuses, c'est cette terre qu'elle habite, ce sont ces bois, ces eaux courantes parmi lesquelles elle vit; elle a son Zeus, son Poseidon, son Héré, son Apollon, comme ses nymphes bocagères ou fluviales. A Rome, dans une religion qui avait mieux conservé l'esprit primitif, Camille disait : « Il n'y a pas dans cette ville un lieu qui ne soit imprégné de religion et qui ne soit occupé par

quelque divinité. » — « Je ne crains pas les dieux de votre pays, dit un personnage d'Eschyle, je ne leur dois rien. » A proprement parler, le dieu est local (1) ; car par son origine il n'est que la contrée elle-même ; c'est pourquoi, aux yeux du Grec, sa ville est sainte, et ses divinités ne font qu'un avec sa ville. Quand il la salue au retour, ce n'est point par une convenance poétique, comme Tancrède ; il n'éprouve pas seulement, comme un moderne, le plaisir de retrouver des objets familiers et de rentrer chez soi ; sa plage, ses montagnes, l'enceinte murée qui enclôt son peuple, la voie où des tombeaux gardent les os et les mânes des héros fondateurs, tout ce qui l'entoure est pour lui une sorte de temple. « Argos, et vous, dieux indigènes, dit Agamemnon, c'est vous que je dois saluer d'abord, vous qui avez été les auxiliaires de mon retour et de la vengeance que j'ai tirée de la ville de Priam. » Plus on regarde de près, plus on trouve leur sentiment sérieux, leur religion justifiable, leur culte bien fondé ; et ce n'est que plus tard, aux époques de frivolité et de déca-

(1) Fustel de Coulanges, *la Cité antique*.

dence, qu'ils sont devenus idolâtres. « Si nous représentons les dieux sous des figures humaines, disaient-ils, c'est qu'il n'y a pas de forme plus belle. » Mais, par delà la forme expressive, ils voyaient flotter comme en un rêve les puissances générales qui gouvernent l'âme et l'univers.

Suivons une de leurs processions, celle des grandes panathénées, et tâchons de démêler les pensées et les émotions d'un Athénien qui, mêlé au cortége solennel, venait visiter ses dieux. C'était au commencement du mois de septembre. Pendant trois jours, la cité entière avait contemplé des jeux, d'abord à l'Odéon toutes les pompes de l'orchestrique, la récitation des poëmes d'Homère, des concours de chant, de cithare et de flûte, des chœurs de jeunes gens nus dansant la pyrrhique, d'autres, vêtus, formant un chœur cyclique ; ensuite dans le stade tous les exercices du corps nu, la lutte, le pugilat, le pancrace, le pentathle pour hommes et pour enfants ; la course à pied, simple et double, pour les hommes nus et les hommes armés, la course à pied avec des flambeaux, la course à cheval, la course en char à

deux ou à quatre chevaux, en char ordinaire et en char de guerre, avec deux hommes dont l'un sautait à bas, suivait en courant, puis d'un élan remontait. Selon une parole de Pindare, « les dieux étaient amis des jeux », et l'on ne pouvait mieux les honorer que par ce spectacle. — Le quatrième jour, la procession dont la frise du Parthénon nous a conservé l'image se mettait en marche; en tête étaient les pontifes, des vieillards choisis parmi les plus beaux, des vierges de famille noble, les députations des villes alliées avec des offrandes, puis des métèques avec des vases et des ustensiles d'or et d'argent ciselé, les athlètes à pied, ou sur leurs chevaux, ou sur leurs chars, une longue file de sacrificateurs et de victimes, enfin le peuple en habits de fête. La galère sacrée se mettait en mouvement, portant à son mât le voile de Pallas que des jeunes filles, nourries dans l'Erechtheion, lui avaient brodé. Partie du Céramique, elle (1) allait à l'Eleusinium, en faisait le tour, longeait l'Acropole au nord et à l'est,

(1) Beulé, *l'Acropole d'Athènes*.

et s'arrêtait près de l'aréopage. Là, on détachait le voile pour l'apporter à la déesse, et le cortége montait l'immense escalier de marbre long de cent pieds, large de soixante-dix, qui conduisait aux Propylées, vestibule de l'Acropole. Comme le coin de la vieille Pise, où se pressent la cathédrale, la tour penchée, le Campo-Santo et le Baptistère, ce plateau abrupt et tout consacré aux dieux disparaissait sous les monuments sacrés, temples, chapelles, colosses, statues; mais de ses quatre cents pieds de haut, il dominait toute la contrée; entre les colonnes et les angles des édifices profilés sur le ciel, les Athéniens apercevaient la moitié de leur Attique, un cercle de montagnes nues brûlées par l'été, la mer luisante encadrée par la saillie mate de ses côtes, tous les grands êtres éternels dans lesquels les dieux avaient leur racine, le Pentélique avec ses autels et la statue lointaine de Pallas Athénée, l'Hymette et l'Anchesme où les colossales effigies de Zeus indiquaient encore la parenté primitive du ciel tonnant et des hauts sommets.

Ils portaient le voile jusqu'à l'Erechtheion, le

plus auguste de leurs temples, véritable reliquaire où l'on gardait le palladium tombé du ciel, le tombeau de Cécrops et l'olivier sacré, père de tous les autres. Là, toute la légende, toutes les cérémonies, tous les noms divins élevaient dans l'esprit un vague et grandiose souvenir des premières luttes et des premiers pas de la civilisation humaine ; dans le demi-jour du mythe, l'homme entrevoyait la lutte antique et féconde de l'eau, de la terre et du feu, la terre émergeant des eaux, devenant féconde, se couvrant de bonnes plantes, de grains et d'arbres nourriciers, se peuplant et s'humanisant sous la main des puissances secrètes qui entrechoquent les éléments sauvages, et peu à peu, à travers leur désordre, établissent l'ascendant de l'esprit. Cécrops, le fondateur, avait pour symbole un être du même nom que lui (1), la cigale, qu'on croyait née de la terre, insecte athénien s'il en fut, mélodieux et maigre habitant des collines sèches, et dont les vieux Athéniens portaient l'image dans leurs cheveux. A côté

(1) *Kerkops.*

de lui, le premier inventeur, Triptolème, le broyeur de grains, avait eu pour père Diaulos, le double sillon, et pour fille Gordys, l'orge. Plus significative encore était la légende d'Erechthée, le grand ancêtre. Parmi les nudités de l'imagination enfantine qui exprimait naïvement et bizarrement sa naissance, son nom qui signifie le Sol fertile, le nom de ses filles qui sont l'Air clair, la Rosée et la grande Rosée, laissent percer l'idée de la Terre sèche, fécondée par l'humidité nocturne. Vingt détails du culte achèvent d'en dégager le sens. Les jeunes filles qui ont brodé le voile s'appellent Errhéphores, porteuses de rosée ; ce sont les symboles de la rosée qu'elles vont chercher la nuit dans une caverne près du temple d'Aphrodite. Thallo, la saison des fleurs, Karpo, la saison des fruits, honorées près de là, sont encore des noms de dieux agricoles. Tous ces noms expressifs enfonçaient leur sens dans l'esprit de l'Athénien ; il y sentait, enveloppée et indistincte, l'histoire de sa race ; persuadé que les mânes de ses fondateurs et de ses ancêtres continuaient à vivre autour

du tombeau et prolongeaient leur protection sur ceux qui honoraient leur sépulture, il leur apportait des gâteaux, du miel, du vin, et, déposant ses offrandes, il embrassait d'un regard, en arrière et en avant, la longue prospérité de sa ville, et reliait en espérance son avenir à son passé.

Au sortir du sanctuaire antique où la Pallas primitive siégeait sous le même toit qu'Erechthée, il voyait presque en face de lui le nouveau temple bâti par Ictinus, où elle habitait seule, et où tout parlait de sa gloire. Ce qu'elle avait été aux temps primitifs, il ne le sentait qu'à peine ; ses origines physiques s'étaient effacées sous le développement de sa personne morale ; mais l'enthousiasme est une divination pénétrante, et des fragments de légendes, des attributs consacrés, des épithètes de tradition conduisaient le regard vers les lointains d'où elle était sortie. On la savait fille de Zeus, le Ciel foudroyant, née de lui seul ; elle s'était élancée de son front au milieu des éclairs et du tumulte des éléments ; Hélios s'était arrêté ; la Terre et l'Olympe avaient tremblé, la mer s'était soulevée, une pluie

d'or, de rayons lumineux, s'était répandue sur la Terre. Sans doute les premiers hommes avaient d'abord adoré sous son nom la sérénité de l'air éclairci ; devant cette subite blancheur virginale ils étaient tombés à genoux, tout pénétrés par la fraîcheur fortifiante qui suit l'orage ; ils l'avaient comparée à une jeune fille énergique (1), et l'avaient nommée Pallas. Mais dans cette Attique où la transparence et la gloire de l'éther immaculé sont plus pures qu'ailleurs, elle était devenue Athéné, l'Athénienne. Un autre de ses plus vieux surnoms, Tritogénie, née des eaux, rappelait aussi qu'elle était née des eaux célestes, ou faisait penser au miroitement lumineux des flots. D'autres traces de son origine étaient la couleur de ses yeux glauques et le choix de son oiseau, le hibou, dont les prunelles, la nuit, sont des lumières clairvoyantes. Par degrés sa figure s'était dessinée et son histoire s'était accrue. Sa naissance orageuse l'avait faite guerrière, armée, terrible, compagne de Zeus dans les combats contre les Titans révoltés.

(1) Sens primitif probable du mot Pallas.

Comme vierge et pure lumière, elle était devenue peu à peu la pensée et l'intelligence, et on l'appelait l'industrieuse, parce qu'elle avait inventé les arts ; la cavalière, parce qu'elle avait dompté le cheval ; la salutaire, parce qu'elle guérissait les maladies. Tous ses bienfaits et toutes ses victoires étaient figurés sur les murailles, et les yeux qui, du fronton du temple, se reportaient sur l'immense paysage, embrassaient dans la même seconde les deux moments de la religion, interprétés l'un par l'autre et réunis dans l'âme par la sensation sublime de la beauté parfaite. Du côté du midi, à l'horizon, ils apercevaient la mer infinie, Poséidôn, qui embrasse et ébranle la terre, le dieu azuré, dont les bras enserraient la côte et les îles, et du même regard ils le retrouvaient sous le couronnement occidental du Parthénon, debout, violent, dressant son torse musculeux, son puissant corps nu, avec un geste indigné de dieu farouche, pendant que derrière lui Amphitrite, Aphrodite presque nue sur les genoux de Thalassa, Latone avec ses deux enfants, Leucothoée, Hallirothios, Euryte, laissaient sentir, dans

l'inflexion ondoyante de leurs formes enfantines ou féminines, la grâce, le chatoiement, la liberté, le rire éternel de la mer. Sur le même marbre, Pallas, victorieuse, domptait les chevaux que d'un coup de trident Poséidon avait fait sortir de la terre, et elle les conduisait du côté des divinités du sol, vers le fondateur Cécrops, vers le premier ancêtre Erechthée, l'homme de la terre, vers ses trois filles qui humectent le sol maigre, vers Callirhoë la belle source, et l'Ilissos le petit fleuve ombragé ; le regard n'avait qu'à s'abaisser après avoir contemplé leurs images pour les découvrir eux-mêmes au bas du plateau.

Mais Pallas elle-même rayonnait à l'entour dans tout l'espace ; il n'y avait pas besoin de réflexions et de science, il ne fallait que des yeux et un cœur de poëte ou d'artiste pour démêler l'affinité de la déesse et des choses, pour la sentir présente dans la splendeur de l'air illuminé, dans l'éclat de la lumière agile, dans la pureté de cet air léger auquel les Athéniens attribuaient la vivacité de leur invention et de leur génie ; elle-même était le génie du

pays, l'esprit même de la nation; c'étaient ses dons, son inspiration, son œuvre, qu'ils voyaient étalés de toutes parts aussi loin que leur vue pouvait porter, dans les champs d'oliviers et les versants diaprés de cultures, dans les trois ports où fumaient des arsenaux et s'entassaient des navires, dans les longues et puissantes murailles par lesquelles la ville venait de rejoindre la mer, dans la belle cité elle-même qui, de ses temples, de ses gymnases, de ses théâtres, de son Pnyx, de tous ses monuments rebâtis et de toutes ses maisons récentes, couvrait le dos et le penchant des collines, et qui, par ses arts, ses industries, ses fêtes, son invention, son courage infatigable, devenue « l'école de la Grèce, » étendait son empire sur toute la mer et son ascendant sur toute la nation.

A ce moment les portes du Parthénon pouvaient s'ouvrir, et montrer, parmi les offrandes, vases, couronnes, armures, carquois, masques d'argent, la colossale effigie, la protectrice, la vierge, la victorieuse, debout, immobile, sa lance appuyée sur son épaule, son bouclier debout à son côté, tenant

dans la main droite une Victoire d'or et d'ivoire, l'égide d'or sur la poitrine, un étroit casque d'or sur la tête, en grande robe d'or de diverses teintes, son visage, ses pieds, ses mains, ses bras se détachant sur la splendeur des armes et des vêtements avec la blancheur chaude et vivante de l'ivoire, ses yeux clairs de pierre précieuse luisant d'un éclat fixe dans le demi-jour de la cella peinte. Certainement, en imaginant son expression sereine et sublime, Phidias avait conçu une puissance qui débordait hors de tout cadre humain, une des forces universelles qui mènent le cours des choses, l'intelligence active qui, à Athènes, était l'âme de la patrie. Peut-être avait-il entendu résonner dans son cœur l'écho de la physique et de la philosophie nouvelles, qui, confondant encore l'esprit et la matière, considéraient la pensée comme la plus « légère et la plus pure des substances », sorte d'éther subtil répandu partout pour produire et maintenir l'ordre du monde (1) ; ainsi s'était formée en lui

(1) Texte conservé d'Anaxagore. Phidias avait écouté Anaxagore chez Périclès, comme Michel-Ange avait écouté les platoniciens de la Renaissance chez Laurent de Médicis.

une idée plus haute encore que l'idée populaire ; sa Pallas dépassait celle d'Égine, déjà si grave, de toute la majesté des choses éternelles. — Par un long détour et des cercles de plus en plus rapprochés, nous avons suivi toutes les origines de la statue, et nous voici arrivés à la place vide que l'on reconnaît encore, où s'élevait son piédestal et d'où sa forme auguste a disparu.

<center>FIN</center>

TABLE DES MATIÈRES.

La sculpture en Grèce. — Ce qui nous en reste. — Insuffisance des documents. — Nécessité d'étudier le milieu 1

§ 1
LA RACE.

I. Influence du milieu physique sur les peuples enfants. — Parenté du Grec et du Latin. — Circonstances qui font diverger les deux caractères. — Le climat. — Effets de sa douceur. — Le sol montagneux et pauvre. — Sobriété des habitants. — Présence universelle de la mer. — Invitation au cabotage. — Les Grecs marins et voyageurs. — Leur finesse native et leur éducation précoce ... 10

II. Indices de ce caractère dans leur histoire. — Ulysse. — Le Græculus. — Goût de la science pure et de la preuve abstraite. — Inventions dans les sciences. — Vues d'ensemble en philosophie. — Ergoteurs et sophistes. — Le goût attique ... 23

III. Rien d'énorme dans la nature environnante. — Les montagnes, les fleuves, la mer. — Précision des reliefs, transparence de l'air. — Effet analogue de la constitution politique. — Petitesse de l'État en Grèce. — Aptitude acquise de l'esprit grec pour les conceptions arrêtées et nettes. — Indices de ce caractère dans

leur histoire. — La religion. — Faible sentiment de l'universel.
— Idée du Kosmos. — Dieux humains et déterminés. — Le
Grec finit par jouer avec eux. — La politique. — Indépendance
des colonies. — Les cités ne savent pas s'associer. — Limites et
fragilité de l'État grec. —Intégrité et développement de la nature
humaine. — Conception parfaite et bornée de notre nature et de
notre destinée... 49

IV. Beauté du pays et du ciel. — Gaieté naturelle de la race. —
Besoin du bonheur vif et sensible. — Indices de ce caractère
dans leur histoire. — Aristophane. — Idée du bonheur des
dieux. — La religion est une fête. — Buts opposés de l'État
grec et de l'État romain. — Les expéditions, la démocratie et
les plaisirs publics d'Athènes. — L'État devient une entreprise
de spectacles. — Dans la science et la philosophie le sérieux
n'est pas complet. — Goût aventureux des vues d'ensemble. —
Subtilités de la dialectique.............................. 49

V. Conséquences de ces défauts et de ces qualités. — Ils sont des
artistes parfaits. — Sens des rapports fins, mesure et netteté des
conceptions, amour de la beauté. — Indices de ces facultés et
de ces goûts dans leurs arts. — Le temple. — Son emplacement.
— Ses proportions. — Sa structure. — Ses délicatesses. — Ses
ornements. — Ses peintures. — Ses sculptures. — Impression
totale et finale qu'il laisse dans l'esprit................... 64

§ II

LE MOMENT.

Différence d'un ancien et d'un moderne. — La vie et l'esprit sont
plus simples chez les anciens que chez nous............. 77

I. Influence du climat sur les civilisations modernes. — L'homme

a plus de besoins. — Le costume, la maison privée, l'édifice public en Grèce et de nos jours. — L'édifice social, les fonctions publiques, l'art militaire, la navigation, autrefois et aujourd'hui.................................. 79

II. Influence du passé sur les civilisations modernes. — Le christianisme. — Dante et Homère. — Idée de la mort et de l'au-delà en Grèce. — Désaccord des conceptions et des sentiments de l'homme moderne. — Différence des langues modernes et du grec ancien. — La culture et l'éducation anciennes comparées à la culture et à l'éducation modernes. — Opposition de la civilisation primesautière et nouvelle à la civilisation élaborée et composite............................ 91

III. Effets de ces différences sur l'âme et sur l'art. — Les sentiments, les figures et les caractères au moyen âge, pendant la Renaissance, et aujourd'hui. — Le goût antique opposé au goût moderne. — Dans la littérature. — Dans la sculpture. — Valeur du corps pris en lui-même. — Sympathie pour la perfection gymnastique. — Caractères de la tête. — Importance médiocre de la physionomie. — Intérêt du geste physique et du repos inexpressif. — Convenances mutuelles de l'état moral et de cette forme de l'art...................... 108

§ III

LES INSTITUTIONS.

I. L'orchestrique. — Développement simultané des institutions qui font le corps parfait et des arts qui font la statue. — La Grèce du VIIe siècle comparée à la Grèce d'Homère. — La poésie lyrique des Grecs comparée à la poésie lyrique des modernes. — La pantomime et la déclamation musicales. — Leur application universelle. — Leur emploi dans l'éducation et dans la vie privée.

— Leur emploi dans la vie publique et politique. — Leur emploi dans le culte. — Cantates de Pindare. — Modèles fournis par l'orchestrique à la sculpture...................... 125

II. La gymnastique. — Ce qu'elle était au temps d'Homère. — Elle est renouvelée et transformée par les Doriens. — Principe de l'État, de l'éducation et de la gymnastique à Sparte. — Imitation ou importation des mœurs doriennes chez les autres Grecs. — Restauration et développement des jeux. — Les gymnases. — Les athlètes. — Importance de l'éducation gymnastique en Grèce. — Son effet sur le corps. — Perfection des formes et des attitudes. — Goût pour la beauté physique. — Modèles fournis par la gymnastique à la sculpture. — La statue succède au modèle....................... 147

III. La religion. — Le sentiment religieux au Ve siècle. — Analogies de cette époque et de l'époque de Laurent de Médicis. — Influence des premiers philosophes et physiciens. — L'homme sent encore la vie divine des choses naturelles. — L'homme démêle encore le fond naturel d'où sont nées les personnes divines. — Sentiments d'un Athénien aux grandes Panathénées. — Les chœurs et les jeux. — La procession. — L'Acropole. — L'Erechthéion et les légendes d'Erechthée, de Cécrops et de Triptolème. — Le Parthénon et la légende de Pallas et de Poséidôn. — La Pallas de Phidias. — Caractère de la statue, impression du spectateur, idée du sculpteur........................ 172

FIN DE LA TABLE DES MATIÈRES.

Paris. — Imprimerie de E. MARTINET, rue Mignon, 2.

OCTOBRE 1869.

LIBRAIRIE GERMER BAILLIÈRE
17, RUE DE L'ÉCOLE-DE-MÉDECINE, 17
PARIS

EXTRAIT DU CATALOGUE N° 1

BIBLIOTHÈQUE
DE
PHILOSOPHIE CONTEMPORAINE
Volumes in-18 à 2 fr. 50 c.

Ouvrages publiés.

H. Taine.
LE POSITIVISME ANGLAIS, étude sur Stuart Mill. 1 vol.
L'IDÉALISME ANGLAIS, étude sur Carlyle. 1 vol.
PHILOSOPHIE DE L'ART. 1 vol.
PHILOSOPHIE DE L'ART EN ITALIE. 1 vol.
DE L'IDÉAL DANS L'ART. 1 vol.
PHILOSOPHIE DE L'ART DANS LES PAYS-BAS. 1 vol.
PHILOSOPHIE DE L'ART EN GRÈCE. 1 vol.

Paul Janet.
LE MATÉRIALISME CONTEMPORAIN. Examen du système du docteur Büchner. 1 vol.
LA CRISE PHILOSOPHIQUE. MM. Taine, Renan, Vacherot, Littré. 1 vol.
LE CERVEAU ET LA PENSÉE. 1 vol.

Odysse-Barot.
PHILOSOPHIE DE L'HISTOIRE. 1 vol.

Alaux.
PHILOSOPHIE DE M. COUSIN. 1 vol.

Ad. Franck.
PHILOSOPHIE DU DROIT PÉNAL. 1 vol.
PHILOSOPHIE DU DROIT ECCLÉSIASTIQUE. 1 vol.
LA PHILOSOPHIE MYSTIQUE EN FRANCE AU XVIII^e SIÈCLE (St-Martin et don Pasqualis). 1 vol.

Émile Saisset.
L'AME ET LA VIE, suivi d'une étude sur l'Esthétique franç. 1 vol.
CRITIQUE ET HISTOIRE DE LA PHILOSOP. (frag. et discours). 1 vol.

Charles Lévêque.
LE SPIRITUALISME DANS L'ART. 1 vol.
LA SCIENCE DE L'INVISIBLE. Étude de psychologie et de théodicée. 1 vol.

Auguste Laugel.
LES PROBLÈMES DE LA NATURE. 1 vol.
LES PROBLÈMES DE LA VIE. 1 vol.
LES PROBLÈMES DE L'AME. 1 vol.
LA VOIX, L'OREILLE ET LA MUSIQUE. 1 vol.
L'OPTIQUE ET LES ARTS. 1 vol.

Challemel-Lacour.
LA PHILOSOPHIE INDIVIDUALISTE, étude sur Guillaume de Humboldt. 1 vol.

Charles de Rémusat.
PHILOSOPHIE RELIGIEUSE. 1 vol.

Albert Lemoine.
LE VITALISME ET L'ANIMISME DE STAHL. 1 vol.
DE LA PHYSIONOMIE ET DE LA PAROLE. 1 vol.

Milsand.
L'ESTHÉTIQUE ANGLAISE, étude sur John Ruskin. 1 vol.

A. Véra.
Essais de philosophie hégélienne. 1 vol.

Beaussire.
Antécédents de l'Hégélianisme dans la philos. fran. 1 vol.

Bost.
Le Protestantisme libéral. 1 vol.

Francisque Bouillier.
Du Plaisir et de la Douleur. 1 vol.

Ed. Auber.
Philosophie de la médecine. 1 vol.

Leblais.
Matérialisme et Spiritualisme, précédé d'une préface par M. E. Littré. 1 vol.

J. Garnier.
De la Morale dans l'antiquité, précédé d'une introduction par M. Prévost-Paradol. 1 vol.

Schœbel.
Philosophie de la raison pure. 1 vol.

Beauquier.
Philosoph. de la musique. 1 vol.

Tissandier.
Des sciences occultes et du Spiritisme. 1 vol.

J. Moleschott.
La Circulation de la vie. Lettres sur la physiologie en réponse aux Lettres sur la chimie de Liebig, trad. de l'allem. 2 vol.

L. Buchner.
Science et Nature, trad. de l'allem. par Aug. Delondre. 2 vol.

Ath. Coquerel fils.
Origines et transformations du Christianisme. 1 vol.
La Conscience et la Foi. 1 vol.
Histoire du Credo. 1 vol.

Jules Levallois.
Déisme et Christianisme. 1 vol.

Camille Selden.
La Musique en Allemagne. Étude sur Mendelssohn. 1 vol.

Fontanès.
Le Christianisme moderne. Étude sur Lessing. 1 vol.

Saigey.
La Physique moderne. 1 vol.

Mariano.
La Philosophie contemporaine en Italie. 1 vol.

Faivre.
De la Variabilité des espèces.

Letourneau.
Physiologie des passions. 1 vol.

Stuart Mill.
Auguste Comte et la philosophie positive, trad. de l'angl. 1 vol.

Ernest Bersot.
Libre philosophie. 1 vol.

A. Réville.
Histoire du dogme de la divinité de Jésus-Christ. 1 vol.

W. de Fonvielle.
L'Astronomie moderne. 1 vol.

C. Coignet.
La Morale indépendante, 1 vol.

E. Boutmy.
Philosophie de l'architecture en Grèce. 1 vol.

Chacun de ces ouvrages a été tiré au nombre de trente exemplaires sur papier vélin. Prix de chaque exemplaire. 10 fr.

FORMAT IN-8.
Volumes à 5 fr. et 7 fr. 50 c.

JULES BARNI. **La morale dans la démocratie.** 1 vol. 5 fr.
AGASSIZ. **De l'espèce et des classifications,** traduit de l'anglais par M. Vogeli. 1 vol. in-8. 5 fr.
STUART MILL. **La philosophie de Hamilton.** 1 fort vol. in-8, traduit de l'anglais par M. le docteur Cazelles. 10 fr.

BIBLIOTHÈQUE D'HISTOIRE CONTEMPORAINE

Volumes in-18, à 3 fr. 50 c.

CARLYLE. **Histoire de la Révolution française**, traduite de l'anglais par M. Élias Regnault. — Tome Ier : LA BASTILLE. — Tome II : LA CONSTITUTION. — Tome III et dernier : LA GUILLOTINE.

VICTOR MEUNIER. **Science et Démocratie.** 2 vol.

JULES BARNI. **Histoire des idées morales et politiques en France au XVIIIe siècle.** 2 vol.

JULES BARNI. **Napoléon Ier et son historien M. Thiers.** 1 vol.

AUGUSTE LAUGEL. Les États-Unis pendant la guerre (1861-1865). Souvenirs personnels. 1 vol.

DE ROCHAU. **Histoire de la Restauration**, traduite de l'allemand par M. Rosenwald. 1 vol.

EUG. VÉRON. **Histoire de la Prusse** depuis la mort de Frédéric II jusqu'à la bataille de Sadowa. 1 vol.

HILLEBRAND. **La Prusse contemporaine et ses institutions.** 1 vol.

EUG. DESPOIS. **Le Vandalisme révolutionnaire.** Fondations littéraires, scientifiques et artistiques de la Convention. 1 vol.

THACKERAY. **Les quatre Georges**, trad. de l'anglais par M. Lefoyer, précédé d'une préface par M. Prévost-Paradol. 1 vol.

BAGEHOT. **La constitution anglaise**, traduit de l'anglais. 1 vol.

EMILE MONTÉGUT. **Les Pays-Bas.** Impressions de voyage et d'art. 1 vol.

FORMAT IN-8.

SIR G. CORNEWALL LEWIS. **Histoire gouvernementale de l'Angleterre de 1770 jusqu'à 1830**, traduite de l'anglais et précédée de la Vie de l'auteur, par M. MERVOYER. 1 vol. 7 fr.

DE SYBEL. **Histoire de l'Europe pendant la Révolution française.** Tome Ier, 1 vol. in-8, trad. de l'allemand. 7 fr.

TAXILE DELORD. **Histoire du second empire**, 1848-1869. Tome I. 1 fort vol. in-8 de 700 pages. 7 fr.

ÉDITIONS ÉTRANGÈRES.

AUGUSTE LAUGEL. **The United States during the war.** 1 beau vol. in-8 relié. 7 shill. 6 d.

H. TAINE. **Italy** (Naples et Rome). 1 beau vol. in-8 relié. 7 sh. 6 d.

H. TAINE. **The physiology of art.** 1 vol. in-18, rel. 3 shil.

H. TAINE. **Philosophie der Kunst**, 1 vol. in-8. 1 thal.

PAUL JANET. **The materialism of present day**, translated by prof. Gustave MASSON, 1 vol. in-18, rel. 3 shil.

PAUL JANET. **Der Materialismus unserer Zeit**, übersetzt von Prof. Reichlin-Moldegg mit einem Vorwort von Prof. von Fichte, 1 vol. in-18. 1 thal.

REVUE DES COURS

Reproduisant, soit par la sténographie, soit au moyen d'analyses révisées par les professeurs, les principales leçons et conférences littéraires ou scientifiques faites à Paris, en province et à l'étranger.

Direction : MM. Eug. YUNG et Ém. ALGLAVE.

LA REVUE DES COURS SE PUBLIE EN DEUX PARTIES SÉPARÉES.

REVUE DES COURS LITTÉRAIRES

DE LA FRANCE ET DE L'ÉTRANGER

Collége de France, Sorbonne, Faculté de droit, École des Chartes, École des beaux-arts, cours de la Bibliothèque impériale, Facultés des départements, Universités allemandes, anglaises, suisses, italiennes, Sociétés savantes, etc.

Soirées littéraires de Paris et de la province. — Conférences libres.

REVUE DES COURS SCIENTIFIQUES

DE LA FRANCE ET DE L'ÉTRANGER

Collége de France, Sorbonne, Faculté de médecine, Muséum d'histoire naturelle, École de pharmacie, Facultés des départements, Académie des sciences, Universités étrangères.

Soirées scientifiques de la Sorbonne. — Conférences libres.

Les deux revues paraissent le samedi de chaque semaine par livraisons de 32 à 40 colonnes in-4°.

Prix de chaque revue isolément.

	Six mois.	Un an.
Paris	8 fr.	15 fr.
Départements	10	18
Étranger	12	20

Prix des deux revues réunies.

Paris	15 fr.	26 fr.
Départements	18	30
Étranger	20	35

L'abonnement part du 1er décembre et du 1er juin de chaque année.

La publication de ces deux revues a commencé le 1er décembre 1863. Chaque année forme deux forts volumes in-4° de 800 à 900 pages.

Les six premières années (1864, 1865, 1866, 1867, 1868 et 1869) sont en vente, on peut se les procurer brochées ou reliées.

Revue des Cours littéraires.

Résumé de la table générale des cinq premières années.

PHILOSOPHIE.

Sa définition et son objet, par M. Paul Janet, II. — Origine de la connaissance humaine, par M. Moleschott, II. — L'homme est-il la mesure de toutes choses? par M. Paul Janet, III. — De la personnalité humaine, par M. Caro, IV. — Distinction de l'âme et du corps, par M. Janet, I. — Le principe de la vie suivant Aristote, par M. Philibert, II. — Phénomène de la sensibilité; idée d'une

géographie et d'une ethnographie psychologiques, par M. Ch. Lévêque, I. — Du bonheur et des plaisirs vrais, par le même, I. — L'âme des bêtes, par M. Brisebarre, I. — Le fatalisme et la liberté, par M. Lévêque, II. — L'âme humaine dans l'histoire, par M. Bohn, II. — Situation actuelle du spiritualisme, par M. Caro, II. — Le spiritualisme libéral, par M. Beaussire, V. — La liberté philosophique, par le même, V. — Matérialisme, idéalisme, spiritualisme, par M. Ravaisson, V.
Philosophie de l'Inde, par M. Paul Janet, II. — Démocrite, par M. Lévêque, I. — Socrate et les sophistes ; double origine de la sophistique, par M. Lorquet, I. — Du monothéisme juif, par M. Munck, II. — Le christianisme philosophique, par M. Havet, II. — Le procès de Galilée, par M. Trouessart, IV. — Les trois Galilée, par M. Philarète Chasles, IV. — Descartes, par M. Bohn. II. — Des controverses philosophiques au xviie siècle (10 leçons), par M. Paul Janet, IV. — Diderot, sa vie, ses idées, par M. Jules Barni, III. — Saint-Simon, ses idées morales et religieuses, par M. Ch. Lemonnier, I. — M. Cousin et sa philosophie, à propos de ses *Fragments et Souvenirs*, par M. Véra, II. — Victor Cousin, par M. Lévêque, IV. — Le mouvement philosophique en Sicile, par M. Em. Beaussire, IV. — Les spirites, par M. Tissandier, V. — Le stoïcisme, par M. Tissandier, V. — La philosophie en France, depuis 1815, par M. Janet, V.

THÉOLOGIE.

Vie de Jésus, par M. de Pressensé, I. — Du témoignage des martyrs en faveur de la divinité de Jésus-Christ, par M. l'abbé Peyreyve, I. — Les pères de l'école d'Alexandrie et la papauté primitive, par M. l'abbé Freppel, II. — L'Afrique à l'époque de Tertullien, par le même, I. — Le système de Herder, par M. l'abbé Dourif, II. — Le déisme, par le père Hyacinthe, II. — De la société domestique, par le même, IV. — De la société conjugale, par le même, IV. — Le foyer domestique, par le même, IV. — L'unité de l'esprit parmi les chrétiens, par M. Fontanès, IV. — Pourquoi la France n'est-elle pas protestante? par M. Ath. Coquerel fils. III. — Des progrès religieux hors du christianisme, par sir John Bowring, III.

LÉGISLATION.

Introduction générale à l'étude du droit, par M. Beudant, I. — Philosophie du droit civil, par M. Franck, II. — Principes et caractère de la révolution française, par M. Macé, IV. — Des principes de la société moderne, par M. Albicini, IV. — Cours de droit civil (première année), par M. Valette, I et II. — Du droit de punir, par M. Ortolan, II. — La législation criminelle en Angleterre, par M. Laboulaye, I et II. — Du droit administratif, par M. Batbie, I. — Du droit international, par M. Beltrano, I. — Principes philosophiques du droit public, par M. Franck, III. — De l'histoire de l'économie politique, son but, son objet, par M. H. Baudrillart, IV. — La poésie dans le droit, par M. Leder-

lin, III. — Du caractère français dans ses rapports avec le droit, par M. Thezard, IV. — La liberté dans l'ordre intellectuel et moral, par M. Beaussire, IV.

Les libertés municipales dans l'empire romain, par M. de Valroger, II. — Les origines celtiques du droit français, par le même, I. — Une académie politique sous le cardinal Fleury, par M. Paul Janet, II. — Publicistes du XVIIIe siècle : Locke, Montesquieu, madame de Staël, par M. Franck, I. — De la constitution des États-Unis, par M. Laboulaye, I. — De l'administration française sous Louis XVI (50 leçons), par le même, II, III et IV.

MORALE.

De la morale publique, par M. J. Barni, II. — La raison d'État dans Aristote et Machiavel, par M. Ferri, II. — La morale de Spinosa, par M. Ch. Lemonnier, III. — Histoire du travail, par M. Frédéric Passy, III. — La paix et la guerre, par M. Franck, I. — La paix perpétuelle, par M. Ch. Lemonnier, IV. — La vraie et la fausse égalité, par M. Ad. Franck, IV. — De la civilisation, par M. Ch. Duveyrier, II. — Les lettres et la liberté, ouvrage de M. Despois, par M. Eugène Véron, III. — Le droit naturel et la famille, par M. Franck, II. — Caton et les dames romaines, par M. Aderer, IV. — La question des femmes au XVe siècle, par M. Campaux, I. — Du progrès social par l'instruction des femmes, par M. Thévenin, I. — Les femmes et la mode, par madame Sezzi, II. — L'amour platonique, par M. Waddington, I. — L'éducation littéraire des femmes au XVIIe siècle, par M. Deltour, II. — Les femmes dans Molière, par M. Aderer, II. — Le luxe, par M. Batbie, III. — Une visite dans un établissement d'aliénés en Angleterre, par M. Elias Regnault, II. — Du droit de tester dans ses rapports avec la société moderne, par M. Franck, III. — De l'hérédité, par M. Frédéric Passy, IV. — Les nègres affranchis des États-Unis, par MM. Laboulaye, Leigh, de Pressensé, Sunderland, Coquerel fils, Crémieux, Rosseeuw Saint-Hilaire, Th. Monod, II ; Laboulaye, Franck, Albert de Broglie, Chamorozow, Augustin Cochin, Dhombres, III et IV. — Les pères et les enfants au XIXe siècle, deux leçons de M. Legouvé, IV. — Les expositions de l'industrie, par M. Levasseur, IV. — L'exposition industrielle en 1867, par M. Audiganne, IV. — Le travail des enfants dans les manufactures, par M. Jules Simon, IV. — De l'union des classes, par M. Janet, V. — Les femmes dans l'État, par M. J. Barni, V. — Le luxe, par M. Horn, V. — Le logement de l'ouvrier, par M. J. Simon, V.

ENSEIGNEMENT.

L'enseignement officiel et l'enseignement populaire au moyen âge, par M. Paulin Pâris, II. — Des progrès de l'érudition moderne, par M. Hignard, II. — Des études classiques latines, par M. Tamagni, I. — L'étude de l'histoire, l'éducation oratoire, par M. Carlyle, III. — L'instruction moderne, par M. Stuart Mill, IV. — Les conférences sous Louis XIV, II. — Une brochure sur l'ensei-

gnement supérieur, par M. Eug. Yung, II. — De l'état actuel de l'Université, par M. Mézières, IV. — De l'enseignement supérieur français, par M. Eugène Véron, II. — Les universités anglaises, par M. Challemel-Lacour, II. — Les professeurs des universités allemandes, par M. Élias Regnault, II. — L'enseignement supérieur français et l'enseignement supérieur allemand, par M. Heinrich, III. — L'université d'Iéna, par M. Louis Koch, III. — L'université de Berlin dans l'été de 1866, par M. H. Gaidoz, III. Revue des cours de la Faculté de théologie de Paris, par M. l'abbé Bazin, I. — Histoire de l'enseignement de la procédure, par M. Paringault, III. — L'enseignement de l'École des chartes, par M. Émile Alglave, II. — Les conférences de la rue de la Paix, par M. Eugène Véron, II. — Vie et travaux de M. V. Le Clerc, par M. Guigniaut, III. — Le cours de M. Werder à Berlin sur l'*Hamlet* de Shakespeare, par M. H. Gaidoz, III. — Un cours de littérature française publié en Suède, par M. Félix Franck, III. — Le cours de M. Jules Barni, à Genève, par M. Eug. Despois, III. — Une conférence de M. Deschanel, par M. Constant Portelette, III. — La conférence de MM. Méry et Frédéric Thomas, par M. Eug. Yung, III. — Les bibliothèques populaires, par M. Jules Simon, II et III; par M. Ed. Charton, par M. Laboulaye, III. — De l'éducation qu'on se donne soi-même, par M. Laboulaye, III. — Du choix des lectures populaires, par M. Saint-Marc Girardin, III. — L'instruction populaire, par MM. de Pressensé, Royer-Collard et Rosseeuw Saint-Hilaire, IV. — L'instruction primaire en 1867, par M. Guizot, IV. — Discours d'ouverture de l'Athénée, par M. Eug. Yung, III. — Un lycée de filles en Amérique, par M. Gaidoz, V. — Conférences et conférenciers, par M. Simonnin, V. — La chaire d'éloquence française à la Sorbonne, par M. Saint-Réné Taillandier, V. — La vérité sur l'instruction primaire en Prusse, par M. Kock, V.

PHILOLOGIE COMPARÉE.

Considérations générales, par M. Hase, I. — La science du langage considérée comme science physique; différence entre le développement du langage et son histoire; période empirique de la science du langage; les éléments constitutifs du langage, par M. Marx Muller, I. — De la forme et de la fonction des mots, par M. Michel Bréal, IV. — Morphologie des langues, par M. Schleicher, II, — De la méthode comparative appliquée à l'étude des langues, par M. Michel Bréal, II. — Grammaire comparée de M. Egger, par M. Tournier, III. — Grammaire de Bopp, par le même, III. — De la science du langage, par M. Marx Muller, III.

Les éléments fédératifs des Aryas européens, par M. Duchinski, I. — Histoire du déchiffrement des inscriptions cunéiformes; alphabet cunéiforme arien, par M. Oppert, I. — L'article, par M. Hase, I. — Du grec ancien et du grec moderne; de la prononciation du grec ancien et du grec moderne, par M. Egger, II. — Le grec

moderne, son histoire, son état actuel, par M. Brunet de Presle, III.

ARCHÉOLOGIE.

De l'emploi du bronze et de la pierre dans la haute antiquité, par M. Lubbock (avec 94 figures), III et IV. — Triangulation de Jérusalem, par sir H. James, le III — Origine de Rome, le Latium, l'art romain sous les rois, explication du mythe de Janus, l'art romain sous la république, topographie de Rome, par M. Beulé, I. — Des fouilles et découvertes archéologiques faites à Rome depuis dix ans (11 leçons), par le même, III et IV. — Les fouilles du Palatin, par M. Félix Franck, III. — Une nouvelle Alesia découverte en Savoie, par le même, III. — Nouvelle étude sur les camps romains, par M Heuzey, III. — Antiquités du Mexique et de l'Amérique centrale, par M. l'abbé Brasseur de Bourbourg, I.

HISTOIRE.

La cité antique, par M. Fustel de Coulanges, II. — Du rôle de la Grèce dans l'histoire providentielle du monde, par M. Gladstone, III. — De l'état de la civilisation grecque à l'origine, entre Homère et Hésiode, aux v^e et vi^e siècles avant J.-C., à Athènes, rôle civilisateur de la philosophie grecque, par M. Alfred Maury, I. Nimésis et la jalousie des Dieux, par M. Ed. Tournier, II. — Le judaïsme de la décadence, par M. E. de Pressensé, III. — Auguste, son siècle, sa famille, ses amis (6 leçons, par M. Beulé), IV. — Le testament politique d'Auguste, par M. Abel Desjardins, III. — L'impératrice Faustine, femme de Marc-Aurèle, par M. Renan, IV. — Le paganisme au temps de Plutarque, par M. Egger, II. — État moral des Romains, sous la république, sous l'empire, par M. Alfred Maury, I. — La société romaine du temps des premiers empereurs comparée à la société française de l'ancien régime, par le même, II. — Recherches de M. Halléguen sur l'Armorique bretonne, par M. Ed. Tournier, II. — Le monde romain et les barbares, par M. A. Geffroy, II. — Charlemagne économiste, par M. Desjardins, IV. — La théorie féodale, par M. Paulin Pâris, II. — De l'état social au moyen âge, d'après les archives des couvents, par M. Valet de Viriville, I. — Les Scandinaves en Palestine, par M. Riant, II. — Une année de la guerre de Cent ans, par M. Berlioux, II. — Du rôle de la guerre dans l'histoire de France, par M. Maze, III. — Relations de la France avec l'Italie au xvi^e siècle, par M. Wallon, I et II. — La Réforme, par M. Bancel, I. — De l'histoire du protestantisme français, par M. Guizot, III. — Mazarin, par M. Wolowski, IV. — Vauban, par M. Baudrillart, IV. — L'organisation politique de l'Angleterre, par M. Fleury, II. — Frédéric le Grand et sa politique, par Ed. Sayous, II. — Catherine II et sa cour, par M. Chnitzler, II. — Voyage de Joseph II à la cour de Marie-Antoinette, par le même, III. — Wilberforce, par M. Bercier, II. — De la civilisation en France et en Angleterre depuis le $xvii^e$ siècle jusqu'à nos jours (20 leçons), par M. Alfred Maury, III et IV.

— Une page de la Révolution française, par M. Carlyle, II. — Siége de Granville par les Vendéens, par M. Quénault, II. — Du sentiment religieux dans la Révolution française, par M. de Pressensé, II. — La guillotine et la Révolution française, par M. Dubois (d'Amiens), III. — Les assignats, par M. Émile Levasseur, III. — Épisode de la guerre des États-Unis (1861 à 1865), par M. Auguste Laugel, II. — La cité antique, par M. E. Tournier, V. — Recherches sur la mort de César, par M. Dubois (d'Amiens), V. — Les successeurs d'Auguste : Tibère, Caligula (7 leçons), par M. Beulé, V. — Épisode de l'histoire de Venise et du bas Empire, par M. Armingauld, V. — François Ier et Marguerite de Navarre, par M. Zeller, V. — Le procès de Fouquet, par M. Maze, V. — L'Allemagne depuis le traité de Westphalie, par M. A. Maury (8 leçons), V. — La France au XVIIIe siècle, par le même, (8 leçons), V. — Louis XV et la diplomatie secrète, par M. Raimbaud, V. — Les quatre Georges, par Thackeray, V. — Les approches de la Révolution (1787-1789, 10 leçons), par M. Laboulaye, V. — Le vandalisme révolutionnaire, ouvrage de M. Despois, par M. Eugène Véron, V. — Les alliés à Paris en 1814 et 1815, par M. Léon Say, V. — L'esprit de privilége sous la Restauration, par M. Baudrillart, V.

GÉOGRAPHIE.

Géographie de la Gaule avant la conquête romaine et sous les deux premières races, par M. Bourquelot, I. — Histoire des découvertes géographiques au XIXe siècle, par M. Himly, I. — Les États slaves et scandinaves, par le même, II. — L'Algérie et les colonies françaises, par M. Jules Duval, I. — Le premier âge des colonies françaises, par M. J. Duval, V. — La Nouvelle-Calédonie, par M. Garnier, V. — L'Afrique ancienne et moderne, par M. Himly, V. — De Mogador au Maroc, par M. Beaumier, V, l'Abyssinie, par sir S. Baker, V.

LITTÉRATURE GRECQUE.

Coup d'œil sur l'histoire de la langue grecque, par M. Egger, IV. — Homère, par M. Spielhagen, III. — Les poëmes homériques, par M. Hignard, III. — La poésie épique, par M. Steinthal, III. — La parole et l'écriture chez les Grecs, par M. Curtius, II. — De la langue et de la nationalité grecques, Hésiodes, les poëtes cycliques, origine de la prose, la science historique chez les Grecs, les prédécesseurs d'Hérodote, Hérode, Thucydide, Xénophon, Plutarque, par M. Egger, I et II. — Valeur historique des discours de Thucydide, par M. J. Denis, II. — Pausanias, par M. Bétant, II. — Le siècle de Périclès, par M. Egger, III. — Le drame et l'État chez les Athéniens, par M. Émile Burnouf, III. — La littérature grecque au temps d'Alexandre et de ses successeurs, par M. Egger, IV. — La littérature grecque et la littérature latine comparées, par M. Havet, III. — M. Hase et les savants grecs émigrés à Paris sous le premier Empire et sous la Restau-

ration, par M. Brunet de Presle, II. — Influence du génie grec sur le génie français (4 leçons), par M. Egger, V.

LITTÉRATURE LATINE.

Térence, par M. Talbot, III. — Lucrèce et Catulle, par M. Patin, II. — La poésie rustique, par M. Martha, III. — Cicéron et ses amis, par M. Eugène Despois, III. — Cicéron après le passage du Rubicon, par M. Berger, I.—Étude de la société romaine d'après les plaidoyers de Cicéron, tableau d'un gouvernement de province au temps de Verrès, histoire du procès de Verrès, par M. Havet, I. — L'éloquence au temps d'Auguste, par M. Berger, II. — Le procès de la littérature du siècle d'Auguste, par M. Beulé, IV. — Tacite, par M. Havet, I. — Juvénal et ses œuvres, le turbot de Domitien, par M. Martha, I. — Les moralistes sous l'empire romain, par le même, II. — Juvénal et son temps, par M. G. Boissier, III. — L'empire et l'état des esprits à l'époque d'Adrien, par M. Berger, III. — La jeunesse de Marc-Aurèle, par M. Gaston Boissier, I. — L'éducation de Marc-Aurèle, Fronton historien, par M. Berger, III. — La littérature latine de Tacite à Tertullien, par M. Havet, IV.

LITTÉRATURE FRANÇAISE.

Origines de la littérature française, par M. Gaston Pâris, IV. — Le génie de la Bretagne, par M. Félix Frank, III. — Les romans de la Table ronde, par M. Paulin Pâris, I. — La chanson de Roncevaux, par M. A. Viguier, II. — De la poésie provençale, par M. Paul Mayer, II. — La musique, la poésie et l'art dans la Provence moderne, par M. Philarète Chasles, I. — Rabelais, par M. Lenient, I. — Jeunesse de Montaigne ; idées de Montaigne sur les lois de son temps, par M. Guillaume Guizot, III. — Histoire du théâtre en France, par M. Thévenin, I. — Vie et œuvres de Mézeray, par M. Patin, III. — Rotrou, par M. Saint-René Taillandier, I. — Bourdaloue, la politique chrétienne, par M. J.-J. Weiss, III. — Molière, par M. Deschanel, IV. — Molière, par M. Marc Monnier, IV. — Lafontaine et ses fables, par M. Saint-Marc Girardin, I. — Lafontaine et ses critiques, par M. J. Claretie, I. — Les faux autographes de madame de Maintenon, par M. Grimblot, IV. — Saint-Simon, par M. Deschanel, I. — Bourgeois et gentilshommes au XVIIe siècle, par M. Ch. Gidel, IV. — Du rôle des gens de lettres au XVIIIe siècle, par M. Paul Albert, II. — J.-J. Rousseau et les encyclopédistes, par le même, III.—La statue de Voltaire, par M. Deschanel, IV. — De l'influence des salons sur la littérature du XVIIIe siècle, par M. Loménie, I. — Fontenelle et les salons du XVIIIe siècle, par M. Hippeau, II. — Montesquieu, par M. Gandar, II. — La comédie après Molière, par M. Lenient, IV. — Les valets dans la comédie, par M. Gaucher, III. — La comédie et les mœurs au début du XVIIIe siècle, par M. Ch. Gidel, III. — Le décor au théâtre, par M. Talbot, IV. — Le théâtre de Favart, Piron et Gresset, par M. J.-J. Weiss, II. — Lekain, Talma, mademoiselle Rachel, par M. Samson, III. — De

la convention au théâtre, les pièces de M. Alexandre Dumas fils, le théâtre de M. Émile Augier, — les pièces nouvelles, etc., conférences de Francisque Sarcey, IV. — Le théâtre de George Sand, par M. C. de Chancel, II. — Le théâtre de M. Émile Augier, par le même, III. — Comparaison entre Henri Heine et Alfred de Musset, par M. William Reymond, III. — Les ouvrages de M. de Barante, par M. Guizot, IV. — Hommes de robe au XVIIe siècle, par M. Gidel, V. — Une visite à Port-Royal, par M. Lenient, V. — Rieurs mélancoliques, Villon, Scarron, Molière, par M. Talbot, V. — La satire dans les fables de Lafontaine, par M. Crouslé, V. — J. J. Rousseau, par M. Gidel, V. — La jeunesse de Diderot et de Rousseau, par M. Girardin, V. — Voltaire (7 leçons), par M. Saint-Marc-Girardin, V. — Les correspondants de Voltaire, Bolingroke, par M. Reynale, V. — Un épisode de l'histoire de la censure au XVIIIe siècle, par M. Haureau, V. — Le marquis de Mirabeau, par M. L. de Lavergne, V. — Le marquis d'Argenson, par M. G. Levasseur, V. — L'homme et l'argent dans la comédie et dans l'histoire, par M. Conus, V. — De l'état actuel de la littérature française, par M. de Sacy, V.

LITTÉRATURES ÉTRANGÈRES.

La poésie épique en Bohême, par M. Chodzko, II. — Dante et ses œuvres, par M. Mézières, II. — De l'apostolat de Dante, par M. Hilledebrand, II. — Dante poëte lyrique, la *Divine comédie*, par M. Bergmann, III. — Dante considéré comme citoyen, par M. Gebhart, III. — De la renaissance en Italie, par le même, III. — La correspondance du Tasse, par M. Reynald, IV. — Décadence et renaissance des lettres en Italie, par le même, IV. — Cervantès, par M. Émile Chasles, II. — Don Quichotte, par M. Reynald, II. — Hans Sachs, poëte allemand du XVIe siècle, par M. Léon Boré, III. — Influence du *Laocoon* de Lessing sur la littérature, par M. Gümlick, III. — La jeune Allemagne de 1775, par M. Hilledebrand, IV. — De l'histoire des lettres en Belgique, par M. Potvin, I. — Les autobiographes et les voyageurs anglais, par M. Philarète Chasles, I. — L'esprit humoriste, par M. Gebhart, IV. — Les romanciers et les journalistes anglais, par M. Mézières, I. — Les moralistes anglais au XVIIIe siècle, par M. Reynald, III. — Gulliver, par le même, III. — Tom Jones, par M. Hilledebrand, III. — Robinson Crusoé, par le même, III. — Saint-Évremond et Hortense de Mazarin à Londres, par M. Ch. Gidel, IV. — La féerie en Angleterre, par M. North-Peat, II. — Les romans de Ch. Dickens, par M. J. Gourdault, II. — Les orateurs parlementaires de l'Angleterre, par M. Édouard Hervé, III. — La langue et la poésie roumaines, par M. Philarète Chasles, III. — Le théâtre italien au XVe siècle, par M. Hillebrand, V. — Pétrarque, ouvrage de M. Mézières, par M. Beaussire, V. — Machiavel, par M. Twesten, V. — Rôle littéraire de Lessing, par M. Grucker, V. — Le roman populaire dans l'Allemagne moderne, par M. Dietz, V. — Hamlet, par M. Mayow, V. — Les chœurs

de l'Irlande rebelle, par M. Gaidoz, V. — Le drame moderne en Russie, par M. Chodzko, V. — L'enseignement du russe, par M. L. Léger, V. — Une académie chez les Croates, par L. Léger, V. — Le mouvement intellectuel en Serbie, par le même, V.

LANGUES ORIENTALES.

De l'histoire philologique et littéraire de la Turquie, par M. Barbier de Meynard, I. — Le Bouddhisme tibétain, par M. Léon Feer, II. — L'essence de la sagesse transcendante, par le même, III. — Talmud, par M. Deuksch, V. — Les voyageurs au Tibet, par M. Léon Feer, V.

BEAUX-ARTS.

L'œuvre d'art, par M. Taine, II. — États des esprits et des caractères en Italie au début du XVIe siècle; philosophie de l'art en Italie, par le même, III. — L'idéal dans l'art, par le même, IV. — Des portraits historiques, par M. George Scharf, III. — De l'ornementation et du style, par M. Semper, II. — De l'architecture dans ses rapports avec l'histoire, par M. Viollet-le-Duc, IV. — Philosophie de la musique, par M. Ch. Beauquier, II.
L'art indien, égyptien, grec, romain, gréco-romain, par M. Viollet-le-Duc, I. — Le paysage en Grèce, par M. Heuzey, II. — De l'intérêt que les sujets tirés de l'histoire grecque offrent aux artistes, par le même, I. — Léonard de Vinci, par M. Taine, II. — Titien, par le même, IV. — Bernard de Palissy, par M. Audiat, II. — La peinture flamande, ancienne et moderne, par Potvin, II. — Watteau, par M. Léon Dumont, III. — Histoire de la musique aux XVIIIe et XIXe siècles, par M. Debriges, I. — Delacroix et ses œuvres, par M. Alexandre Dumas, II.

VOYAGES.

Une visite à Patmos, par M. Petit de Julleville, IV. — Les sources du Nil, par M. Baker, III. — Le Nil, par le même, IV. — Les découvertes récentes dans l'Afrique centrale, par M. Em. Levasseur, II. — Les populations du Nil Blanc, un voyage vers les sources du Nil, l'Abyssinie, par M. Guillaume Lejean, II. — Le docteur Barth, Livingstone, par M. Jules Duval, IV. — L'Afrique et l'esclavage, par M. Morin, II. — Madagascar, Souvenir du Mexique, Souvenirs du Canada et des États-Unis, par M. Désiré Charnay, II. — Les vrais Robinsons, par M. Victor Chauvin, II. — La vallée de Cachemyr, par M. Guillaume Lejean, IV. — L'intendant Poivre dans l'extrême Orient, par M. Jules Duval, IV. — De New-York à San Francisco, par M. Simonin, IV. — Un projet de voyage au pôle Nord, par M. Gustave Lambert, IV.

VARIÉTÉS.

Causerie historique et littéraire sur la gastronomie, par M. Conus, IV. — Histoire d'un brigand grec, par M. L. Terrier, IV. — Les contes des fées, par M. Treverret, V. — Les funérailles de Napoléon Ier, par Thackeray, V.

Revue des Cours scientifiques.

Résumé de la table générale des cinq premières années.

ASTRONOMIE.

État de l'astronomie moderne, constitution physique du soleil, par M. Le Verrier, I. — Constitution physique du soleil, par M. Faye, II. — Les éclipses de soleil, par M. Laussedat, III. — Chaleur produite dans la lune par la radiation solaire, par M. Harrisson, III. — Les nébuleuses, par M. Briot, II. — Les comètes, par M. Briot, III. — Mouvements propres des étoiles et du soleil, par M. C. Wolf, III. — Les étoiles filantes en 1865-1866 ; leur origine cosmique, par M. A. S. Herchell, III. — Les étoiles variables périodiques et nouvelles, par M. Faye, III. — Une étoile variable, par M. Hind, III. — L'éther remplissant l'espace, par M. Balfour Stewart, III.— Clairault et la mesure de la terre, par M. Bertrand, III — Ralentissement du mouvement de rotation de la terre, par M. Delaunay, III. — La lune et la détermination des longitudes, par M. Delaunay, IV. — Le télescope, par M. Pritchard, IV. — La pluralité des mondes, par M. Babinet, IV. — Les étoiles filantes, par M. A. Newton, IV. — La constitution de l'univers, par M. Delaunay, V. — Le sidérostat, par M. Laussédat, V. — Étude spectroscopique de la constitution des corps célestes, V. — Parallaxe du soleil, par MM. Leverrier et Delaunay, V. — L'éclipse totale du soleil du 18 août 1868, par MM. Leverrier et Faye, V. — Constitution physique des comètes, par W. Huggins, V. — Les soleils ou les étoiles fixes, par le P. Secchi, V. — La scintillation des étoiles, par M. Montigny, V. — Les travaux récents en astronomie. (1866-1867), par Von Madler, V.

PHYSIQUE ET MÉTÉOROLOGIE.

Divers états de la matière, par M. Jamin, I. — Conversion des liquides en vapeur, par M. Boutan, II. — Les dissociations, les densités de vapeur, par M. H. Sainte-Claire Deville, II. — Le feu, par M. Troost, II. — Histoire des machines à vapeur, par M. Haton de la Goupillère, III. — Mélange des gaz, atmolyse, par M. Becquerel, III. — L'air et son rôle dans la nature, par M. A. Riche, II. — L'air au point de vue de la physique du globe et de l'hygiène, par M. Barral, I. — L'atmosphère et les climats, cours par M. Gavarret, III. — Électricité atmosphérique, par M. Palmieri, II. — La foudre, par M. Jamin, III. — Les aréostats, par M. Barral, I. — Rôle de l'eau dans la nature ; eaux de Paris, par M. A. Riche, III. — La glace, par M. Bertin, III. — La glace et les glaciers, par M. Helmholtz et M. Tyndall, III. — Les courants marins, par M. Burat, I. — L'aimant, par M. Jamin, II. — Déviation de la boussole dans les vaisseaux de fer, par M. Archibad Smith, III. — Le son, par M. A. Cazin, III. — Les sons musicaux, par M. Lissajous, II. — Nature de la chaleur comparée à la lumière et au son, par M. Clausius, III. — La radiation solaire,

par M. Lissajous, III. — La chaleur rayonnante, par M. Tyndall, III. — Théorie dynamique de la chaleur; applications à la physique, à la chimie, à l'astronomie et à la physiologie, par M. C. Mateucci, III. — Effets mécaniques de la chaleur, par M. Cazin, II et IV. — Des images par réflexion et par réfraction; des lentilles, cours par M. Gavarret, III. — Transformation des couleurs par l'éclairage artificiel, III. — Opalescence de l'atmosphère, intensité diverse des rayons chimiques, par M. Roscoe, III. — La photographie, par M. Fernet, II. — Intervention des forces physiques dans les phénomènes de la vie organique et inorganique, par M. Becquerel, II. — Physique appliquée aux arts, cours par M. Ed. Becquerel, I. — La physique biologique, par M. Gavarret, IV. — L'électricité et sa nature, par M. Bertin, IV. — Vibration des cordes, par M. Tyndall, IV. — La période glaciaire, par M. Babinet, IV. — L'électricité appliquée aux arts, par M. Fernet, IV. — La polarisation de la lumière, par M. Bertin, IV. — Composition de la lumière, coloration des corps, par M. Desaives, IV. — Causes physiologiques de l'harmonie musicale, par M. Helmholtz, IV. — Les flammes sonores, par M. Tyndall, IV. — L'œil, par M. Mascart, IV. — Les glaciers et les phénomènes glaciaires, par M. Contejean, IV. — Les glaciers, par M. Agassiz, IV. — Les progrès récents de la mécanique, par M. Haton de la Goupillère, IV. — Les fusils se chargeant par la culasse, par M. Magendie, IV. — La photochimie, par M. Jamin, IV. — La force et la matière, par M. Cazin, V. — Cristallisations salines, applications à l'impression des tissus, par Gand, V. — Application des phénomènes termo-électriques à la mesure des températures, par Edm. Becquerel, V. — La télégraphie électrique, par Fernet, V. — Le télégraphe transatlantique, câble, appareils, par Varley et W. Thomson, V. — Vibration des cordes, les flammes sonores et sensibles, par M. Tyndall, V. — La vision binoculaire, par M. Giraud-Teulon, V. — Les équivalents de réfraction, par Gladstone, V. — Phosphorescence et fluorescence, par Serré, V. — La chaleur rayonnante, par Dessains, V. — La seconde loi de la théorie mécanique de la chaleur, par M. Clausius, V. — Le chaud et le froid, par Riche, V. — Les montagnes Rocheuses, par W. Heine, V.

GÉOLOGIE ET MINÉRALOGIE.

Histoire de la minéralogie, par M. Daubrée, II. — Histoire et progrès de la géologie, par M. Ed. Hébert, II. — Origine et avenir de la terre, par M. Contejean, III. — Formation de la croûte solide du globe, par M. Ed. Hébert, I. — Oscillations de l'écorce terrestre pendant les époques quaternaires et modernes, III. — Les périodes géologiques, par M. Wallace, III. — Géologie du bassin de Paris, par M. A. Gaudry, III. — Géologie de l'Auvergne, par M. Lecoq, II. — Volcans du centre de la France, par M. Lecoq, III. — Volcans de boue et gisements de pétrole en Crimée, par M. Anstod, III. — Les phénomènes chimiques des volcans; cause

des éruptions, par M. Fouqué, III. — L'éruption d'une île volcanique, par le même, III. — Paléontologie, cours sur la faune quaternaire, par M. d'Archiac, I. — Discours sur des questions récentes en géologie, par M. Ch. Lyell, I. — La caverne de Kent, par M. Pengelly, III. — Les tumuli et les habitations lacustres, par M. Virchow, IV. — La houille et les houilleurs, par M. Simonin, IV. — Les pierres qui tombent du ciel, par M. S. Meunier, IV. — Les placers de la Californie, M. Simonin, IV. — Transports diluviens dans la dépression du Rhône et de la Saône, par Fournet, V. — Les montagnes, par Lorry, V. — Éruption du Vésuve, par Palmieri, V. — Éruptions sous-marines des Acores, par Fonqué, V. — Chaleur centrale de la terre, par Raillard, V. — Développement chronologique des êtres, par M. d'Archiac, V. — Les organismes microscopiques en géologie, par M. Dubos, V. — Les pays électriques, par M. Fournet, V. — Un morceau de craie, par M. Huxley, V. — Épuisement probable des houilles en Angleterre, par Stanley-Jevons, V.

CHIMIE.

Utilité d'un laboratoire public de chimie, par M. Fremy, I. — Scheele; un laboratoire de chimie au XVIIIe siècle, par M. Troost, III. — Propriétés générales des corps, par M. Balard, I. — Leçons sur les généralités de la chimie, par M. S. de Luca, I. — La combustion, par M. Wurtz, I. — Les métalloïdes, cours par M. Riche, II. — L'air, par M. Riche, II, et par M. Peligot, III. — L'eau, par M. Wurtz, II. — Les actions catalytiques, par M. Schœnbein, III. — Action de l'oxygène sur le sang, par le même, II. — Le soufre, par M. Payen, III. — L'éclairage par le gaz, par le même, II. — Les dissolutions, par M. Balard, I. — Les dissolutions sursaturées, par M. Ch. Violette, II, et par M. J. Jeannel, III. — L'affinité, par M. Chevreul, V. — L'affinité, par M. Dumas, V. — Principes généraux de la chimie, d'après la thermo-dynamique, par M. Sainte-Claire Deville, V. — Durée des actions chimiques, par M. Vernon-Harcourt, V. — Les eaux de Londres, par M. Francklaud, V. — La dyalise, par M. Balard, I. — Dissociation et densités de vapeur, par M. H. Sainte-Claire Deville, II. — Spectres chimiques, par M. S. de Luca, I. — Lois de constitution des sels, par M. H. Sainte-Claire Deville, I. — Méthodes générales de réductions des métaux, par le même, I. — L'aluminium, par le même, II. — Rôle de la chaleur dans la formation des combinaisons organiques, II. — Histoire des alcools et des éthers, II. — Les éthers cyaniques, par M. Cloëz, III. — Chimie organique, par M. Wurtz, II. — La série aromatique, par M. Bourgoin, III. — Des fermentations et du rôle de quelques êtres microscopiques dans la nature, par M. Pasteur, II. — Existence dans les tissus des animaux d'une substance fluorescente analogue à la quinine, III. — Chimie agricole, cours par M. Boussingault, I et III. — Chimie appliquée aux arts, cours par M. Peligot, I. — La teinture, par M. de Luynes, III. —

Chimie appliquée à l'industrie, cours de M. Payen, I. — La poudre à canon; nouvelles substances pour la remplacer, par M. Abel, III. — Charbon et diamant, par M. Riche, IV. — Des méthodes générales en durée organique, par M. Berthelot, V. — Les solutions salines sursaturées, par M. Gernez, IV. — L'affinité, phénomènes mécaniques de la combinaison, par M. H. Sainte-Claire Deville, IV. — La chimie d'autrefois et celle d'aujourd'hui, par M. H. Kopp. — La diffusion des gaz, par M. Odling, IV. — Le soufre, par Schutzenberger, V. — Absorption du gaz par les métaux, par Odling, V. — Diffusion des corps, par de Luynes, V. — Cæsium, rubidium, indium, thallium, par Lamy, V. — Les alliages et leurs usages, par Matthiessen, V. — Cyanures doubles du manganèse et du Cobalt, par Deschamps, V. — Nouveaux fluosels et leurs usages, par Nicklès. — Composés organiques du silicium, par Friedel, V. — Sulfocyanures des radicaux organiques, par Henry, V. — L'acide hypochloreux en chimie org., par Schutzenberger, V.

BOTANIQUE. — AGRICULTURE.

Organographie végétale, par M. Chatin, I et II. — Développement des végétaux, les racines, par M. Baillon, I. — De la végétation, par M. Boussingault, I. — La végétation du printemps, par M. Lecoq, II. — L'individualité dans la nature, au point de vue du règne végétal, par M. Nægeli, II. — Rapports de la botanique et de l'horticulture, par M. Alphonse de Candolle, III. — Géologie et chimie agricole, par M. Boussingault, I et II. — Physique végétale, par M. Georges Ville, II et III. — Importance des travaux agricoles en France, par M. Hervé-Mangon, I. — Situation actuelle de l'agriculture en France, par M. Barral, III. — La crise agricole, par M. Georges Ville, III. — Le blé dans ses rapports avec la mortalité, le nombre des naissances et des mariages; les famines, par M. Bouchardat, III. — La végétation à l'époque houillère, par M. Bureau, IV. — La végétation pyrénéenne, par Joubert, V. — Respiration des plantes aquatiques, par Vantieghem, V. — Reproduction des cryptogames, par Brongniart, V. — Les champignons, par Tulasne, V. — Les algues, par Brongniart, V. — L'agriculture et la chimie, par Isidore-Pierre, V. — Assimilation par les plantes de leurs éléments constitutifs, les engrais chimiques et le fumier, par G. Ville, V.

ZOOLOGIE. — ANTHROPOLOGIE.

L'homme et sa place dans la création, par M. Gratiolet, I. — L'homme et les singes, par M. Philippi, I. — Unité de l'espèce humaine, par M. Hollard, II. — Unité de l'espèce humaine; propagation par migration, cours par M. de Quatrefages, II. — Caractères généraux des races blanches, par le même, I. — Histoire naturelle de l'homme, cours par M. G. Flourens, I. — L'homme fossile, les habitations lacustres et l'industrie primitive, par M. N. Joly, II. — La physionomie et la théorie des mouvements d'expressions, par M. Gratiolet, II. — Les reptiles, par M. Du-

méril, I. — Histoire de la science des animaux articulés; espèces utiles et nuisibles, par M. E. Blanchard, I. — Histoire des progrès de l'entomologie, par le même, III. — Les insectes, cours par M. Gratiolet, I. — Métamorphoses des insectes, par M. J. Lubbock, III. — Les fourmis, par M. Ch. Lespès, III. — Production de la soie et de quelques autres matières textiles fournies par les animaux, par M. E. Blanchard, II. — Ravages produits dans les cultures du nord de la France par la noctuelle des moissons, par le même, II. — Dangers des déductions *à priori* en zoologie, III. — Les échinodermes, cours par M. Lacaze-Duthiers, III. — Génération chez les alcyonnaires, par le même, II. — Organisation des zoophytes; le corail, cours par le même, II. — Les générations spontanées, par M. Milne Edwards, I; — par M. Coste, I; — par M. Pasteur, I; — par M. Pouchet, I; — par M. N. Joly, II. — Le rapport à l'Académie sur les générations spontanées, II. — Les questions anthropologiques de notre temps, par M. Schaffhausen, V. — Craniologie ethnique, par M. Joly, V. — Constitution primitive de l'homme et origine de la civilisation, par Lubbock, V. — Condition du développement mental, par Kingdon-Cliffard, V. — — Distribution géographique des mammifères, par M. P. Bert, IV. — Des métamorphoses des mœurs et des instincts des insectes, cours par M. Blanchard, IV. — De l'origine des êtres organisés et de leur division en espèces, IV. — La prétendue dégénérescence de la population française, par M. Broca, IV. — Les madrépores, par M. Vaillant, IV. — Les métamorphoses dans le règne animal, par M. Bert, IV. — Formation des races humaines mixtes, par M. de Quatrefages, IV. — Rapports fondamentaux des animaux entre eux et avec le monde ambiant, par Agassiz, V. — Les animaux et les plantes aux temps géologiques, par Agassiz, V. — La série chronologique, la série embryologique et la gradation de structure chez les animaux, par Agassiz, V. — Influence des milieux sur la variation des espèces, par M. Faivre, V. — Théorie de l'espèce en géologie ou en botanique, avec ses applications à l'espèce et aux races humaines, par Quatrefarges, V. — Classification nouvelle des mammifères, par Contejean, V. — Génération et dissémination des helminthes, par Cl. Bernard, V. — Histoire naturelle de la basse Cochinchine, par Jouan, V.

EMBRYOGÉNIE ET ANATOMIE.

Embryogénie comparée, cours par M. Coste, II et III. — Du microscope et des autres moyens d'étude employés en anatomie générale; caractères organiques des tissus; ce qu'on doit entendre par organisation dans l'état actuel de la science, par M. Ch. Robin, I. — Histologie, programme du cours de M. Ch. Robin, I et II. — Origine et mode de formation des monstres omphalosites, par M. Dareste, II. — Rapports anatomiques du système nerveux grand sympathique avec les vaisseaux capillaires, par M. Georges Pouchet, III. — Principes généraux d'histologie, par

M. Robin, V. — Conditions anatomiques des actions réflexes, par M. Chéron, V. — Structure du cylindre-axe et des cellules nerveuses, par M. Grandry, V.

PHYSIOLOGIE. — MÉDECINE.

De la méthode en physiologie; l'unité de la vie, par M. Moleschott, I. — Conception mécanique de la vie; atome et individu, par M. R. Virchow, III. — L'irritabilité, l'élément contractile et l'élément nerveux, cours de physiologie générale en 1864, par M. Claude Bernard, I et II. — Les liquides de l'organisme, le sang, les sécrétions internes et externes, les excrétions, cours de physiologie générale en 1865, par le même, II et III. — La vie du sang, par M. R. Virchow, III. — Le mouvement dans les fonctions de la vie, cours par M. Marey, III. — Physiologie du cœur et ses rapports avec le cerveau, par M. Claude Bernard, II. — Le système nerveux, par M. P. Bert, III. — Propriétés et fonctions du système nerveux chez les animaux supérieurs et dans la série animale, cours par M. Vulpian, I et II. — La théorie dynamique de la chaleur dans les sciences biologiques, par M. Onimus, III. — Limites de la nature humaine, par M. Moleschott, I. — Vie et lumière, par le même, II. — Du point de vue biologique dans l'étude des êtres vivants; les poissons électriques, par M. A. Moreau, III. — Physiologie comparée de la digestion, cours par M. Vulpian, III et IV. — De l'alimentation et des anémies, cours par M. G. Sée, III. — Le curare considéré comme moyen d'investigation biologique, cours de médecine expérimentale, par M. Claude Bernard, II. — La physiologie base de la médecine, par M. Moleschott, III. — Erreurs vulgaires au sujet de la médecine, par M. J. Jeannel, III. — Hygiène, par M. Bouchardat, I. — Hygiène et physiologie, par M. Henri Favre, I. — De la thérapeutique, par M. Trousseau, II. — Maladies mentales, par M. Lasègue, II. — Application du courant constant au traitement des névroses, cours par M. Remak, II. — Anatomie pathologique, par M. A. Laboulbène, III. — Nature et physiologie des tumeurs, par M. R. Virchow, III. — Pathologie générale, par M. Chauffard, I; — par M. Axenfeld, II. — Matérialisme et spiritualisme en médecine, par M. Hiffelsheim, II. — La maladie dans le plan de la création, par M. B. Cotting, III. — Vitesse de la transmission de la volonté et de la sensation à travers les nerfs, par M. Dubois-Reymond, IV. — Sources chimiques du pouvoir musculaire, par M. Frankland, IV. — Études expérimentales sur la régénération des os, par M. Billroth, IV. — Une ambassade physiologique, par M. Moleschott, IV. — Productions du mouvement chez les animaux, par M. Marey, IV. — Du mouvement dans les fonctions de la vie, cours par M. Marey, IV. — Applications de l'électricité à la thérapeutique, par M. Becquerel, IV. — Sur la génération des éléments anatomiques, par M. Ch. Robin, IV. — Relation entre l'activité cérébrale et la composition des urines, par M. Byasson, V. — Centre d'innervation du sphincter de la

vessie, par Mosius, V. — La respiration, par Bert, V. — La déglutition, par Cl. Bernard, V. — Les systèmes et la routine en médecine, par Axenfeld, V. — L'hygiène publique en Allemagne, par Pettenkofer, V. — La fécondité des mariages et los doctrines de Malthus, par Broca, V. — Le blé, par Bouchardat, V. — Progrès récents en pathologie, par Virchow, V. — La médecine de nos jours, par Acland, V. — L'avenir de la médecine, par Béclard, V.

HISTOIRE ET PHILOSOPHIE DES SCIENCES.

De la continuité dans la nature, par M. Grove, III. — De la méthode expérimentale, par M. Matteucci, II. — Revue orale du progrès, par M. Moigno, I. — Revue orale des sciences, par M. Babinet, II. — Passé et avenir des sciences, par M. Barral, II. — Conquête de la nature par les sciences, par M. Dumas, III. — Importance sociale du progrès des sciences, par M. Huxley, III. — Développement national des sciences, par M. R. Virchow, III. — Utilité des sciences spéculatives, par M. A. Riche, III. — Histoire de la médecine, par M. Daremberg, II. — La médecine dans l'antiquité et au moyen âge, par le même, III et IV. — Barthez et le vitalisme; histoire des doctrines médicales, par M. Bouchut, I. — Les chirurgiens érudits; Antoine Louis, par M. Verneuil, II. — Guy de Chauliac, par M. Follin, II. — Harvey, par M. Béclard, II. — L'école de Halle; Frédéric Hoffman et Stahl, par M. Lasègue, II. — Éloge de du Trochet, par M. Coste, III. — Éloge de P. Gratiolet, par M. P. Bert, III. — Vie et travaux de Lamark, De Blainville et Valenciennes, par M. Lacaze-Duthiers, III. — Newton, sa vie et ses travaux, par M. Bertrand, II. — Clairault et la mesure de la terre, par le même, III. — Franklin, par M. Henri Favre, I. — Le génie scientifique de la révolution, par le même, I. — Histoire des chemins de fer, par M. Perdonnet, I. — Développement des idées dans les sciences naturelles, par M. Liebig, IV. — Les travaux du canal de Suez, par M. Borel, IV. — Les universités italiennes, par M. Matteucci, IV. — Le chemin de fer du Pacifique, par M. Heine, IV. — L'Académie des sciences de 1789 à 1793, par M. Bertrand, IV. — L'observation et l'expérimentation en physiologie, par Coste et Cl. Bernard, V. — L'expérimentation en zoologie, par Daubrée, V. — Ce que doit être une éducation libérale, par Huxley, V. — Le budget de la science, par Pasteur, V. — La médecine des XVe et XVIIe siècles, par Daremberg, V. — L'académie des sciences de 1666 à 1669, par Bertrand, V. — Les idées de Newton sur l'affinité, par Dumas, V. — Voltaire physicien, par Dubois-Reymond, V. — Les œuvres de Lavoisier, par Dumas, V. — Éloge de Faraday, par Dumas, V. — Poncelet, par Ch. Dupin, V. — Pelouze, par Cahours, V. — La science britannique en 1867, par Hooker, V. — **La société des amis des sciences en 1867, par Boudet, V.** — Travaux des sociétés savantes en 1867, par Blanchard, V. — Association britannique, par Fonvielle, V.

LES MÉTAMORPHOSES

LES MOEURS ET LES INSTINCTS

DES INSECTES

Par ÉMILE BLANCHARD

Membre de l'Institut, professeur au Muséum d'histoire naturelle.

Un magnifique volume grand in-8, avec 200 fig., dessinées d'après nature, intercalées dans le texte, et 40 planches hors texte.

 Prix broché............... 30 fr.
 Relié en demi-maroquin...... 35 fr.

ALAUX. **La religion progressive**, 1869, 1 vol. in-18. 3 fr. 50
Annuaire du Cosmos. 1869 (11ᵉ année). 1 vol. in-8. 1 fr. 50
L'Art et la vie. 1867. 2 vol. in-8. 7 fr.
L'Art et la vie de Stendhal. 1869, 1 fort vol. in-8. 6 fr.
BAUDRIMONT. **Théorie de la formation du globe terrestre** pendant la période qui a précédé l'apparition des êtres vivants. 1867, in-8. 2 fr. 50
BEAUSSIRE. **La liberté dans l'ordre intellectuel et moral**, études de droit naturel. 1866, 1 fort vol. in-8. 7 fr.
BÉRAUD (B. J.). **Atlas complet d'anatomie chirurgicale topographique**, pouvant servir de complément à tous les ouvrages d'anatomie chirurgicale, composé de 109 planches représentant plus de 200 figures dessinées d'après nature, par M. Bion, et avec texte explicatif. 1865, 1 fort vol. in-4.
 Prix, figures noires, relié. 60 fr.
 — figures coloriées, relié. 120 fr.
Cl. BERNARD. **Leçons sur les propriétés des tissus vivants**, faites à la Sorbonne, publiées par M. Émile Alglave. 1866, 1 vol. in-8 avec 92 figures. 8 fr.
BOUCHARDAT. **Le travail**, son influence sur la santé (conférences faites aux ouvriers). 1863, 1 vol. in-18. 2 fr. 50
BOUCHARDAT et H. JUNOD. **L'Eau-de-vie et ses dangers**, conférences populaires. 1 vol. in-8. 1 fr.
BRIERRE DE BOISMONT. **Des hallucinations, ou Histoire raisonnée des apparitions**, des visions, des songes, de l'extase, du magnétisme et du somnambulisme. 1862, 3ᵉ édition très-augmentée. 7 fr.
BRIERRE DE BOISMONT. **Du suicide et de la folie suicide.** 1865, 2ᵉ édition, 1 vol. in-8. 7 fr.
— Atlas colorié se vendant séparément. 15 fr.
CHASLES (Philarète). **Questions du temps et problèmes d'autrefois**, Pensées sur l'histoire, la vie sociale, la littérature. 1 vol. in-18, édition de luxe. 3 fr.

Conférences historiques de la Faculté de médecine faites pendant l'année 1865. (*Les Chirurgiens érudits*, par M. Verneuil. — *Gui de Chauliac*, par M. Follin. — *Celse*, par M. Broca. — *Wurtzius*, par M. Trélat. — *Rioland*, par M. Le Fort. — *Levret*, par M. Tarnier. — *Harvey*, par M. Béclard. — *Stahl*, par M. Lasègue. — *Jenner*, par M. Lorain. — *Jean de Vier et les Sorciers*, par M. Axenfeld. — *Laennec*, par M. Chauffard. — *Sylvius*, par M. Gubler. — *Stoll*, par M. Parrot.) 1 vol. in-8. 6 fr.

Sir G. CORNEWALL LEWIS. **Quelle est la meilleure forme de gouvernement?** Ouvrage traduit de l'anglais ; précédé d'une Étude sur la vie et les travaux de l'auteur, par M. Mervoyer, docteur ès lettres. 1867, 1 vol. in-8. 3 fr. 50

D'ARCHIAC. **Leçons sur la Faune quaternaire**; professées au Muséum d'histoire naturelle. 1865, 1 vol. in-8. 3 fr. 50

D'ASSIER. **Histoire naturelle du langage.**
Tome Ier, Physiologie du langage phonétique. 2 fr. 50
Tome II, Physiologie du langage graphique. 2 fr. 50

DELEUZE. **Instruction pratique sur le magnétisme animal**, précédée d'une Notice sur la vie de l'auteur. 1853. 1 vol. in-12. 3 fr. 50

DOLLFUS. **De la nature humaine**, 1868, 1 vol. in-8. 5 fr.

DOLLFUS. **Lettres philosophiques**, 3e édition 1869, 1 vol. in-18. 3 fr. 50

DU POTET. **Manuel de l'étudiant magnétiseur**, nouvelle édition, 1868, 1 vol. in-18. 3 50

DU POTET. **Traité complet de magnétisme**, cours en douze leçons. 1856, 3e édition, 1 vol. de 634 pages. 7 fr.

DURAND (de Gros). **Essais de physiologie philosophique**, suivis d'une Étude sur la théorie de la méthode en général. 1866, 1 vol. in-8 de 620 pages. 8 fr.

Éléments de science sociale. Religion physique, sexuelle et naturelle, ouvrage traduit sur la 7e édition anglaise, 1 fort vol. in-18. 3 fr. 50

ÉLIPHAS LÉVI. **Dogme et rituel de la haute magie.** 1861, 2e édit., 2 vol. in-8, avec 24 figures. 18 fr.

ÉLIPHAS LÉVI. **Histoire de la magie**, avec une exposition claire et précise de ses procédés, de ses rites et de ses mystères. 1860, 1 vol. in-8, avec 90 figures. 12 fr.

ÉLIPHAS LÉVI. **La Science des esprits**, révélation du dogme secret des Kabbalistes, esprit occulte de l'Évangile, appréciation des doctrines et des phénomènes spirites. 1865, 1 vol. in-8. 7 fr.

FAU. **Anatomie des formes du corps humain**, à l'usage des peintres et des sculpteurs. 1866, 1 vol. in-8 et atlas de 25 planches. 2e édition. Prix, figures noires. 20 fr.
Prix, figures coloriées. 35 fr.

FERRON (de). **Théorie du progrès** (Histoire de l'idée du progrès. — Vico. — Herder. — Turgot. — Condorcet. — Saint-Simon. — Réfutation du césarisme). 1867, 2 vol. in-18. 7 fr.

GIRAUD-TEULON. **De l'œil**, notions élémentaires sur la fonction de la vue et de ses anomalies. 1867, 1 vol. in-18 avec figures. 2 fr.
GRÉHANT. **Manuel de physique médicale**. 1869, 1 vol. in-18 avec 469 figures dans le texte. 7 fr.
HILLEBRAND. **De la réforme de l'enseignement supérieur**. 1868, 1 vol. in-18. 2 fr. 50
HUMBOLDT (G. de). **Essai sur les limites de l'action de l'État**, traduit de l'allemand, et précédé d'une Étude sur la vie et les travaux de l'auteur, par M. Chrétien, docteur en droit. 1867, in-18. 3 fr. 50
KANT. **Critique de la raison pure**, précédé d'une préface, par M. Jules BARNI, 1870, 2 vol. in-8. 12 fr.
KANT. **Éléments métaphysiques de la doctrine du droit**, suivis d'un Essai philosophique sur la paix perpétuelle, traduits de l'allemand par M. Jules BARNI. 1854, 1 vol. in-8. 8 fr.
KANT. **Éléments métaphysiques de la doctrine de la vertu**, suivi d'un Traité de pédagogie, etc.; traduit de l'allemand par M. Jules BARNI, avec une Introduction analytique. 1855, 1 vol. in-8. 8 fr.
LAFONTAINE. **Mémoires d'un magnétiseur**. 1866, 2 vol. in-8. 7 fr.
 Avec le portrait de l'auteur. 8 fr.
LANGLOIS. **L'homme et la Révolution**. Huit études dédiées à P. J. Proudhon, 1867, 2 vol. in-18. 7 fr.
LE BERQUIER. **Le barreau moderne**. 1869. 1 vol. in-18. 3 fr. 50
LEYDIG. **Traité d'histologie comparée de l'homme et des animaux**, traduit de l'allemand par M. le docteur Lahillonne. 1 fort vol. in-8 avec 200 figures dans le texte. 1866. 15 fr.
LIEBIG. **Le développement des idées dans les sciences naturelles**, études philosophiques. In-8. 1 fr. 25
LITTRÉ et WYROUBOFF. **La Philosophie positive**. Revue paraissant tous les deux mois par livraison de 10 feuilles.

PRIX DE L'ABONNEMENT :

PARIS.	DÉPARTEMENTS.	ÉTRANGER.
Six mois... 12 fr.	Six mois... 14 fr.	Six mois... 16 fr.
Un an..... 20	Un an..... 23	Un an..... 25

 Prix de chaque numéro........ 3 fr. 50.
LITTRÉ. **Auguste Comte et Stuart Mill**, suivi de *Stuart Mill et la philosophie positive*, par M. G. Wyrouboff. 1867, in-8 de 86 pages. 2 fr.
LONGET. **Traité de physiologie**. 3ᵉ édition, 1869.
 Tome 1ᵉʳ. 1 fort vol. gr. in-8. 12 fr.
 Tome 2. 1 fort vol. gr. in-8 avec fig. 12 fr.
 Le tome 3ᵉ et dernier. 1 vol. gr. in-8. 12 fr.
LONGET. **Mouvement circulaire de la matière dans les trois règnes**, tableaux de physiologie, avec fig. coloriées. 1866. 7 fr.
LUBBOCK. **L'Homme avant l'histoire**, étudié d'après les monu-

ments et les costumes retrouvés dans les différents pays de l'Europe, suivi d'une Description comparée des mœurs des sauvages modernes, traduit de l'anglais par M. Ed. BARBIER, avec 156 figures intercalées dans le texte. 1867, 1 beau vol. in-8°, prix, broché. 15 fr.
Relié en demi-maroquin avec nerfs 18 fr.

MAREY. **Des mouvements dans les fonctions de la vie**, leçons faites au Collège de France. 1867, 1 vol. in-8, avec 150 figures dans le texte. 10 fr.

MERVOYER. **Étude sur l'association des idées.** 1864, 1 vol. in-8. 6 fr.

MIRON. **De la séparation du temporel et du spirituel.** 1866, in-8. 3 fr. 50

MOREAU (de Tours). **Traité pratique de la folie névro-pathique** (vulgo hystérique). 1869, 1 vol. in-18. 3 fr. 50

MORIN. **Du magnétisme et des sciences occultes.** 1860, 1 vol. in-8. 6 fr.

MUNARET. **Le Médecin des villes et des campagnes.** 4e édition, 1862, 1 vol. grand in-18. 4 fr. 50

Notions d'anatomie et de physiologie générales.

TAULE. *Notions sur la nature et les propriétés de la matière organisée.* 1866. 3 fr. 50

ONIMUS. *De la théorie dynamique de la chaleur dans les sciences biologiques.* 1866. 3 fr.

CLÉMENCEAU. *De la génération des éléments anatomiques*, précédé d'une introduction par M. le prof. Robin. 1867, 1 vol. in-8. 5 fr.

PARIS (comte de). **Les Associations ouvrières en Angleterre** (Trades-Unions). 1869, 1 vol. grand in-18. 2 fr. 50
Édition populaire. 1 vol. in-18. 1 fr.

PILLON. **L'année philosophique.** Études critiques sur le mouvement des idées générales dans les divers ordres de connaissances, avec une introduction par M. Ch. Renouvier.
1re année, 1867. 1 vol. in-18 de 600 pages. 5 fr.
2e année, 1868. 1 vol in-18. 5 fr.

RAMON DE LA SAGRA. **L'âme**, démonstration de sa réalité déduite de l'étude des effets du chloroforme et du curare sur l'économie animale. 1868, 1 vol. 2 fr. 50

ROBIN. **Journal de l'anatomie et de la physiologie** normales et pathologiques de l'homme et des animaux, dirigé par M. le professeur Ch. Robin (de l'Institut), paraissant tous les deux mois par livraison de 7 feuilles grand in-8, avec planches.
Prix de l'abonnement, pour la France. 20 fr.
— pour l'étranger. 24 fr.

SIÈREBOIS. **Autopsie de l'âme**, sa nature, ses modes, sa personnalité, sa durée. 1866. 1 vol. in-18. 2 fr. 50

SIÈREBOIS. **La Morale** fouillée dans ses fondements. Essai d'anthropodicée. 1867. 1 vol. in-8. 6 fr.

THÉVENIN. **Hygiène publique**, analyse du rapport général des

travaux du conseil de salubrité de la Seine, de 1849 à 1858, 1863, 1 vol. in-18. 2 fr. 50

THULIÉ. **La folie et la loi.** 1867. 2º édit. 1 vol. in-8. 3 fr. 50

VERA (A). **Essais de philosophie hégélienne**, 1865, 1 vol. in-18 de la *Bibliothèque de philosophie contemporaine*. 2 fr. 50

VÉRA. **Introduction à la philosophie de Hégel**, 1 vol. in-8, 1864, 2ᵉ édition. 6 fr. 50

VÉRA. **Logique de Hégel**, traduite pour la première fois et accompagnée d'une introduction et d'un commentaire perpétuel. 1859, 2 vol. in-8. 12 fr.

VÉRA. **Philosophie de la nature de Hégel**, traduite pour la première fois et accompagnée d'une introduction et d'un commentaire perpétuel. 1863-1865, 3 vol. in-8. 25 fr.
Les tomes II et III se vendent séparément, chaque. 8 fr. 50

VÉRA. **Philosophie de l'esprit de Hégel**, traduite pour la première fois et accompagnée de deux introductions et d'un commentaire perpétuel. Tome I 1867, 1 vol. in-8 de 427 pages. 9 fr.
Tome II 1870, 1 vol. in-8. 9 fr.

VÉRA. **L'hégélianisme et la philosophie.** 1861, 1 vol. in-12. 3 fr. 50

VÉRA. **Mélanges philosophiques**, 1862, 1 vol. in-8. 5 fr.

VÉRA. **Platonis, Aristotelis et Hegelii**, de medio termino doctrina. 1854, 1 vol. in-8. 1 fr. 50

VIRCHOW. **Des trichines, à l'usage des médecins et des gens du monde**, traduit de l'allemand avec l'autorisation de l'auteur, par M. E. Onimus, élève des hôpitaux de Paris. 1864, in-8 de 55 pages et planche coloriée. 2 fr.

VULPIAN. **Leçons de physiologie générale et comparée du système nerveux**, faites au Muséum d'histoire naturelle, recueillies et rédigées par M. Ernest Brémond. 1 fort vol. in-8. Prix. 10 fr.

LES

ASSOCIATIONS OUVRIÈRES

EN ANGLETERRE

(TRADES-UNIONS)

Par M. LE COMTE DE PARIS

1 vol. grand in-18................ 2 fr. 50
Édition populaire. 1 vol. in-18.... 1 fr.

Paris. — Imprimerie de E. MARTINET, rue Mignon, 2.

www.ingramcontent.com/pod-product-compliance
Lightning Source LLC
Chambersburg PA
CBHW071528220526
45469CB00003B/682